Meters
Series
5

The
Meaning of
Mountaineering

Various Authors

Words
115,158

Pages
288

7.4 x 5.04
inches

攀登的奧義

詹偉雄＝策畫・選書・導讀・編

 臉譜

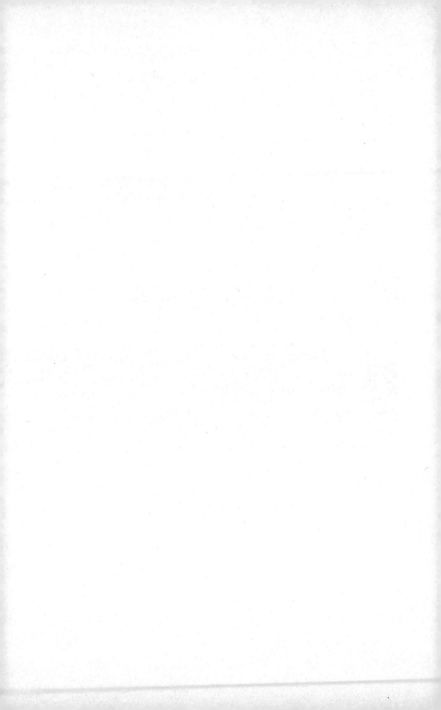

各界讚譽

一部揉雜歐陸登山哲學，美學，修養學……的山岳文學選集。徹底剝除了人類對山的浪漫綺想，十一名作者中超過三分之一是以身殉山，通篇是以生命鑄就的凝鍊文字，致命危險就藏在冒險的風格裡。山的意義不是誰說了算，冒險僅是「從總體生命脈絡剝出一段經驗」。一如賀曼・布爾（Hermann Buhl）所言：「飢渴不住索求，我卻沒有任何東西可以安撫。時間彷彿凝結，消逝得太慢，慢到我以為這個夜晚永遠沒有盡頭。……新生的一天。對我來說，光線就是我的救贖。」

—— 伍元和，「台灣山徑古道協會」理事長

登山的意義 —— you never know，是山 —— 深藏在每個人內心裡，是許多人探尋著

的真相。可能在絕壁舉步維艱中，或在登高望遠的山頂，更也許是深夜時分醒來遙望星空時，登山的意義永遠在那不經意間浮現，提醒著山行者又該揹起行囊，勾動起下一趟探索的勇氣！

——呂忠翰，世界公民兼探險家

冰河、角峰、刃嶺滿布的阿爾卑斯山脈，是西方登山運動的搖籃，也是自然和文明激盪交錯的思想疆域、生死交相輝映的矛盾舞台。《攀登的奧義》來自不同的時代、不同的文化、不同的環境，猶如一曲陽春白雪，引領有緣人一窺西方登山的核心，也或可嶄露一個不分古今中外，由登山者所共享的心靈圖騰。

——董威言（城市山人），作家、部落客、登山者

登山與現代——meters 書系總序

詹偉雄｜meters 書系總策畫

現代人，也是登山的人；；或者說——終究會去登山的人。

現代文明創造了城市，但也發掘了一條條的山徑，遠離城市而去。

現代人孤獨而行，直上雲際，在那孤高的山巔，他得以俯仰今昔，穿透人生迷惘之氣；危險的海拔，試探著攀行者的身手與決斷；漫長的山徑，創造身體與心靈的無盡對話；所有的冒險，顛顛簸簸，讓天地與個人成為完滿、整全、雄渾的一體。

「要追逐天使，還是逃離惡魔？登山去吧！」山岳是最立體與抒情的自然，人們置身其中，遠離塵囂，模鑄自我，山上的遭遇一次次更新人生的視野，城市得以收斂爆發之氣，生活則有創造之心。十九世紀以來，現代人因登山而能敬天愛人，因登山而有博雅情懷，因登山而對未知永恆好奇。

離開地面，是永恆的現代性，理當有文學來捕捉人類心靈最躍動的一面。

山岳文學的旨趣，可概分為由淺到深的三層：最基本，對歷程作一完整的報告與紀錄；進一步，能對登山者的內在動機與情感，給予有特色的描繪；最好的境界，則是能在山岳的壯美中沉澱思緒，指出那些深刻影響我們的事事物物──地理、歷史、星辰、神話與冰、雪、風、雲……。

登山文學帶給讀者的最大滿足，是智識、感官與精神的，興奮著去知道與明白事物，渴望企及那極限與極限後的未知世界。

這個書系陸續出版的書，每一本，都期望能帶你離開地面！

現代人，就是地上的冒險者

詹偉雄

Set for yourself goals, high and noble goals, and perish in pursuit of them! I know of no better life purpose than to perish in pursuing the great and the impossible: *animae magnae prodigus.*

為自己設定崇高與尊貴的目標，並且殞命在追求的道途上吧。除了為追求偉大與不可能而一生懸命，我不知還有何種更好的人生目標——做個擁有偉大靈魂的浪子吧。

——尼采（Friedrich Nietzsche），未出版的筆記，一八七三

The higher up I am!

我高，故我在！

甚至我們活這條命，只是為了冒這場險。

The whole sum of life…existing only for their realization.

—— 彼得羅・達爾・普拉（Pietro Dal Prà），

訪談文章〈The Mountain from All Perspectives〉，一九九九

每個動作是創意，維持精妙的平衡是創意，攀登路線是創意，倖存是創意，自由是創意。

Every move is a creation,

Maintaining the delicate balance is a creation,

The line is a creation,

Survival is a creation,

Freedom is a creation.

—— 齊美爾（Georg Simmel），〈何謂冒險〉（The Adventure），一九一一

這是一本由十九世紀中到二十世紀初，西方登山家與思想家探索「登山的意義」所寫文章的結集之書，但在閱讀正文之前，先讓我們來回顧一樁不久之前的山難故事：

二〇一八年一月二十五日，日落之後，巴基斯坦東北境內，海拔八一二五公尺的世界第九高峰南迦帕爾巴特（Nanga Parbat）峰頂，四十三歲的波蘭攀登好手托馬斯·麥克維茨（Tomasz Mackiewicz）與三十九歲法國女隊友伊莉莎白·雷沃爾（Élisabeth Revol）相互擁抱，慶祝兩人締造了這座有著「殺人峰」別號大山的第二次冬攀紀錄。

但很快的，雷沃爾發現麥克維茨不對勁，他看不見她的頭燈，出現了雪盲，而且嘴邊、眼角汩汩流出鮮血，明顯是高山症發作。她心頭一緊，將他的左手搭上自己的右肩，快步領路下山。子夜時分，筋疲力竭的兩人選擇七二八〇公尺的一處冰隙歇腳露宿，她看看夥伴的狀況，用身上的 inReach 衛星通訊機發出了求救訊息。隔日一早，雷沃爾擱下大部分裝備，輕裝快速下山，希望即時找到援兵來拯救麥克維茨，不料天氣和

二〇一六年金冰鎬獎終身成就獎得獎感言（2016 Lifetime Achievement Award Piolet d'Or）

行程遠比預料中艱難，她被迫在二十六和二十七日連著兩夜於狂風和急凍中露宿，還產生幻覺，脫掉了左腳的登山靴來交換一杯夢境中的熱茶，直到五小時後才發覺這舉動足以讓她致命。

收到求救訊息，遠在法國的留守人立刻啟動了國際救援程序，一隊正在兩百多公里外的K2（世界第二高峰）冬攀遠征隊決定放棄他們的攀登，加入援救行動。巴基斯坦陸軍直升機將四位菁英隊員載運到四八〇〇公尺的第一營，其中的丹尼斯・尤若伯庫（Denis Urubko，哈薩克人，第十五位完登十四座八千高峰的大神級登山家）與亞當・布萊茨基（Adam Bielecki，首度完成冬攀加歇布魯一號峰與布羅德峰的波蘭龐克登山家）即刻出發，他們在九個小時中爬升了一千一百公尺，越過垂直大魔神 Kinshofer Wall，最終在二十八日破曉前於六〇〇〇公尺處找到了雷沃爾，她雙手左足都受到嚴重凍傷，兩人趕緊融雪燒水，幫她儘速回神。遺憾的是，因為天氣太惡劣、山勢又極險峻，大氣中呼嘯著時速八十公里的疾風，救難隊無法再往上救下麥克維茨。

七個月後，兩位捷克登山家在夏天成功登上南迦帕爾巴特峰，下山途中，他們看見被深雪掩埋的夾克一角，麥克維茨安靜的躺臥在裡面。

這故事還有個更引人深思的背景：托馬斯‧麥克維茨並不是第一次來冬攀南迦帕爾巴特峰，事實上這已是他的第七次，從二○一一年開始，他每年冬天都來到這裡，因為各種原因被迫折返撤退，直到二○一八年才成功，但這次卻再也無法走下山。

雷沃爾在二○一四年結識麥克維茨，頓覺相見恨晚，他／她們連袂攀登南迦帕爾巴特總共四次，雖然各有家庭，但兩人在山上卻是靈魂伴侶，雷沃爾曾這麼說：「在這座大山裡，我們是兩個孤獨的人，但我們並不怕它，正好相反，我們愛它，這種無限的自由（this limitless freedom），我們來此就是追索這個。」

雖然出身於登山強國波蘭，麥克維茨卻並不是從小就登高望遠的人，他是為了克服青年期所染上的海洛因毒癮，才開始嘗試去爬高山。沒料到高山卻從此就擄獲了他的靈魂，一位原本叛逆於社會、惶惶於生命意義的憤怒者，變成一位溫文儒雅、以山為家的浪子。他每次的山行都是以網路眾籌方式獲得盤纏，因此也經常接受傳媒訪問。有一次，訪問者這麼問他：「關於登山，你能為它犧牲多少？」他當時的回答放在他已經逝去的此下，別具一種實踐性的哲學風味⋯

這個問題，也許可換這樣一個方式來問：關於人生，我們能為它犧牲多少？你當然可以活得小心翼翼，對每一個舉動嚴加看管，將我們的生命盡可能少量的奉獻給人生，但我選擇的版本不一樣，我將我生命的每一分都給人生，每一分我能給的，都給人生（everything what I can give）。

位於喜馬拉雅山脈最西端的南迦帕爾巴特峰，是一座具有「致命吸引力」的山，它不若聖母峰與K2佩掛著十九世紀的殖民勳章，帝國勢必得對它們發起國族主義似的遠征，被這第九高峰魅惑的都是對山有熱情的登山散客，十九世紀末最早來到山腳下的，是這本文集的作者之一，英國山岳會（Alpine Club）的攀登奇才亞伯特·馬默理（Albert F. Mummery），他在歐洲阿爾卑斯山區幾乎戰無不克，但卻在南迦帕爾巴特山腳下雪崩殞命，值年四十。一九五三年，奧地利登山家賀曼·布爾（Hermann Buhl）首度無氧爬上山巔（這本文集也收錄了他自撰的登峰報告），解鎖了西方登山史上最重要的成就，但在馬默理與布爾之間，接連著有三十一位登山者獻出生命。

在梵語中，「Nanga Parbart」意味著「赤裸之山」，它的南邊與北邊都是綠油油的草

原與溪谷，放牧與農耕普遍，雖然與人煙如此鄰近，但山體旱地拔蔥直上四千公尺，冰隙、危簷、石壁交錯，裸裎徨而望之龐然，南方的魯泊山壁（Rupal Face）更擁有世界第一的垂直拔高高度（四千六百公尺）。不論從南或北邊攀登，因為基地營都不及四千公尺，登山者要完成登頂任務的爬升量超過聖母峰與K2，體能與耐受力必得非凡，同時，各條路線上雪崩和落石的威脅不斷，技術攀登和深雪涉渡的要求十分嚴厲。然而，對於攀登者來說，從基地營挑戰峰頂一路上的魔幻美景和身體操演，卻是值得用生命去拚搏的報酬。

冬攀南迦帕爾巴特更是一樁不可能的任務，一直到二〇一六年，才由義大利登山家西蒙尼・摩洛（Simone Moro）與另外兩名夥伴成功達陣（十四座八千公尺巨峰中的倒數第二，僅次於K2，而K2冬攀亦於二〇二〇～二一年由尼泊爾雪巴團隊完成）。冬天的赤裸之山山上，佈滿著藍冰（堅硬、陡滑，冰爪前端要用力踢入，更耗費體能）、低溫（零下三十五～五十度，輕裝露宿難度大增）、強風（八十～一百公里時速）能攀爬的好天氣窗口更稀有。因此，在冬攀首登紀錄已經被寫下，再無岳界抬舉的光環之後，麥克維茨和雷沃爾仍然執意走上陡峭的山壁，顯然有著更內在的理由。

在《生命的意義是爵士樂團》（The meaning of life）一書中，英國文化評論家泰瑞‧伊格頓（Terry Eagleton）解釋：人們在問自己生命的意義為何之時，其實問的是人生如何產生一個「重要性」（significance）的問題，亦即怎麼讓生命的敘事軸線擁有「重點、主旨、目的、品質與方向」。當有人說「人生毫無意義」，這並非意指他們不能理解生命，而是「不知為何而活」。

在麥克維茨與雷沃爾不斷挑戰冬攀南迦帕爾巴特的故事中，顯然，他們覺得自己的人生是很有意義的，他們在山下努力打工賺錢，為的就是接下來的冬天要前往巴基斯坦爬上這座他／她們心目中的聖山；相信麥克維茨心中也清楚，連續每年都來叩關，也許最終總有一次會殉難在山中。在二〇一四～一五冬攀那次的募資平台上，他有一段文案這麼寫：「爬上南迦峰頂，並不是征服或馴化了山，它是關於和一種『完美的美麗』之面對面，以及成為比現在的你強上一千倍的過程。」

以死亡為依歸的追求，勾勒了兩個人追求「登山的意義」的朦朧面貌，身為讀者，我們只能從情感的角度去揣摩，而無法在邏輯義理上條理分明的說清楚。事實上，從一八五七年世界第一個登山組織──英國山岳會成立開始，前仆後繼的登山者們除了挑戰

著由阿爾卑斯到喜馬拉雅的各個未登峰，也窮盡他們的思想與文采，想要回答出「登山的意義」之於個人的答案。

十九世紀的西歐，工業革命與都市化大盛，鐵路很快就可把登山者載到阿爾卑斯山腳；中葉之後的維多利亞社會，流行著新型態的男子氣概，足球與英式橄欖球、攀岩與登山蔚為新興風潮，但「個人如何成為個人？」也成為一種自我教養的課題——我如何成為一位哲學家康德所言的「啟蒙主體」，能擺脫「自我招致的未成年狀態」，不必靠讀書而能自己思想、不必牧師指引而能有良心、不經醫生教導而能合理的飲食？換言之，該透過什麼樣的過程，讓個人相信、肯證自身的決定，真的是自己本真（authentic）的抉擇，而不是被教育過程內化的結果？

研究現代性的美國文化史學家彼得・蓋伊（Peter Gay）在描繪「現代人」緣起的五大卷《布爾喬亞經驗》（Education of the Senses）之中，述說的就是從性與愛開始，現代人如何從身體的經驗中，確證自己的本真存有，繼而服膺康德「勇於求知」（Sapere Aude! / Dare to know!）的箴言，無止境的開發自己，落實「啟蒙主體」的身分。

延伸蓋伊的分析，十九世紀中葉英國紳士們追求置身於危險之中的「巔峰經驗」（peak per-

formance），就不止是一種對自我邊界外的探索開發，也是一套必須透過書寫來對自我反覆叩問的感官教育。在這種雙向的需求裡，文青成了登山家，而登山家也成了更強悍的文青。

英國山岳會的創會會員，以及隨後的活躍分子，都是當時代的「文藝青年」，他們不僅冒險犯難開發出阿爾卑斯山新路線，也有深沉思想和鋒利筆觸，中壯年後著作等身。根據統計，二十八位山岳會發起會員中，十七位出身於劍橋大學、六位來自林肯律師學院（Lincoln's Inn）。他們出版《山巔、隘口與冰河》（Peak, Pass and Glaciers）雜誌，除了記錄攀登細節，也披露文青登山家的心路歷程，這本刊物在一八六三年由新版《登山手札》（Alpine Journal）所取代，而內容更接近近代西方山岳文學的形貌，每一條新路線與每一座首登峰所要揭櫫的，也就是個別登山者所思考的「登山的意義」。如今回頭看這些早期文本，並不會有失效或過期的問題，反而因其樸素與率真，更直接的反映著登山與現代人之間，某種幽祕的互為結構關係。

這本選集選錄了由十九世紀中葉起到二十世紀中的十一位思想者，對於「登山的意義」以為回應的十七篇文章，除了德國感官社會學家格奧爾格・齊美爾（Georg Simmel）

外，其餘作者皆是冒險型的登山家，而除了奧地利人赫曼‧布爾之外，其餘作者群皆出身英國山岳會，其中萊斯禮‧史蒂芬（Leslie Stephen）、馬丁‧康威（Martin Conway）與葛福瑞‧溫斯洛普‧楊（Geoffrey Winthrop Young）都曾擔任過會長，而法蘭西斯‧榮赫鵬（Francis Younghusband）曾是英國皇家地理學會和聖母峰委員會主席；他們除了在現代登山的發軔時期攀登了許多沒有人登上的高山、去過無可及的邊疆，也都是鍾情於寫作的詩人和散文作者，在那一世紀前的時代裡，他們埋首書房，絞盡腦汁要記錄下身體在群山中的發光經驗——如同作者之一的威爾弗瑞德‧諾伊斯（Wilfrid Noyce）所言：「對於那些攫奪住我的激情，我必須打磨字句來描寫它」——在一百多年後讀來，仍足以讓人血脈賁張。

這群作者之中，萊斯禮‧史蒂芬是最具代表性的人物，他畢業於劍橋大學三一學院，是登山黃金年代的先鋒成員，阿爾卑斯山許多首登紀錄是由他寫下，除了當選山岳會第四任會長，出版第一本號稱山岳文學之始的文集《歐洲遊樂場》（The playground of Europe），他還長期主編《英國人物傳記詞典》，涉足思想史的論爭，出版有《十八世紀英國思想史》；最突出的是他的傳記文學成就，他的英國文學家傳記五大卷（從塞謬爾‧

約翰遜〔Samuel Johnson〕到喬治・艾略特〔George Eliot〕）被譽為立下寫作標準的經典之作。他另一個著名的身分，是二十世紀初期英國最著名女作家維吉尼亞・吳爾芙（Virginia Woolf）的父親，她的意識流小說名作《到燈塔去》（To the lighthouse）其中的主角，寓意的就是晚年已經無法登山、抑鬱寡歡的父親萊斯禮。在這本選輯中，萊斯禮寫作了一篇〈一個登山家的悔恨〉，也有後輩登山家、文采不亞於他的諾伊斯（劍橋大學國王學院、詩人、山岳文學作家、一九五三年聖母峰首登隊成員）所寫的萊斯禮傳記文〈文青登山家的養成——萊斯禮・史蒂芬〉。而居間做為萊斯禮與諾伊斯過渡的劍橋大學校友喬治・馬洛里（George Mallory），這本書收錄了他所寫的一篇〈做為藝術家的登山者〉，恰可做為他回答《紐約時報》記者詢問為何要不斷去挑戰聖母峰時所說的那句不耐煩、打發式的回答——「因為，它就在那兒！」的詳盡補充。

山，為何能成為登山者生命意義的來源？這問題沒有標準答案，因為這收關於個別登山者個人的生命境遇，但從晚近社會學的許多研究，以及這本書裡英國山岳會成員當年對自身生命史的考察，可以看出美國社會運動家、長程健行者傑佛瑞・萊斯利（Jeffrey Rasley）所說的「要追逐天使，還是逃離惡魔？登山去吧」（Chasing angels or flee demons? Go

to the mountain），仍是最具解釋力的描述：「天使」是啟蒙年代以降，大自然放大了登山者靈魂的自由感受；「惡魔」則是現代社會中裡的功利、冗煩、單調、人際競爭與壓抑，也就是麥克維茨年輕時藉著毒品要逃離的工業化都市。

二〇一八年一月二十六日凌晨五點三十分，法國登山者雷沃爾關掉手上的in-Reach，看著曙光逐漸破暗為明。她日後回憶：「我看著南迦的背影被陽光投射在鄰近的Ganalo山頂上，地平線塗抹著粉紅色的金粉，在山頭一個一個被照亮的過程中，群星隱遁，這太壯觀了！日出復甦了我凍僵、麻木的身軀，我開始拍打我的大腿，用力的摩搓起我的肌肉來。」

「登山的意義」不太能夠透過理性的拷問而來，只能透過生命的共感和同理心而來，上世紀很有個性的爵士樂手邁爾斯‧戴維斯（Miles Davis）常常被記者問到：「什麼是爵士？」他有次和馬洛里一樣惱怒的說出同樣經典的回答：「如果你一直問，你就永遠不會知道。」（If you have too ask, you'll never know.）

讀這本小書的策略也是一樣的，它不一定能讓你變得更博學、更聰慧、更能掌握山，但它確實試著讓讀者靈魂──變大一點。

譯者簡介（按翻譯篇章順序）

劉麗真

政治大學新聞系畢業，資深編輯工作者。譯有《攀向自由：波蘭冰峰戰士們的一頁鐵血史詩》、《死亡藍調》、《聚散有時》、《卜洛克的小說學堂》等書。

林友民

登山者，一九八一年明志工專畢業，適逢海外登山熱潮初興，投身其間，惟攀友一九八三年攀登印度庇古巴特峰繩隊墜落罹難，一九八四年率隊至韓國雪嶽山學習冰攀技術遭遇雪崩，深知台灣登山技術與知識不足，致力於推介翻譯西方登山資訊與作品，期盼讀者閱讀作品能有一些喜悅與感動，於願足矣。譯有《靈魂的征途：安娜普納南壁》。

李屹

社會學出身，歡迎社科哲商管等翻譯合作。譯作：《40％的工作沒意義，為什麼還搶著做？》（商周出版）、《解套》（游擊文化）等。

elek.li@gmail.com
elek.li/resume

呂奕欣

師大翻譯所筆譯組畢業，曾任職於出版公司與金融業，現專事翻譯。譯有《我的山間初夏：國家公園之父約翰‧繆爾的啟蒙手記》、《藥物獵人》、《植物獵人的茶盜之旅》等書。

從冰隙中生還
Rescue from a Crevasse

約翰・廷德爾 John Tyndall

劉麗真◎譯

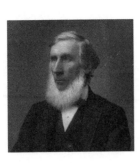

約翰・廷德爾｜John Tyndall，一八二〇～一八九三

十九世紀愛爾蘭物理學家及登山家，以描述光於膠體中的散射之「廷德爾效應」（Tyndall effect）聞名。在他於一八五六年為研究冰河動態前往阿爾卑斯山區後，幾乎每年造訪，而後成為首度登上瑞士維斯洪峰（Weisshorn）的登山隊員之一，並曾帶領其中一支最早登頂馬特洪峰（Matterhorn）的登山隊，是「阿爾卑斯登山黃金時代」（Golden Age of Alpinism）代表人物之一。有許多山岳及冰河以他為名，如智利的廷德爾冰河（Tyndall Glacier）、美國加州的廷德爾山（Mount Tyndall）等。本文寫於一八六二年，是在他與嚮導約翰・喬瑟夫・班能（Johann Joseph Bennen）共同登上維斯洪峰的一年後。

從隆河冰川（Rhone Glacier），我們一路往下，經由隆河谷地，來到菲施（Fiesch）。從那裡開始，一行三人趁著涼爽的黎明，一路爬到艾基斯峰（Eggishorn）下的少女峰旅館。

暫且把總部設在那裡幾天，我跟盧伯克（Lubbock）決議挑戰少女峰。以往我們都雇用旅館老闆做為嚮導，但是，他的費用高不可攀，實在負擔不起。這一次，除了我深信不疑的嚮導班能之外，無須他人；只要新添一個挑夫，有足夠的體力跟技能，跟得上他的步伐也就成了。在拉克斯村（Laax）就有這樣的人選——一個名叫拜蘭德（Bielander）的年輕人，出了名的勇敢與強壯。他媽是寡婦，他是家中獨子。

這個年輕人跟我們另外一個挑夫，將補給送到我們預計的夜宿地點——傅爾柏格石洞（the Grotto of the Faulberg）。在艾基斯峰跟石洞之間的冰河，只需留點神，通過毫不困難。在挑夫出發的一個半小時之後，我們順著蜿蜒的道路，慢慢的來到梅耶倫湖（Märjelen）。我們先沿著湖邊走，很快的就踩上了結冰的湖面。冰河中段更是平得像馬路，時或有溶冰流過身邊，淺淺的在冰面上劃出一道道小溝，水聲涼涼，甚是悅耳。對於盧伯克來說，遼闊的冰原在眼前展開，更是平生僅見；在此之前，他從未領略過阿爾卑斯山區冰河的景致。但在我眼裡卻是不過爾爾；和我先前初見此景相比，如今已不再能引起

我的興趣。我們輕快的溜過結冰斜坡，兩個小時之後，看到一個人，孤伶伶的站在冰河磧石（moraine）的側面，距離我們預計歇腳的傅爾柏格石洞並不遠。

起初，這個人對於外界的動靜無動於衷，默默的站在那裡，看著我們逐步接近；反倒是我們十分訝異，因為我們發現，他是我們雇用的兩名挑夫之一。冰河在此處被罅隙切割得很凌亂，但跟先前一樣，小心點就成了。看到我們走來，他還是一動也沒動；等我們終於走到他的面前，他依舊一臉呆滯，呼喚他好多聲、問他到底怎麼了，他才開口。班能用當地土話問，他用土話作答。他的答案一定比正常情況含糊混亂，班能講了半天，都抓不到重點。「我的天啊！」他突然叫道，轉向我們，「華特斯死了！」華特斯是引領我們在艾基斯峰上的嚮導，少了他，我們束手無策。「不，不是華特斯。」那人說，「是我的同志死了。」班能無名火頓時冒起，狠狠的瞪著他。「他是怎麼死的？」他大聲問道。「跌進冰隙裡，摔死的。」那人回答。一時之間，我們也嚇壞了，腦筋轉不過來，還沒掌握住靈耗的嚴重性。後來，班能把手臂伸上天空，喊道：「聖母瑪利亞！我要怎麼辦？」我彷彿置身夢境，渾身輕飄飄的，腦子跟走馬燈一樣，不住亂轉，其中一幕是那人從冰隙裡被抬了出來，冷冰冰的一具遺體，暫時安放在傅爾柏格石洞內。我當

時覺得那人絕無生還的指望，否則的話，他的同伴應該飛奔過來找我們求救才對。挑夫嘰哩咕嚕的連續講了好幾次，意思是掉進冰隙裡的同伴肯定是沒命了。「你怎麼知道他死了？」盧伯克問道，「有的時候，人跌下冰隙，只是摔昏過去，未必見得沒救。」我用德語又問了一遍，那人依舊一口咬定他斷無生還機會。「人在哪裡？」我問道。「那裡！」挑夫伸長了手臂往冰河方向指去。「在冰隙裡？」「對。」聲音有些遲鈍。我實在壓不下腦海冒出來的不祥預感。「趕快帶我們去啊，傻瓜！」他轉身領路。

很快的，我們來到出事地點，間距頗寬，成鋸齒狀，簡直就像是一個洞穴，並不是尋常的冰河罅隙，中間還有一道冰橋，一連串的腳印通往斷處。冰河至此，早已千瘡百孔，只能耐著性子，逐一窺破其中複雜的奧祕。但顯然我們的那位挑夫沒有這種心理素質，只希望盡快收工，冒險橫斷冰橋，而冰橋吃不住他的重量應聲折斷，帶著冰塊、碎屑，跟他一起墜落冰谷。我們連忙打量這條冰隙，末端被陰影遮住，在斷橋的正上方，堆滿了積雪與碎裂的冰柱，除此之外，就什麼也看不見了。我們繃緊神經，側耳傾聽，在冰河深處，隱約傳來呻吟聲，不斷重複，讓我們相信絕非錯覺——那人還活著。班能一開始就躍躍欲試，可能是因為身為天主教徒，感受到聖徒與天使的召喚，現在的情緒

拯救我們挑夫的過程。

更加亢奮。一聽到呻吟聲，他完全按捺不住，一時衝動，立刻就要下冰隙救人，卻遭到我們鄭重的勸阻。事實很簡單：我的這位嚮導看來已經失控了，這樣下去，極可能會丟掉第二條人命。我把手重重的按在他的肩頭，警告說，他必須要冷靜，才能救回他朋友的一條命。「如果你表現得像男人，他還救得回來；如果你表現得像女人，他的命就算丟了。」

很不幸的，我們帶的第一級繩索，跟那個人一起掉下去了。我們馬上脫下外套、背心，拆掉褲子吊帶綁在一起。我注意到班能的手指因為激動而微微顫抖，結打得顯然不夠結實。好不容易綁好了最後一件，他馬上就說：「現在，放我下去！」「不行，每個接點都必須測試過，否則你別想下去！」兩個接點鬆開了，盧伯克的背心也禁不起拉扯。

墜落雪塊堆積的地方，大約距離冰河表面四十英尺，但中間有兩個突起可以落腳。盧伯克跟另外一個挑夫在上面，先把班能放在一個落腳處，我跟著下去；等到班能在第二個落腳處站穩，我尾隨在後，空間不容許第三個人進入。

這道冰隙的形狀與規模會產生回音，一時之間，很難定位呻吟聲的源頭究竟在哪裡。儘管呻吟不曾中斷，但聽起來，音量卻是越來越微弱了。擔心誤傷墜落的挑夫，我

們一點一滴把積雪小心撥開，雪塊紛紛墜落暗處，聽起來深不見底。在移開兩、三英尺的積雪之後，我們好不容易發現一個凍結的物體，沒見血，幾乎就跟尋常的雪堆沒兩樣，卻露出一個手掌。手指還會動。我們在他身邊周邊站定，清出手臂，找到背包，順手把肩帶割斷，也重新取回繩索。隨後挑夫的頭露了出來，枕在地上。我連忙掏出威士忌酒瓶，湊到他的嘴邊。他想要講話，但口齒不清，聽起來只像是呻吟。班能的情緒不時會左右他的行動；他是個勇士，但有時必須給予果決的指引與嚴厲的警告。清理出雙臂之後，我們把繩索牢牢在腋下縛定，設法把他吊上去。但他身邊的冰雪融化之後，又凝結起來，變成了一個硬邦邦的冰殼。我們三度想把他拉起來，三度失敗。簡單來說，我們必須把他身體周邊的冰砍碎，一直清理到腳邊，才有辦法把他抬起來。終於，我們把他從冰堆挖了出來，從下面推，讓上面接應的人把他拉到冰河表面。

我們穿著短袖，在冰河裡待了一小時——挑夫則是摔下去足足兩小時——滴在身上的冰化開，全身浸濕。原本幾近瘋狂的班能，耗盡體力，報應來了，整個人抖得都快要散了。但是換上乾衣物、喝點威士忌，他又生龍活虎起來。被救起的挑夫奄奄一息，站不起來，話也說不清楚。班能建議，由他扛著這人下冰河，一路回家。要是真的同意他

這麼蠻幹，想來這人會在冰面上斷氣。班能認為他至少能扛上兩小時，顯然也低估了自己體能消耗的程度、高估了傷者的生命力。「想都別想，」我說，「把他搬進傅爾柏格石洞，盡可能的把他照顧好。」我們把他安頓在冰河邊，先由班能揹著，沒十分鐘，他就支持不住背上的重量了。我接著將那人揹起，能撐多遠算多遠。就這麼交互著輪替，總算進到石洞。

太陽西落，少女峰的冠頂嵌進琥珀色的光芒裡。我自認在天黑之前，能夠趕到梅耶倫湖畔，盤算著啟程去討救兵。班能抗議，說不能讓我孤身一人，而我注意到盧伯克的眼角也有些濕潤。這種場合確實能激起任何還有感受的人類的情緒。我向兩人預祝平安，起身橫越冰河。我有點著急，希望能盡快走出裂隙區，反而欲速則不達。我備極艱辛，連試三次，眼見天光逐漸黯淡，再堅持下去，也沒有什麼意義了。但就在這個時候，我經歷了畢生印象最深刻的剎那。我停在一條深不見底的冰隙前，看著群山、看著天空。天地六合，萬籟俱寂——沒有雲朵、沒有微風、沒有聲音，只有夕陽餘暉，在西方，展現最後的色調變換。

我只得返回。溫酒餵我們的病人、找出所有的乾衣物把他團團裹定；把熱水壺放在

他的腳邊，輕輕按摩他的背部。他持續呻吟好長一段時間，終於，他安靜下來，沒吭聲，也不再顫抖。班能打量他半晌，最後很難過的說：「先生，他死了！」我彎腰去察看，發現他還有淺淺的呼吸；我把把脈搏——脈象微弱但平穩。「他還沒死，我的老班能。明天早上，他會跟我們一起下山回家。」預言終獲證實，兩天之後，我們在拉克斯又見到他，耳朵少了一小塊，臉頰有些淤青，手上有幾條疤，但是骨頭沒斷，看來並沒有身受重傷。

第二位挑夫也算是付出慘痛的代價，我們就不好苛責他的愚蠢——可能當時他被嚇壞了。當我濕淋淋的臥在洞裡，一個小時又一個小時，苦熬沒完沒了的寒夜，我暗自發誓再也不要挑戰冰河。但是，人類的情緒就像物理世界裡的力（force），隨著與起源的距離而逐漸消逝。一年之後，我再度站在了冰河上。

本篇初出於 John Tyndall (1871). *Hours of Exercise in the Alps.*

一個登山家的悔恨
The Regrets of a Mountaineer

萊斯禮‧史蒂芬 Leslie Stephen

劉麗真◎譯

萊斯禮‧史蒂芬 | Leslie Stephen，一八三二～一九〇四

英國作家、歷史學家與登山家，畢業於劍橋大學三一學院，是作家維吉尼亞‧吳爾芙（Virginia Woolf）的父親，亦是該時代最受敬重的登山家之一。一八五七年，他加入甫創立的英國山岳會（Alpine Club），投入登山運動，多次前往歐洲阿爾卑斯山區，成功首攀眾多山峰，並於一八六五～六八年間擔任山岳會會長，本文即是他於一八六七年擔任山岳會會長期間所寫。一八七一年，他集結了他在歐洲攀登群山的經驗，出版了《歐洲遊樂場》（The Playground of Europe）一書，很快成為登山文學暢銷作品，引發眾人前仆後繼前往阿爾卑斯山的登山熱潮。對於史蒂芬的詳細描述，可見後章〈文青登山家的養成──萊斯禮‧史蒂芬〉（Leslie Stephen）一文。

看著板球或者划船比賽，我經常感到同情，甚至臻至憐憫，葛雷（Thomas Grey）[1]的名句，「你那遙遠的尖塔，你那古老的塔樓」不禁浮現心頭。這並不是說我覺得這些前途似錦的年輕人，像有些人說的，即將沉淪墮落成國會裡狡詐、自私的一員。這種人我看得多了。他們是非常精良的動物，但是又太過動物了，筋骨、肌肉連結得很靈活，靈魂卻仍在萌芽狀況。單是一副上好的運動機器，無論建造得多麼精巧協調，也不可能有更深層、更細緻的感受。看著時光流逝，我很少感到哀傷；就算講得多愁善感一點，頂多也只是離人類尊嚴的最終收場略近一步罷了。讓我傷感的並不是孩子，年輕人會逐步長為莊重的成年人，在人性的架構裡，更上層樓。讓我難過的反而是無所事事的老人，在他們身上有某種特質，難免讓人心生惆悵。顫顫微微的老先生，當年還玩得動的時候，多半也是專打安全牌，站向保齡球道而非迎向砲彈。如今他們關節風濕發作，拄根枴杖，一拐一拐的走路；一身癡肥，划船時得讓舷梯穩穩搭在船身中段，無須像在搖晃的金字塔尖上，展現雜耍般的平衡感──這種人老是在我眼前出現，避都避不開。或許他們心裡明白，他們失去了某些永遠無法回復的東西；或許他們一時不察，但就旁觀者看來，印象卻是更加難受。若是一個派頭十足、年約六旬體重大約十五石（stone）[2]的老

攀登的奧義　　36

先生，突然之間像是忘記自己三分之一的體重、三分之二的年紀，像個孩子似的蹦蹦跳跳，這景象肯定是會讓人大吃一驚。對無暇深思的人來說，這當然很可笑；但即便不是賈奎斯（Jaques）[3]，也不難品嘗出其中的憂鬱。

我這輩子從沒接觸到過板球，相反的，倒是抓過不少螃蟹，因此我看到體能下滑的運動員會萌生同情之意，倒無關乎我個人的興趣。但我早就知道我難逃類似的命運，再也無法從事我最喜愛的登山運動。總有一天，我會發現自己通過鋸齒齒地形，表現可能跟推磨一樣笨拙；或者一看到懸崖就不免頭昏眼花、再也無法跳越冰河裂隙，就像是我只能對著泰晤士河，望著另一頭的西敏寺興嘆。

這些憂慮幸未成為現實。我心裡明白，我的體能寶刀未老，不遜於攀登白朗峰或者少女峰的昔日之勇。但我卻無力——無論什麼原因——再度攀登高山。我經常閒步於阿

1 譯注：一七一六～一七七一，英國詩人，接續的詩句出自他的〈歌頌伊頓公學前景遠大〉（Ode on a Distant Prospect of Eton College）。

2 譯注：英國的質量單位，十五石相當於兩百一十磅，等於九十五公斤。

3 譯注：莎士比亞《皆大歡喜》中的森林隱士，外號「憂鬱的賈奎斯」。

爾卑斯巨峰山腳下，抬頭眺望絕頂，狀似相去不遠，但我知道，橫亙在我與它們之間的，是難以踰越的鴻溝。我讀過好些傳教士的記載，南海島民相信，未來的天堂就是無窮無盡的饗宴，好人的胃口永遠填不滿，任憑他們大吃大喝。這頓永不散場的晚宴設在一棟房子裡，周邊都是空地，圍著細枝編成的籬笆。生前行惡的人則會總也吃不飽，只能在籬笆外透過間隙渴盼，就像是倫敦小孩扒著餐館玻璃，往裡面打量。近來，我透過望遠鏡，看著白朗峰、羅莎峰的山腰上，一個又一個黑點緩緩推進，都是意氣風發的山友，也興起了類似的情緒。終年積雪的地帶，就是我的至福之地，只是關口嚴格把守，等閒難以通行，我的感受揉雜著喜悅與痛苦，很是嫉妒那批比我幸運的伙伴。

我知道，斷言這些人是天之驕子，難免引起一般人的疑慮。有人認為「登山的喜悅」無法讓人理解，也沒有什麼真正的情懷。舉個現實的例子來說明他們的想法：挑戰高峰的登山家，冒著生命危險，不過是趕流行，藉機出風頭、博取惡名罷了。比較體諒的人倒也承認，登山運動裡面有些真正的激情，但等級跟爬一根油膩膩的竹竿相去不遠。把莊嚴神聖的布朗峰比做油膩膩的竹竿，蔑視可想而知；這些人還跟我們說，老人或者行動不便人士所能及的地方，像是小村莊周邊、公路順道遊覽眺望，才能真正的欣

賞群山之美。登山是一項高尚的運動，而我實在無力跟這批人分辯明白。

首先，也是最重要的一點，這些人的想法根本不夠精確。我說我喜歡站在巔峰上，或者，好吧，站在半山腰也成；即便世上沒有其他人爬山、沒有任何人知道我爬山，樂趣也不曾稍減。他們的回答是：他們不信。我說我喜歡吃橄欖，他們卻說，我吃橄欖是裝腔作勢，難道還有什麼好辯論的嗎？我的答案只能是繼續吃我的橄欖，山友繼續爬他們的阿爾卑斯山。其他的攻擊比較容易理解。批評者說，他們承認我們自得其樂，然而所謂的樂趣，著實幼稚──褻瀆了群山峻嶺的優美，忽視能夠讓最細緻、高貴心靈真正感動的精髓。對於這個指控，我只能說聲慚愧，就此放棄登山──或許終身不再從事，來充作間接的回覆。

這樣一來，我等於從蝴蝶退化成毛毛蟲的階段；如果硬要說毛毛蟲是兩者間比較進化的種類，那麼我的哀怨，最多只是無病呻吟，不值有「智」之士一哂。不過，請容許我試試。開宗明義，我先從字面上認定一件事情──登山是一種運動。這種運動跟打獵釣魚一樣，能夠帶領一個人接觸人類天性中最崇高的一面，享樂絕非終點、亦非目標，而是協助一個人間接吸收昇華的影響力，灌注進人格裡。登山是一種不折不扣的運動──

跟板球、划船、木球（knurr and spell）[4]一樣嚴謹——而我無意調整我固守的立場。順利克服艱難攻頂，就算贏；半途被迫撤退，就算輸。無論輸贏，在這運動中都會要求參與者用盡體能與智力，只有將才幹發揮到極致，才能享受到登山的樂趣。當然，登山由於其無可否認的這種特性，在某種程度上也令人受苦，特別是在登山冒險敘事中最終傳達出的那種色調。

有關運動書寫，一般來講，侷限於下面兩種方式。第一種是縱情於文藝腔的描述，先是冒出一個句子，擴充成一個段落；其後段落蔓延，漫過一頁又一頁，連篇累牘，落進忘我的無盡深淵，一味描寫其璀璨榮耀，把登山比喻為倒臥在無盡綿延雪原上的大天使，提升到人類最高的命運與渴望。如果下筆高超，倒也是值得共賞的好文章。羅斯金先生[5]描繪馬特洪峰，就以詩意連綴成文，雖說一意求工，不免精巧過甚，失之瑣碎，但文氣行雲流水，即便是最尖酸刻薄的對手，也不得不自嘆弗如。尚有自知之明的作者，膽敢模仿羅斯金先生的文采，多半淪為畫虎不成反類犬的笑柄。不是每個人都能把阿爾卑斯山比喻成墜落的大天使，還能讓讀者心悅誠服的。

幸好，英國人的天性就是質疑誇誇其談，結果使得大多數的作家，特別是那些坦然

接納運動觀點的，採取另外一種框架：語調趨近於冷言諷刺，形容山景之餘，總愛提及跳蚤與苦啤酒，意外使得原本就畏首畏尾的英國人，在超越極限的危險前退縮，尾隨反對者，跟著批評。這些作家低聲下氣，想要逗樂我們；就是因為他們無法訴諸堂堂正正的筆法，讓我們心生敬意。請容許我放肆一回：這種書寫方式在特定場合嘻笑怒罵，倒也無可厚非。但是運氣不好的作家，難免招來讀者的懷疑，老是拿山開玩笑，是不是對於更崇高昇華的追求，根本無知無感？幽默感與想像感性，難道水火不容？如果華茲華斯（William Wordsworth）6 偶爾能從大師的高台走下，屈就紅塵，倒是道道地地的大自然預言家。簡單來說，一個在絕然的孤獨裡漫遊終日的人，的確可以在崇拜高山之際，也

4 譯注：一種當時流行於酒吧的遊戲。

5 譯注：指約翰·羅斯金（John Ruskin，一八一九～一九〇〇），英國維多利亞時代重要藝術、社會評論家，另身兼詩人、畫家、業餘地質學、園藝學家等，亦是英國山岳會（Alpine Club）初期即加入的會員，透過文學、科學與藝術推廣山岳知識，貢獻良多。

6 譯注：一七七〇～一八五〇，英國浪漫派詩人，最著名的詩作之一就是〈我孤獨漫遊，像一朵雲〉(1 Wandered Lonely as a Cloud)。

拿它們開些無傷大雅的玩笑。

然而，我們真的必須承認，胡亂開玩笑是很危險的習慣。我在此誠實交代：在我對高山文學微不足道的貢獻裡，也有故作詼諧，因而流露出貧嘴滑舌的那一面。我坦承錯誤，幸好沒有犯下更大的罪過。我想，我們登山家總愛講一些賣弄低級趣味的小笑話，可以說是半點建設性都沒有。經常有人不客氣的批評我們，說我們不僅輕浮失態，還肆無忌憚的嘲弄體能不及我們的人。我們真的應該把自負收藏妥當，不要動不動就吹噓自己的功績，引人側目。我倒不是說，每個登山家都是一般趾高氣揚。我也不認為「輕佻浮誇」、「粗鄙不文」這些難聽的形容詞，就一定是某種行業的專利。我見過用一根指頭勾起重物，因而自命不凡、俗不可耐的人。我也敢說在這個大城市裡，會有頂著「海報張貼冠軍」頭銜的人，只要有海報的地方，都能見到他的「手跡」，也自認比尋常市民高一等。當然也會有蠢人因為一點點登山成績，大吹大擂。但其實，大多數二十啷噹歲的小伙子都不敢因為自己有幾斤蠻力，就變得目空一切，這一點在登山界格外明顯——

首先，比起其他運動，登山都算是最不吃力氣的項目；其次，好些頂尖的業餘登山家，心下明白：跟在高山地區碰到的農夫比體能，他們起碼有一半以上敗北的可能。在一個

小時的競賽中，隨便哪個莊稼漢都能讓你十分鐘，試問誰自負得起來？行文幽默，有時不免會裝出一副傲慢自大的語氣，就像我們的朋友《潘趣》（Punch）[7]不也故意招搖，說自己無所不知、言下無虛？但又有誰會把他的話當真，或者認為《潘趣》的編輯是全英國最囂張傲慢的人？

我們這些可憐登山家，有時也會跟不知道內情的外人毫無顧忌，侃侃而談。我們自知山友只是一個很小的團體，經常被嘲弄；我們只好以自認我們是世上的鹽[8]加以回應，我們感受的愉悅，也是世上第一等、最高貴的愉悅。碰到沒有惡意的玩笑，我們或許會展現一般人腦海裡的刻板印象：故做昂首闊步，志得意滿，假裝我們是地球上最好的一群人。我們會把窘事拿出來自嘲，如果你笑了，我們也跟著開心。不過是鬧著玩，我們也不會當真；倘若我們真的刻意炫耀，那麼英語中唯一能描繪我們這種人的形容詞，一定是跟「智者」迥然相反：我們山友這點識總是有的。有時，我們只是湊趣，擺出趾高氣揚的架勢，就我看來，這種裝模作樣不過圖個熱鬧，實在搆不上是什麼滔天

7 譯注：一八四一年創立的幽默週刊。潘趣是一個木偶的名字。

8 譯注：比喻社會的中堅。

大罪。未來，我承諾一定會謹言慎行，避免被凡事認真的人誤解。同時，我只能這麼說，山友有時會吹噓自己的表現，比較他人優劣的時候，可能會有些忘我，顯得張狂；但他們心裡是明白的：根據歷史對於時代菁英的最終判斷，登山比不上愛國的英勇行為，卓越程度也不如人文藝術。

質疑山友虛矯自負的非議，據我所知，極少是真的。除開人性中無法甩脫的裝腔作勢——自然也包括了腦力比腿力還弱的人——就我的經驗來看，山友一般而言是相當謙和低調的一群。也許他有時會在夏慕尼[9]炫耀他的冰斧與繩索，動作聲音大了點；但跟考斯（Cowes）[10]的遊艇駕駛喜孜孜的展示身上的航行制服相比，也沒有特別誇張，體諒人性總有弱點，並沒什麼好苛責的。我知道，這個看法推翻了當前風行的、解釋山友熱情主要從何而來的理論。如果我們爬阿爾卑斯山不為了出名，還會有什麼目的？有幾個不大好的笑話說，山友根本不懂得欣賞周邊景致。假設他們的心靈能夠感受自然之美，怎麼可能在少女峰或者馬特洪峰鬼魅似的懸崖陡坡下裝瘋賣傻？即便是相信我們爬山不是為了博取名聲的好心人，多半也無法擺脫「油膩竹竿」理論的左右。看來，我們就是一群長得太過魁梧的毛頭學生，跟一般小鬼沒什麼兩樣，總愛把自己弄得一身髒，性喜

冒險、惹是生非，至於欣賞老天造物的鬼斧神工，品味大概跟山上的駄驢沒差多少。這點我不同意。做為一個較為認真的抱怨，請接受我微弱的抗議，多少證明我因為離開登山界所心生的感嘆，不至於讓我不配做為一個仍有思考之力的人。

請讓我喚回早已離我而去的登山印象，看看過去的經驗能不能為這個課題提供新的啟發。每當我看著已經不再與之周旋的懸崖，無數的記憶浮現腦海──有的模糊黯淡，像是來自遙遠的過去；但也有的鮮明精準，讓我幾乎重臨現場。我可能置身阿爾卑斯群山的山腳下，在我心中，這是地球上最耀眼的奇蹟──體型咄咄逼人的伯恩高地（Ober-land）斷崖，或者福爾峰（Faulhorn）以及溫根阿爾卑斯山區（Wengen Alp）的陡峭斜坡。無數的旅人發揮觀光客本色，將風景考克尼化（cocknify，這個詞應該是從考克尼這個地名演變而來的）[12]，但就像是金字塔、歌德教堂，歲月不曾磨損的莊嚴神聖，甩落了那些粗鄙的污點。即便是草地上散落著原本包著三明治的紙張跟空瓶子、即便是寒傖的

9 譯注：白朗峰山腳下的小鎮，是攀登白朗峰的起點。

10 譯注：英國著名的海灣小城。

11 譯注：位於瑞士中部，少女峰、艾格峰就在這個區域。

村婦，為了討五生丁（centimes）[13]賣唱一首〈站上去〉（Stand er auf），我們依舊可以感受到高山之美無遠弗屆的影響力。陽光在雪地緩緩消逝、滿月照亮山上奇妙的色彩層次，三明治紙屑與空瓶，早就被拋在九霄雲外。記憶是如何沿著由冰川侵蝕出的險惡山脊滾落罅隙——幸喜不算太深；或者沿著一望無際的雪原，朝向山間的避難小屋，艱苦跋涉，有時拚命向前，小屋反而覺得在不住後退——此時，請讓我引用丁尼生（Alfred Ten-nyson）[14]的名句，略做更動，描述山友踏入無法測量的深雪，踉蹌蹣跚：

惡魔般的山丘上，遍布皺摺
山間的斜頂小屋，卻像一粒鹽，閃閃發光；——

此情此景與人類所能體會、最高級的昇華境界，是何等協調？
我們必須承認，山岳之美有一部分，來自巨大與陡峭。一座山，如此的龐然大物，看著幾近筆直的山壁，是率先重擊每個人的壯觀體驗，究其本質與結果，正是難以形容的巨大量體。適切欣賞山景的首要條件，就是感受重壓在想像力上的質量。乾巴巴的描

述這座山標高是海拔多少多少英尺，或估算起來約有多少噸花崗岩，完全偏離正題。白朗峰大約有三英里高。這是什麼概念？三英里大概是一個女士一天步行的距離——計程車費一角八分錢[11]——相當於從海德公園的角落，走到泰晤士河畔——快車三分鐘也就開到了，或者賽馬五分鐘。這種量尺，我們最是不屑，只是用水平的角度看世界。也難怪絕大多數人第一次看到阿爾卑斯山，都把它想得比實際的高度還要高。

除了滿足科學的心靈，給出這種數字究竟有什麼意義呢？誰會在乎距離月球是二十五萬英里或者兩百五十萬英里呢？數學家故做驚人之語，想給我們留下深刻的印象，就說得用超過一頁篇幅的數字，才能清楚交代我們與某座恆星之間的距離。別說是一整頁了，就算兩整頁、十來頁，又怎麼樣呢？我們會因此變得聰明一點點嗎？難道就更能掌握天文數字，知道它究竟是怎麼一回事嗎？當天文學家以一種期盼的態度盯著我們看的

11　譯注：這個字源自於 cockney，原本指的是倫敦東區一帶工人階級居民的特殊口音，有時專指倫敦人虛矯柔弱的身段，在此形容將風景低俗化。

13　譯注：瑞士的小額硬幣。

14　譯注：一八〇九～一八九二，英國詩人。

時候，我們老百姓也只能客客氣氣的驚呼一聲：「我的老天啊！」這只是嘴巴上的敷衍，內心真實的聲音可能是：「你不妨趁這個機會再乘上個幾百萬好了。」就算是想像力不特別突出的天文學家，也會感受到數字終有無能為力的地方，讓人類比較方便揣摩。他們可能會告訴我們：從亞當時代發射出的一枚砲彈，到現在還沒飛到特定的星體；或者說，儘管光線以不可思議的速度，已經飛越無從想像的距離，但是發光源的星體，我們還是連看都看不見。他們成功讓我們感到目眩神迷，即使數字大到難以理解，使我們無法接收任何正確的意義。

對於山岳，我們也有類似的感受。除了測量數據，我們也得找出方法來掌握數據的意義。動輒成千上萬的數字，必須連結上具體的形象。一座山高達一萬五千英尺，只比一座三千英尺的山，在腦海裡印象更深刻一些罷了。我們需要更具體的憑藉，才能在心裡比較白朗峰跟斯諾登峰（Snowdon）[15]的差異。把山峰實際高度想得過高的人，經過交叉比對，還是無法了解數字的真正意義，而且誤差相當可怕。有一天，一個老太太在上午十一點跟我說，她計畫從艾基斯峰（Eggishorn）一路走到少女峰（Jungfraujoch）[16]山坳，再回來吃午飯——這距離對訓練有素的登山家來說，起碼得走十二小時。一般人往往低

估構築這個壯觀形體的各種細節。另外一天，一位先生指著一座從懸冰川（hanging glacier）末端拔地而起的冰崖，問我：「這恐怕有三英尺高吧？」其實，它起碼一百英尺。

旅客經常把巨大的岩石柱，認為跟教堂尖塔差不多，更是常見的錯誤。大馬列特（Grand Mulet）17有個巨石陣，一拐角，其後藏著一座斜頂小木屋，經常被一般人認為攀登難度可與挑戰白朗峰相比。我也見過跟房子一樣大的巨礫，被他們說成是小羚羊大小，而且還信心滿滿。會犯這種大錯誤的人，總愛把高山當成玩具，胡亂猜個什麼高度。迎面逼來的陡壁懸崖，在他們眼裡，只需人類跨出幾步就能克服；會吞噬的冰川裂隙，被他們認定是一躍可過的陰溝；明明水勢凶猛、翻滾四濺的瀑布，他們卻看成是涓涓細流的小溪。大家都知道少女峰的雪崩有多可怕，但是山上出現一陣陣的白霧，他們卻掉以輕心，認為是雷擊的結果。飽經世故的登山家就不會出現這種認知失調的窘態。他們知道如何測量正確的距離，知道白霧極可能是冰雪、石塊即將聯手來襲

15 譯注：英國第二高峰，海拔四一五八公尺。

16 譯注：這裡有全歐洲最高的火車站。

17 譯注：隸屬法國阿爾卑斯山系。

的雪崩前兆。

　　登山的第一個好處就是讓山友可以針對山體的大小，產生神學家所謂的「可實驗的信仰」——以現實的體驗取代靜態的腦力推估。首先，這能使一個人精確測量一塊石頭有多大、一道斜坡有多陡；其次，是能以計量單位評估觀察對象的體量。假設我們來到溫根阿爾卑斯山，在僧侶峰（Mönch）與艾格峰之間，綿延著一道弧形的白色山脊，在陽光照耀下，鉤出一道新月般的銀邊，或許，我們會粗略比擬成埃德溫・亨利・蘭德塞爾爵士（Sir Edwin Henry Landseer）[18] 手塑的某隻獅子背部。尋常遊客——那些理當也能欣賞阿爾卑斯山絕景的老先生、老太太、行動不便的人士——窩在舒舒服服的旅館裡，往上眺望。他們看得到那道優美的弧形，中段平緩的悠長直線兩側，各有一片細緻的陰影，也能欣賞耀眼的雪白襯托其上的深藍天空；但他們可能以為這弧形只是河岸——中間有雪堆，也許是上次風雪暴留下的傑作。如果你指給他們看，在巔峰上，一個牙齒般的石頭突起，再告訴他們那其實是一個嚮導；他們可能會說嚮導看起來還真小，想像他多費點力氣，就能從這岸跳到那岸。

　　老練的山友都知道，首先，這是一道巨大的岩石稜線，蓋滿積雪，角度銳利，每一

個拔起，高度都從五百英尺到一千英尺不等。假設陪在他們身邊的人沒那樣輕率浮誇，比方說是有繪製地圖經驗的工程師、能從山腳仔細觀察山峰形狀的藝術家，他們就有機會揚棄原本的胡亂猜測，正確詮釋山上的陰影究竟代表什麼意義。登山家可以踏出更遠的一步。而正是他踏出的下一步，會帶給每道細緻的弧線與直線真正重要的意義。眼前的雪坡是五百英尺，還是一千英尺，都能被他換算成確實的測量單位。也許他會想起一道難以征服的險坡，太陽在腦門上曬五、六個小時，積雪反射回的熱量，把他烤到枯乾。忠誠壯碩的嚮導強忍疲憊厭煩，持續跋涉，在泛著藍光的堅硬冰塊上，劈出階梯，冰屑嘶嘶作響，打著旋掉進結冰地上的長條型雪槽，隨後消失在張著大口的冰隙裂縫中。一步又一步，踩著滑溜的冰梯，直到他翻越巔峰驚人的山壁，一躍而上，站在人類足跡從未踏至的地方。一群埋伏在山脊上的黑色小圓丘，突然閃身而出，對他來說，則是無法克服的巨大岩石群，一面是下沉的光滑冰壁，直抵雪原；另外一面則是屈身於恐怖的斷崖，急墜數千英尺，進入歪歪扭扭的冰川。

18 譯注：一八〇二～一八七三，英國畫家和雕塑家，最著名的作品是納爾遜紀念柱底部的獅子雕塑，置於特拉法加廣場。

一條窄窄的藍線劃過萬年積雪（névé）[19]的表面，肉眼幾乎難以分辨。一個觀察者可能會認為那是無關緊要的波動；還有一個或許知道那是裂隙；而登山家能清楚記得那是巨大的裂口，寬約三十英尺，深度則是寬的十倍，懸崖邊是厚厚的、一排排的下垂冰柱，體積異常巨大。冰壁上有好些鑽石劃過玻璃似的細線，那應該是熱天融化上層雪原，涓涓細流行經的水道；或者是連續不斷的雪崩，夾砂石俱下，留下的刮蝕痕跡。簡單來說，這裡的每一根線條、每一處痕跡，都保有深刻的記憶，指出上層世界的異象。

的確，圖像可以落在任何一類觀察者的視網膜上，無論是古典學者波爾森（Richard Porson）[20]、學童、農夫，都能從希臘劇本上看到相同的黑白符號。但在某些人眼裡，看到的是凌亂的團塊與橫七豎八的線條；；在某類人的腦海裡，卻能浮現對應英語節奏的聲音；而對某些學者來說，這些符號更揭露了世上最高貴的詩意，以及成功的智性活動能取得的所有聯想。

我倒不是說，對於山的體驗會有這樣大的差異。且容我擅做定論：一個不曾在懸崖與斜坡底下漫遊、不曾從粗心大意的觀察者不會注意的蛛絲馬跡裡，慢慢學習體會的人，肯定無法破解大自然在雪坡或者懸崖壁面書寫的密碼。沒錯，第一次見識高山峻嶺

的人也有可能判斷山壁上的刮痕，比方說，是砸下的落石所導致。了解基本知識與掌握

該知識蘊含的諸般細節之間——墜落的巨響、小碎石的鬆脫、重物墜落後的反彈能量

——存在著真正的差異，兩者的迥然有別，就跟聽說過戰爭與親臨戰場一樣。我們每個

人都不知道聽過多少遍滑鐵盧血戰的經過，鉅細靡遺，十分厭煩；但我可以想像，當我

們看到霍古蒙特（Hougoumont）[21] 遍布彈痕的圍牆心生的感受，恐怕遠遠不及當初死守竟

日、力抗法軍前仆後繼的老兵重臨此地的感慨吧。

對一個登山界的老兵來說，伯恩斷崖群也是充滿回憶，不僅於此，每道懸崖、每個

冰川波浪傾吐的肺腑之言，他也都能心領神會。要說他深受影響，感受強烈的程度超過

尋常遊客，何足為奇呢？後者匆圇上山，哪會有實際的依據，體會登山家面臨的嚴峻挑

戰？對他而言，從僧侶峰延伸而出的連串拱壁，絕不只是不規則的金字塔，通體紫色，

只在底部有些百色雪塊與山頂一片銀白而已。在輪廓間，他能填進由上千個鮮活景象喚

19 譯注：比較新近的雪顆粒，半溶半凍，被壓得很結實，但還沒有結冰，終年不化。

20 譯注：一七五九～一八〇八，英國古典學者。

21 譯注：靠近比利時滑鐵盧的一處農莊，周邊建有結實的圍牆，一度是英軍堅守的據點。

醒的感觸。他看到一隴隴的石塊，緩緩的越疊越高，平添攀登的難度，起初是漫長的山脊，覆蓋著因霜剝落的高層碎石，之後持續拔高，光禿禿、黑黝黝，暗藏凶險，直覺便知道這個石壁架埋伏殺機——即便是約翰·龍納（John Lauener）這般膽大包天的登山家，也不免在這樣滑溜的壁面失足，或者得冒著雪崩臨頭的風險。他看到冰川腳下一個蛋殼似的隆起，緩緩的連上險峻的斜坡，心下明白：那是一面無法逾越的冰牆。而一片陡然拔起，直趨巔峰的雪原，在他腦海裡浮現的景象，恐怕跟某位德國學生大相逕庭。

那位德國學生曾經問我：有沒有可能找頭騾子，就這麼一路騎到山頂？

山之所以對於人類想像力有如此巨大的影響力，絕大部分的原因來自形體、險巇與難得一見——這組特性沒人否認，也暫且不管人們為什麼會喜歡這種巨大、險巇與難得其門而入的艱困——登山家的長處，在這裡便可看得格外分明。有別於尋常遊客，他是用不同的量尺來計算這些特性的。登山家測量形體，靠的不是抽象的數字、這座山標高多少多少英尺，而是得花多少多少小時的辛勞，甚至可以切割到以分鐘——每個分鐘的感受各不相同——來計算肌肉的用力程度。陡峭，也不是以角度表示，而是靠雪坡突然豎起、迎面撲來的感官記憶界定，那時，你得不到任何人的協助，懸在半空中，就只能跟

蒼蠅一樣，緊緊攀附在壯闊絕頂的滑溜石壁上。講到難以接近性，如果不是為了克服一道險坡，必須窮盡一切體力與腦力，誰測得出征服難度？有人說，阿爾卑斯的旅者用實際的攀登，除去有關這座山的浪漫綺想。其實，他們真正做的是證明那裡有一條很窄很窄的路線，取徑於此，便可通向某座山的巔峰；線索從無數的不可能中破繭而出。沒錯，你是有一條路線可以依循，但左右都是人類足跡未曾踏至的懸崖，也只有親身行至鄰近區域，才能感受到其間的驚心動魄。馬特洪峰的峭壁並未一路有效阻絕山友攻頂，但只有在那裡開闢出自己的道路，才能夠真正的領略到峭壁令人敬畏的意義。

本篇初出於 Leslie Stephen (1867). The Regrets of a Mountaineer from *Cornhill Magazine*.

「但是，繩索斷了！」
"But the Rope Broke"

艾德華‧溫珀 Edward Whymper

劉麗真◎譯

艾德華‧溫珀｜Edward Whymper，一八四〇～一九一一

英國登山家、探險家、插畫家與作家，他最知名的事蹟為於一八六五年領軍首度成功登上當時的「阿爾卑斯最大難題」馬特洪峰（Matterhorn）。他著有多本登山相關書籍，包括他於一八七一年所出版的登山文學經典《攀行阿爾卑斯山》(Scrambles Among the Alps)。出版後大受歡迎，本文即是出自此書。在一八六一至六五年間歷經了七次嘗試後，溫珀與團隊終於成功登頂馬特洪峰，但在撤退時發生慘劇，四人不幸滑墜罹難，是登山史上最著名的慘劇之一。溫珀將事發過程寫成本文，警醒後世。

倘若我們就稱得上是大功告成，我們就稱得上是聰明人？心智超人一等？

這恐怕要由日後的發展來決定吧？

——尤里庇底斯（Euripides）[1]

這全然不公。日常規範（本質上善惡難以判定）不也是根據結果的是好是壞，才決定是要頌揚或是譴責？同樣的行徑，是不是因時而異，或者被認為真心誠意，或者被認為虛榮矯飾？

——小普林尼（Pliny Minor）[2]

一八六五年七月十三日，五點剛過半，萬里無雲，是個完美的好天氣。我們一行八人從策馬特出發——克羅茲（Michael Croz）、老彼得跟他的兩個兒子[3]、道格拉斯勳爵（Lord F. Douglas）、哈鐸（Douglas Hadow）、哈德森（Charles Hudson）。為了確保穩定的行進速度，隊伍的排序是一個登山客搭配一個當地人。最年輕的小彼得·陶格瓦德負責揹我

的裝備。這小伙子的步伐穩定，很驕傲參與這次遠征，好趁機展現他的實力。我負責揹酒袋，一整天，每喝完一些，就背著他們偷偷的兌上點水，到了下個歇腳處，他們一定大吃一驚：這酒，怎比剛才還要滿？這是好兆頭，一個小小的奇蹟！

第一天的行程，我們無意快速攀登，行進相當悠閒。八點二十分，取回我們寄放在施瓦爾茨湖（Schwarzsee）畔的裝備補給，便踏上連結赫恩利小屋（Hörnli hut）[1]與馬特洪峰的稜線。一點半，我們抵達了馬特洪峰山腳，就此離開稜線，逐一轉戰接連幾座的壁架，直抵東壁。我們現在算是真正的上山了，這才訝異的發現，從利菲爾湖（Riffel）[4]甚至從佛根冰河（Fruggen Glacier）看上來無法超越的天險，竟然可以如履平地。

十二點以前，我們就已經找到紮營的絕佳地點，高度大約為海拔一萬一千英尺。克

1 譯注：希臘著名的悲劇作家。

2 譯注：羅馬帝國的律師、作家。

3 譯注：指的是策馬特當地的高山嚮導，彼得・陶格瓦德（Peter Taugwalder）。他的大兒子叫做約瑟夫，小兒子跟他同名同姓，也就是下文的小彼得，其時才十四歲。

4 譯注：位於馬特洪峰下的山屋。

　「但是，繩索斷了！」│艾德華・溫珀

羅茲與小彼得繼續前進，往上探路，好節省明天的時間。他們橫切過幾座直抵佛根根冰河的雪坡頂點，消失在一個轉角後面；但很快的，我們就發現他們爬上了山壁高處，動作相當迅速。其他的人找到一個安全無虞的地點，在扎實的平台紮營，隨後不斷張望，期待先遣隊趕緊回來。最後他們受阻於幾塊巨石，但已經爬到極高處，看來路程無須過慮，應該可以輕鬆克服。終於，大約在三點前，我們見到他們下山來了，興奮之情溢於言表。「情況怎麼樣，彼得？」想像中他們可能會這麼說：「各位先生，上面的難度不容小覷啊。」但他們回報的卻是迴然不同的觀察。「情況非常好，不要操心。不難，連一個難處都沒有！我們今天就可以爬到頂峰再回來，輕而易舉！」

我們打發天黑前的幾個小時——有人在做日光浴，有人在素描、採集標本，夕陽西墜，跟今早旭日東升一樣，都預告了美好的一天。我們回到帳篷準備過夜。哈德森烹茶、我煮咖啡，隨後每個人都縮回睡袋裡，陶格瓦德一家子、道格拉斯勳爵跟我住帳篷，其他的人任憑喜好，在外頭過夜。日暮之後良久，懸崖上都迴盪著我們的笑聲跟嚮導的歌聲。當天晚上我們興高采烈，無懼任何橫逆。

十四號凌晨，天剛破曉沒多久，我們就在帳篷外集合了：光線足以照亮前路，我們

開始移動。小彼得領軍，擔任嚮導；他的哥哥則返回策馬特。我們跟著他，踏上前一天他探勘過的路線，幾分鐘之後，轉上山稜。從紮營的平台往上看，就是這道稜線遮斷了我們眺望東壁的視線。整條稜線在我們眼前舒展開來，往上延伸三千多英尺，好像一道巨大的階梯。某些部分不難通過，有些部分卻得花點力氣。即便險阻攔住去路，我們也沒有停下腳步；主要是因為我們還是可以從左邊或右邊繞。走這麼一大段路，我們都沒有用到繩索，有時哈德森打頭陣，有時我領隊。六點二十分，我們來到一萬兩千八百英尺處，歇腳半小時；然後一口氣爬到九點五十五分，攀登至一萬四千英尺，隨後暫停五十分鐘。我們兩度進攻東北山脊，一路往前推進——非常吃力，不但陡峭，而且碎石遍地，比石壁還難爬。

我們抵達了下一段攀登的山腳。從菲爾貝格（Riffelberg）或策馬特往上看，有一道幾近垂直、向外突起的懸崖，我們現在抵達的地方，就是它的基座，從這裡開始無法繼續往東。我們踩在一路迤邐下降到策馬特附近的積雪刃嶺（arête）上——其實就是一道稜線——爬了一段距離，我們一致同意必須轉右，或者是說改走北邊攻頂。在繼續向上前，我們改變攀登順序，克羅茲在最前，我尾隨其後，哈德森第三，哈鐸跟老彼得殿

後。「現在，」帶隊的克羅茲說，「是要徹底改變的時候了！」接下來的旅程備極艱險，需要分外留神。有些地方幾無措手攀附之處，當務之急，自然是要設法把前面的隊友失足滑落的機率降到最低。這個區塊的坡度基本上不到四十度，積雪頗深，填滿石壁上的縫隙，只是偶爾有些碎片，勉強冒出頭來。還有的地方蓋著一層薄薄的冰，是積雪融化後又重新結凍的結果。這裡有個埃克蘭角（Pointe des Écrins）[5]的孿生兄弟，只是個頭小很多；埃克蘭角最高的七百英尺，跟這裡異常神似——不過兩者之間卻有個重大的差異，埃克蘭山壁的傾斜度，大概超過五十度，馬特洪峰卻不到四十度。這裡還算簡單，尋常的登山家都不難平安通過，而哈德森先生爬這段、甚至整座山的時候，就我所知，不管什麼情況都不需要任何幫忙。有的時候，我會握住克羅茲的手，或者讓誰推我一把；但我轉而協助哈德森先生時，他總是拒絕，無一例外，只說：不必，不必！但是，哈鐸先生卻無法適應這種地形，常常需要別人施予援手。我可以很公允的說：他之所以頻頻求救，只是（而且全都是）因為他欠缺經驗。

　　幸好，這個格外艱險的部位延續得並不長。起初，我們頂著強風向上，身體幾乎呈現水平，挺進約四百英尺，朝著峰頂爬了六十英尺，又掉頭折回原路，來到直通策馬特

的山脊。兜了一大圈，走過地形破碎的角落後，我們再次回到雪地。最終的疑慮終於冰釋。馬特洪峰是我們的了！在我們眼前就是巔峰，只剩最後登頂的兩百英尺雪地，看來不成問題！

您還記得七月十一日，我們在布勒伊（Breuil）[6] 碰到的七個義大利人吧。他們比我們早出發四天。我們焦躁不安，深恐他們搶在我們前頭，率先攻頂。一路往上，我們都在談論義大利登山隊，歷經好多次「他們已經攻頂了！」的錯誤警報。爬得越高，興奮之情越是難以遏抑。我們會不會在最後關頭被他們趕上？坡度慢慢變平，終於我們不必再步步為營了。克羅茲跟我，一路衝刺，速度不分軒輊，最後渾身發燙、險些喘不過氣來，比賽結束。時間是下午一點四十分，世界踩在我們腳底下，我們征服了馬特洪峰！萬歲！在此，不見任何人的足跡。

此時，我們依舊不能確認我們是否能獨享率先攻頂的成就。馬特洪峰是由一道還算平的山脊構成，大約三百五十英尺長，義大利人說不定在遠遠另外一頭。我急忙往南邊

5　譯注：位於法國。
6　譯注：義大利西北部的滑雪勝地。

溫珀手繪之馬特洪峰登頂圖，收錄於《攀行阿爾卑斯山》書中。

的盡頭跑，緊張得很，左左右右不住打量雪地。萬歲！這裡也沒有任何足跡。「那些人在哪兒？」我的視線越過懸崖往外眺望，一半懷疑、一半期待，幾乎就在這個時候，我看到他們了——山脊上幾個黑點，還在好遠好遠的下面。我連忙高舉手臂，揮舞帽子，「克羅茲、克羅茲，快來這裡！」「他們在哪裡，先生？」「那頭，難道你看不見嗎？在下面！」「哈，那批小混蛋，還在這麼下面啊。」「克羅茲，我們要讓他們聽到我們的聲音。」

我們又吼又叫，直到聲音沙啞。義大利人似乎注意到了我們，但我們也不確定。「克羅茲，我們要讓他們聽到我們的聲音。他們非聽到不可！」我拿起一塊石頭，往下一扔，叫來我的隊友，奉友誼之名，一起照著做。我們用登山杖戳進岩石堆裡，取出一些碎石，很快的，落石像瀑布一樣的傾洩而下。這回錯不了，義大利人轉身，逃之夭夭。[7]

我可以想像義大利領隊站在下面，看著我們的瞬間。勝利的歡呼聲，一定重創了他

7 作者注：事後，根據 J‧—A‧卡爾雷（Jean-Antoine Carrel，譯注：義大利登山隊的高山嚮導）的說法，他們聽到我們第一次的呼喚，那時他們正在領結（Cravate，譯注：這是登山界給馬特洪峰海拔一萬三千五百二十四英尺處取的諢號）附近強攻西南山脊，約在我們下方一千兩百五十英尺處，直線距離則是三分之一英里。

的心靈，粉碎他畢生的期盼。他就是那種人，就是要挑戰馬特洪峰，而他的確也夠格率先站在巔峰上。他是質疑馬特洪峰無法攀登的第一人，也只有他，自始至終，深信馬特洪峰頂終究能夠克服。他這一輩子的目標，就是從義大利那一端攻上馬特洪峰，把榮耀留在自己的谷地老家。一度他勝券在握，但盤算打得過精、理想設定得太高，策略失誤，功虧一簣。

其他人陸續抵達。我們又回到山脊的北端。克羅茲拿出一根營杖，插在積雪最高處。「對啊。」我們說，「這是旗竿，但旗在哪兒呢？」「這裡有。」他說，脫下他的襯衫，綁在營杖上。這實在稱不上是旗子，沒風也飄不起來，但是，應該四下都看得見。

在策馬特──在利菲爾湖──在瓦圖爾曼采（Val Tournanche）[8]。在義大利布勒伊，看到的人都說：「勝利屬於我們了！」他們稱讚卡爾雷「好極了！」（bravos），替義大利高喊「萬歲！」（vivas），隨後大開慶功派對。直到第二天，才發現自己誤會了，「氣氛為之一變，看到的人都垂頭喪氣──沒精打采──傷心欲絕──疑惑鬱悶。」「這是真的，」有個人說，「我們親眼看見的啊──他們還朝我們丟石頭呢！原來古老的傳說是真的──馬特洪峰山頂上真的有一些精靈！」

我們轉回山脊的南邊，疊了個石塔，逞目四眺，不由得浮現敬畏崇拜之心。周遭太過平靜清朗，一般來說，這可能是壞天氣的預兆。空氣異常沉靜，萬里無雲，不見蒸汽。五十英里——不，算一百英里好了——外的群山，看來格外銳利，近在咫尺。每一處的細節——稜線、峭壁、積雪、冰河——沒有半點含糊，細節躍然眼前。熟悉的山岳身影，逐一展現，過去美好的記憶，不由自主的浮現腦海。大自然的千姿百態進逼眼前——沒有任何一座阿爾卑斯山峰能夠遮住自己的面容。我看得鉅細靡遺——偉大的巨峰內圈，周邊盡是山嶺、山脈、山塊。首先是古老而尊嚴的白牙峰（Dent-Blanche）、加貝爾峰（Gabelhorn）、剌針般的洛特峰（Rothorn）與壯麗無儔的維斯洪峰（Weisshorn）…巨塔狀的米莎貝爾山（Mischabelhörner），周遭包圍著阿拉靈峰（Allalinhorn）、施特拉峰（Strahlhorn）、林費什峰（Rimpfischhorn）。隨後是羅莎山脈（Monte Rosa）——及其周邊的多座小山——列斯卡姆峰（Lyskamm）與布萊特峰（Breithorn）。其後則是受芬斯特瓦山（Finsteraarhorn）宰制的伯恩高地（Bernese Oberland）、欣普朗（Simplon）與聖哥達（St. Gotthard）群

8 譯注：馬特洪峰南邊的義大利小鎮。

峰、狄斯格拉齊亞山（Disgrazia）以及奧特勒（Ortler）山系。往南，順著基瓦索（Chivasso）[9]一路往下，便可以看到皮埃蒙特（Piedmont）平原以及更遠的地方。維佐峰（Viso）

——一百三十英里開外——就像在身邊一樣；濱海阿爾卑斯山脈（Maritime Alps）——距離超過一百三十英里——也是清晰入目。接著，就是我的初戀——佩特武（Pelvoux）、埃克蘭峰（Écrins）、美耶峰（Meije）與格雷宴山系（Graians）；最終在西邊，燦爛陽光照射的，正是君臨天下的諸峰之冠——白朗峰。在我們腳底下一萬英尺處，是策馬特綠色的原野，

斜頂山間小屋錯落其中，星星點點，升起懶洋洋的藍色炊煙。另外一頭，八千英尺以下，就是布勒伊的鄉村景致。那裡的森林黝黑陰鬱、草原明亮鮮活，還有飛濺的瀑布、寧靜的湖泊、肥沃的土地、野蠻的荒野、日照充足的平原與嚴酷的高原。這裡有最破碎的地形、最優雅的輪廓——垂直的剛勁斷崖、溫柔起伏的丘陵、嶙峋裸露的山脈與積雪皚皚的山峰，或者黑暗莊嚴，或者白光閃閃，還有城牆——角樓——尖塔——金字塔——圓頂——圓錐——與尖頂！這種組合堪稱舉世獨步，心靈所能想像、最鮮明的對比，齊聚於此。

我們在馬特洪峰頂，消磨了大約一小時——

生命中最榮耀、最充實的一小時。

時間過得真快，我們要準備下山了。

哈德森跟我再次商量，根據個別狀況，編成一個最佳也最安全的下山梯隊。我們一致認為應該由克羅茲當開路先鋒[10]；哈鏗第二；天生的登山家、腳步異常穩定的哈德森，希望排第三個；道格拉斯勳爵排在他後面；而剩下幾個隊員中最頑強的老彼得跟著他。我建議哈德森，在我們走到困難路段的時候，繩索一定要加掛在石頭上，牢牢握住，直到我們下降完畢，做為輔助的安全措施。他同意這個看法，但接下來的執行並不確實。趁著大家在編排順序的同時，我匆匆幾筆，趕緊完成峰頂素描；就在他們編隊完畢，等我入列要繫好繩索時，突然有人想起，我們忘了找個瓶子，放進攻頂諸君的名字。他們請我代勞，先一步啟程下山。

幾分鐘後，我跟小彼得綁定，才跟著前隊快步下山，就在他們開始通過某個危險路

9　譯注：位於義大利境內。

10　作者注：如果當時隊員的體能大致上都一樣充足的話，其實讓克羅茲殿後押陣是最理想的。

段之際趕上他們。他們真的是小心翼翼，每一次只有一個人能夠移動，等他站穩下一步，隊伍才繼續前進。但是，他們並沒有把輔助繩索綁在石頭上，隊員也沒有異議。做這建議不是為了我自己，我當時也未必有再想到這件事。我們跟前隊保持一點點距離，各自獨立前進，直到下午三點，道格拉斯勳爵問我能不能跟老彼得綁在一起。勳爵說，他挺怕萬一前面有人滑倒，這個姓陶格瓦德的老頭，可頂不住這樣大的拉扯力道。

幾分鐘之後，一個眼尖的小廝衝進羅莎山旅館，警告賽勒（Alexander Seiler）[11]，說他看到有人從馬特洪峰峰頂，摔到馬特洪冰河。小廝被臭罵一頓，警告他別講這麼窮極無聊的話；但，他是對的，他的確看到了悲劇發生的那一剎那。

克羅茲把冰斧放在一邊，全心全意維護哈鐸先生安全，氣力下沉，雙腿牢牢釘住，一步一步，看準最合適的位置落腳。[12]據我記憶所及，當時，誰也沒真的往下；但我也沒有十足的把握，因為領頭的那兩個，被一塊巨大的石頭遮住部分身影，我只是從他們肩膀的動作如此認定。正如我剛才的描述，克羅茲腳跟站定，正待轉身，往下跨一到兩步，但，就在這當口，哈鐸先生滑了一下，撞在他的身上，克羅茲整個人翻了過去。我聽到克羅茲一聲驚恐的尖叫，然後看到他跟哈鐸先生飛了出去；這時，哈德森也站不住

腳，餘勢不歇，還把道格拉斯勳爵扯了下來。這猝不急防的意外，其實也只是一眨眼[13]的工夫。一聽到克羅茲在叫，我跟老彼得立刻死死的踩住腳底下的岩石，擠出最後一點力氣：我跟他之間的繩索還算結實，下墜的力道湧來，兩個人併作一人。我們撐住了，但是，老彼得跟道格拉斯勳爵之間的繩索卻斷掉了。接下來幾秒，我們就眼睜睜的看著不幸的隊員，仰著天，伸直雙手，拚了命想要保住性命。滑出我們視線之前，他們毫髮無傷，卻一個接著一個消失，跌落一個又一個的懸崖，最後掉進接近四千英尺以下的馬特洪峰下。

11 譯注：他是羅莎山旅館的老闆。這家旅館至今仍然在馬特洪峰下。

12 作者注：即便是對天生的登山家來說，這樣謹慎的做法也不算罕見。在這裡，我想要強調的印象是克羅茲已經竭盡全力，無意指摘哈鐸先生並未善盡本分……

13 作者注：意外發生的當口，克羅茲、哈鐸、哈德森三個人挨得最近。哈德森跟道格拉斯勳爵之間的繩子綁得扎實，在上面的人也沒有問題。克羅茲站在一塊石頭旁邊，頗有著力之處；如果他警覺，甚至懷疑到異狀，大可牢牢抱住巨石，或許可以避免這場悲劇。但是，意外來得突然，根本沒有徵兆。哈鐸先生一滑，腳踢到克羅茲腰臀之間，克羅茲整個人被撞翻，頭先著地。冰斧在伸手可及的範圍之外，少了這個工具救命，只見得他拚命的伸長脖子，消失在我眼前。如果冰斧在他手上，毫無疑問的，他可以撐住自己跟哈鐸先生。

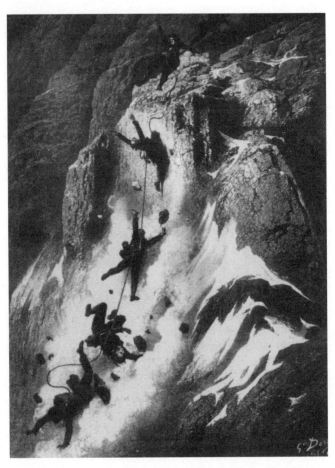

馬特洪峰山難圖，由版畫家古斯塔夫・多雷（Gustave Doré）所繪。

特洪冰河。從繩索斷開起，我們就愛莫能助了。

痛哉！捐軀的同志！整整半個小時，我們在原地動彈不得。那兩個人被嚇傻了，跟嬰兒一樣哭泣，身體抖個不停，好像他們的悲劇也發生在我們身上似的。老彼得突然放聲叫道，「夏慕尼！夏慕尼會怎麼說？」他的意思是：誰相信克羅茲也有失足的時候？年輕人什麼事也做不了，只是一個勁兒的尖叫啜泣：「我們輸了。我們輸了。」我夾在兩者之間，要上不得、要下不能。我請老彼得開始下山，他說什麼也不敢；但除非他起步，否則，我們誰也別想動彈。老彼得被登山的風險嚇到失控痛哭，「我們輸了！我們

哈鐸爾先生失足之際，其實站的位置不算差。無論向上或向下，都可以攀住我剛剛提到的那塊石頭。哈德森落腳的位置就沒那麼好，但還是保有行動自由。不過，他跟哈鐸爾先生之間的繩索卻不牢靠。當拉扯力量傳過來的時候，兩人已然墜落十英尺至十二英尺。道格拉斯勳爵不算有利，上下失據。老彼得站得很穩，就在一塊大石頭的下方，雙手可以緊緊的抱住。我把細節描述得這般清楚，是想說明：意外發生的時候，登山隊分布的位置並不是處於無可挽救的絕境，而是被突然暴增的拉力扯離原本該站妥的定點。稍後我們發現——而且懊惱至極——那裡根本不是什麼艱險的路段。我曾經形容這個斜坡很「艱險」，對絕大多數的尋常人來說，確實如此；但我們必須要很清楚的了解：哈鐸爾先生滑跤的地方，相對而言，其實並不特別困難。

輸了！」父親的恐懼很自然——因為擔心孩子是否能平安；孩子的恐懼只是怯懦——他只想到自己。最終，老彼得重拾勇氣，移動位置，找到一塊可以把繩索綁定的石頭，小彼得往下爬了幾步，我們三個人站在一起。等到我們會合，我立刻請他們把斷掉的繩子拿給我看，我大吃一驚，竟然發現——真的，我驚恐萬分——那是我們三條登山繩中最脆弱的一條。這條繩子根本不該帶，更不該用，完全與保障安全的目的背道而馳。跟其他條繩子相比，這條不僅最舊，而且也最脆弱。原本應該是一條預備繩索，如果縛在某塊石頭上，沒法回收，就扔在原處算了。我馬上就發現最嚴重的問題出在哪裡，再請他把繩子尾端拿給我看。這條繩子斷在半空中，顯然無法挺住先前的巨力拉扯。

接下來整整兩個小時，我每跨出一步，都覺得這是我人生的最後一步。陶格瓦德父子失魂落魄，非但無法提供任何協助，還擔心這對父子料不準什麼時候也滑上一跤。過了一陣子，我們終於做到一開始我們就該做的預防措施——除了三個人綁在一起，還在附近的石塊綁上繩索，追加保險。這幾條繩索不時被拉斷，索性就直接扔在山上。即便有繩索保障，我們三個人下山，依舊戰戰兢兢；好幾次，老彼得回過一張慘白的臉，四肢顯得痠軟無力，氣色灰敗，不住的叨唸：「我不行了！」

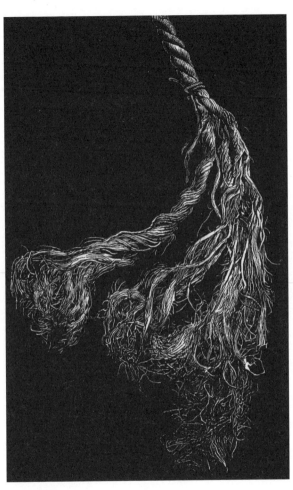

斷裂的繩子尾端。

「但是，繩索斷了！」│艾德華‧溫珀

晚上六點半，我們抵達直抵策馬特的山脊。苦難終於結束。我們不住的往兩邊打量，搜索罹難隊友的蛛絲馬跡，但徒勞無功；有時朝山脊兩邊叫喚，也沒有回應。最後，我們只得說服自己：就算他們還活著，應該也在視線與聽力範圍之外，就不再白費力氣了。三人沮喪至極，不想講話，默默的打理裝備、檢點亡友留下的遺物，準備下一個階段的後撤。就在此時，哇！天邊出現一道光弧，氣勢非凡，從列斯卡姆峰躍向更高的天空，淒涼慘白、色澤褪盡，萬籟死寂，但線條卻是極端銳利，咄咄逼人，後端隱沒在密雲之後，如鬼似魅的情景，只覺身處另外一個世界。我們看著夾道兩側十字架般的陰影越拉越長，更覺得心驚膽戰。陶格瓦德父子可能一開頭並沒有意識到，但我的感知卻不禁懷疑。他們其實相信這起意外跟陰魂作祟脫離不了關係，有可能等會兒也會纏上我們。而我也不由得不信。我們的所作所為奈何不了它。幽靈般的形體潛伏在側，毫無動靜。此時在我們面前開展的景象，就是這般驚悚卻奇妙，深刻到難以描述。

我等伙伴準備就緒，一道離開。他們恢復胃口，嘴巴又不肯閒著了。他們先用當地土話交談，我聽不懂。過了好一陣子，小彼得改講法文，「先生。」「請說。」「我們是窮人家。現在老闆不在了，沒人付我們錢。我們哪裡支撐得住啊？」[14]「夠了！」我打斷

攀登的奧義　　76

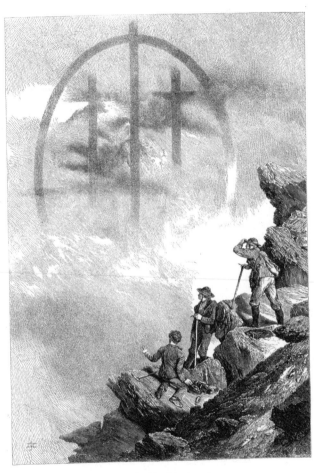

溫珀手繪之馬特洪峰上所見之霧虹（fog bow），
收錄於《攀行阿爾卑斯山》書中。

他。「別胡說，我當然會付錢給你們，就跟你們老闆還在一樣。」他們用當地土話簡短的講了幾句，小彼得又開口了。「我們不希望你付錢給我們，只希望您能在策馬特旅館的留言簿跟日後發表的文章上，特別提到我們父子並沒有拿到錢。」「你在胡說些什麼？我根本聽不懂。你講這話是什麼意思？」他開始解釋——「是這樣的。明年應該會有很多旅客到策馬特來，我們可以得到很多嚮導的機會。」

誰會想回答這種提議？我根本不想搭理，他們顯然也知道我動怒了。已然是苦水滿杯，他們還在火上加油，灌到滿溢出來。我莽撞的下了懸崖，幾近瘋狂，滿不在乎，讓他們不只一次想死他們兩個？夜幕低垂，我們在一片黑暗裡，持續下降一小時。九點半，我們終於找到一塊容身之地，窄仄得很可憐的石板地，勉強讓三個人過夜。我們在這裡挨過悲慘的六小時。天剛濛濛亮，我們又開始下山。從赫恩利山脊（Hörnli Ridge）下到布爾（Buhl）的避難小屋，最終回到策馬特。賽勒在旅館門口迎接我，默默的跟我走進房間。「發生什麼事情？」「陶格瓦德父子跟我回來了。」他只聽到這句話，眼淚就一串串的掉下來；只是他沒時間哀慟追悼，立刻出發到村落裡組織善後事宜。沒過多久，就找到十來個人奔赴卡柏馬爾特（Kalbermatt）與茨馬特（Z'Mutt）[15]上方

的賀利希特（Hohlicht）高地，俯視馬特洪冰河高原。他們約在六小時之後返抵，回報說，看到幾具屍體躺在那裡，動也不動。當天是週六，我跟麥克羅米克（J. M'Cormick）牧師決意在週日清晨先行出發。擔心錯過任何一絲機會，我跟麥克羅米克（J. M'Cormick）牧師決意在週日清晨先行出發。策馬特當地人受到教會威脅，如果他們沒參加禮拜日的早彌撒，就有被逐出教會的危險。對他們，至少對某些人來說，這是非常嚴重的審判。彼得‧佩倫（Peter Perren）噙著淚水宣示，什麼事情也阻擋不了他加入搜救的行列，他就是要找到他的老同志。英國人也來提供援手。羅伯遜牧師（J. Robertson）、菲爾波特（J. Phillpotts），外加他們的嚮導法蘭茲‧安德麥登（Franz Andermatten）義無反顧，挺身而出；另外一個英國人借給我們約瑟夫‧馬利（Joseph Marie）與亞歷山大‧洛克麥特（Alexandre Lochmatter）。其他志願者還包括來自夏慕尼的菲特烈‧佩約特（Frédéric Payot）與尚‧泰拉茲（Jean Tairraz）。

我們在週日凌晨兩點鐘出發，沿著週四出發的相同路線，一路來到赫恩利小屋，踏

14 作者注：他們跟著道格拉斯勳爵旅行，接受他的指揮，自然而然的認定他是雇主，要替他們負責。

15 譯注：策馬特西邊的小村落。

上右側山脊，穿過臚列於馬特洪冰河的冰塔。八點三十分，我們來到冰河最上方的高原，故去的伙伴一定在視野角落的某處。然後我們看到一具又一具飽受冰雪折磨的人體，拿起望遠鏡，發現他們個個臉色慘白。望遠鏡傳給下一個隊員，每個人都默不做聲，心裡都知道最後一線希望就此幻滅了。我們逐步接近。他們幾乎是從山上筆直的墜落下來，位置差不多——克羅茲在稍前的地方，哈鐸挨著他，哈德森落在略後的地方。

我們遍尋不著法蘭西斯·道格拉斯勳爵的遺體。我們把他們留在墜落的原處、阿爾卑斯山最莊嚴神聖的懸崖山腳，半埋在雪中。

犧牲的隊員身上都綁著馬尼拉繩（manila），雖說強韌度居次，也夠結實，唯獨一個最關鍵的連接點——老彼得跟道格拉斯勳爵之間——用的卻是較脆弱的那條。這實在是當面給陶格瓦德難堪，因為不管換成誰，都不可能允許隊員使用如此差勁的登山繩，更何況還有一條品質較佳的繩索沒用，足足有兩百五十英尺長。我們的老嚮導資深而且聲譽卓著沒錯；但不管怎麼樣，總得把這件事情查個水落石出。我在政府主持的調查庭中，提出很多必須交叉檢查的爭議，好些就是針對老彼得，讓他有機會可以替自己辯駁、脫罪，以免他的身後老是跟著重重疑雲。據說我提出的問題有列入調查，也有回

覆，但儘管調查庭批准，所謂的「回覆」卻始終不曾送到我的手上。

同時，當局發布嚴格的命令，務必取回登山家的遺體。七月十九日，策馬特二十一

名居民完成了這宗悲傷、危險的任務。道格拉斯勳爵依舊渺無蹤影，可能卡在更上方的

16
作者注：主持調查庭的克萊門茲 (M. Clemenz) 屢次食言，不肯把他承諾的答案送給我核覆。他並沒有感受到壓抑真相反而會讓山友與嚮導兩蒙其害，實在是令人遺憾至極。如果某些人不值得信賴，不是應該讓大家得知事實，心懷警惕？如果他們無可譴責，不是應該還他們清白？

老彼得·陶格瓦德在日後很長的一段時間裡，默默的承受著不公平的譴責。在策馬特，無論是同業還是鄰居，總有人斷言或者暗示是老彼得主動砍斷他與道格拉斯勳爵之間的繩索。這肯定是污衊性的指控，我敢說，隊員失足當下，他根本什麼事情都來不及反應；我持有的殘存繩索顯示，他也沒有在事前動過什麼手腳。但有件事情卻是非常可疑：打頭陣的四個人，明明有更堅韌的備用繩索可以用，為什麼偏偏要挑上這條又老又舊、弱不禁風的繩索呢？換個角度說，如果陶格瓦德擔心會發生意外，在事前更換一條結實點的繩索，不也符合他的利益嗎？

如果針對各種質疑，老彼得能提出讓人滿意的答案，我想我會十分高興。在那個極端險惡的時刻，他展現驚人的力量，穩住局勢，還能掌握適當時機，表現得可圈可點。之後，他離開策馬特，在美國度過幾年退休時光，最終還是回到他出生的山谷，一八八八年七月十一日，猝逝於黑湖（Lac Noir，即施瓦爾茨湖〔Schwarzee〕）邊。

岩石群上。哈德森與哈鐸的遺體安葬在策馬特教堂的北邊，許多虔誠的信眾到場送別，氣氛哀戚肅穆。另外一頭，克羅茲長眠於一座簡簡單單的墳墓裡，墓碑上的鐫文見證著他的正直、勇氣與奉獻。

一口咬定馬特洪峰可望而不可及的傳統印象，算是打破了；取而代之的是具有真實個性的傳奇。前仆後繼的登山家，會持續挑戰馬特洪峰冷峻傲慢的懸崖峭壁；但再也不會是早期探險家眼裡的那座山了。會有其他人踏在絕頂的積雪上，但再也不會有人知道，第一個站在這裡俯視壯闊全景的人，內心作何感受。我相信，沒有人會再被迫將這座山是個倔強的對手，持久抵抗，不時給予迎頭痛擊。雖然在眾人意料之外，它輕易的遭到人類擊敗，但就像是死纏濫打的敵人——被征服卻未瓦解——冷不防，在暗中報復。或許有一天，馬特洪峰會消失，只剩一堆形狀難辨、千絲萬縷的殘片，沒有任何標記可以讓人知道，這裡曾經矗立著一座望之儼然的高山。一個原子連著一個原子，一吋又一吋、一碼接一碼，它在莫之能禦的侵蝕力道下，節節敗退。這時間當然還在很久很久、難以思議的歲月之後。至今尚未誕生的世代，將來一定有機會凝視馬特洪峰令人敬畏的峭壁，感嘆它矯矯不群的姿態。後繼來人，無論

抱持著多麼崇高的理念、如何誇張的期待，來到這裡，絕對不會失望而歸！

悲劇已然結束，帷幕即將落下。在我們跟各位告別之前，我想講幾句崇山峻嶺教給我們的深刻教訓。看看那樣的高度！在如此遙遠的另一頭——總有人情不自禁，脫口而出：「不可能！」但登山家會這麼回應：「不盡然，道路阻且長，我知道挑戰備極艱辛，甚至也許危機四伏。但是有可能的，我確定。我找得到路，聽我的兄弟隊友如何建議，看他們怎樣攀到相似的高度、學會如何避開風險，路，滑溜難以容足——也可能極為吃力。戰戰兢兢、堅毅不拔，撐過這一天——抵達預定高度！在下面的人一定會驚呼：「怎麼可能？簡直就是超人！」

我們爬山的人看得最重的，總不免是既定目標的達成，與面對橫逆堅毅不拔的耐力。我們知道每一個高度、每踩下一步，都是靠著耐心，費盡力氣換來的。希望不可能取代努力。我們也知道互助的好處，困難必須正面迎戰，擺脫糾纏不休的障礙，設法扭轉。等我們回到日常生活，就更有能力從容面對人生的挑戰，克服前途的險阻，回想起過去艱辛的付出，在另外一個領域征戰的成就，讓自己變得更加堅強，也更加雀躍。

我不想為登山辯護，也不想替登山道歉，更無意篡奪道學家的職責；但是，如果我

的結論中，沒有容納進登山給我們的嚴肅教訓，那麼，我自認有愧職守。我們體能更上層樓，容光煥發，這是拚盡全力換來的報酬。我們因為遼闊壯觀的景色進入眼簾、歷經日出日落的莊嚴神聖、得以欣賞峻嶺、山谷、森林、瀑布的美麗，而自信自重、從容大器。但我們更重視男子漢氣質的舒展、歷經艱險挑戰之後，人性的高貴品質──勇氣、耐心、堅忍、毅力──能再向上提升。

有人不甚重視這些美德，總懷著卑劣、自私的眼光，打量喜好這項純潔運動的登山家。

即使你堅貞如冰，純潔似雪，依舊難逃誹謗。[17]

還有人無意惡言相向，卻覺得把登山視為是一門運動，實在莫名其妙。這點倒不讓人全然意外──因為登山家本來也就有因人而異的心路歷程。把登山當追求目標的，多半年輕力壯，蒼老虛弱的人自然無意於此。對於後者，折磨絕非樂趣，而且經常會說：

「這種人就是愛受折磨，引以為樂。」書名頁上的箴言就是我們的答案，如果我們真的必

須回應的話。[18]登山家必須承受苦難，但苦難卻能創造力量（不單指體能——遠遠超過於此）、喚醒各種才能，而在力量中湧出樂趣。還有一個經常被提到的問題，對方的語氣卻已蓋棺論定，無論你怎麼作答，他都投以質疑的眼光：「登山有什麼回報？」這個嘛，我們也沒法評估你品酒的樂趣，用什麼砝碼，幾斤幾兩——畢竟，這種標準才是公認的。我只能說：就算我抹去所有懷念、消除每一個記憶，我還是能夠告訴你，攀登徜徉於阿爾卑斯山群峰之間，給了我豐厚的回報，賜與了我一個人此生能夠擁有最美好的兩件事——健康與友情。

憶起過去的樂趣，如何能輕易抹煞？就在我執筆之際，昔日的場景，一一浮現眼前。首先是一連串的相片，形式、效果、色澤，張張出色，宏偉而壯麗。我可以看到雲朵遮住的絕頂巔峰，看起來不住的在長高；我也聽得到遠處牛羊的叫聲、農夫輪唱的約

17 譯注：莎士比亞《哈姆雷特》中的名句。

18 作者注：「苦難與喜樂，性質絕然相反；卻不得不然，總是相生相倚。」李維（Titus Livius，譯注：羅馬歷史學家）名言。

德爾（jodel）[19]、莊嚴的教堂鐘聲；我還聞得到松樹林的清香。這些景象好不容易才從腦海中褪去，一連串的回憶，繼之而起——那些正直、勇敢、真誠的人們，善良的心地、坦率的作為；陌生的手驀地伸出來，瑣碎到不值得一提，卻展現了對他人的善意，而這就是慈悲的本質。

最終，哀傷不禁盤旋腦海，有的時候，像迷霧一般飄過，截斷燦爛的陽光，冷意猛烈侵襲溫暖的回憶。曾經有過筆墨難以形容的極樂時光，也有讓我不敢略微駐足的慘痛剎那。如果，你也想登山，請務必記得：坐擁勇氣與力量之餘，絕對不能輕棄謹慎；幾秒鐘的疏忽，就可能毀掉一輩子的愉悅。切莫著急，端詳周全再落腳，從跨出第一步開始，就要如臨深淵般的戰戰兢兢，深恐這就是最後一步。

本篇初出於 Edward Whymper (1871). *Scrambles Among the Alps in the Years 1860-69.*

19 譯注：真假嗓音交織的民間歌謠。

登山的快感與懲罰
The Pleasures and Penalties of Mountaineering

亞伯特．F．馬默理 Albert F. Mummery

劉麗真◎譯

亞伯特．F．馬默理
Albert F. Mummery，一八五五～一八九五

英國登山家與作家，登山運動的奠基者之一。曾首攀多座阿爾卑斯山峰，並於一八九五年成為首度挑戰喜馬拉雅山區南迦帕爾巴特峰（Nanga Parbat）的第一人，但殞命於上。此峰直到一九五三年才由奧地利登山家賀曼．布爾（Hermann Buhl）成功攻頂，過程可見後文〈獨攀南迦帕爾巴特峰〉（Nanga Parbat…Solo）。本文出自《我在阿爾卑斯與高加索的攀登》（My Climbs in the Alps and the Caucasus）一書，於一八九五年他逝世前出版。

好些一言九鼎的知名登山家最近公開宣稱：他們深信，登山的風險已經不復存在。

技能、知識、專業書籍粲然大備，早把殘存的風險用一記漂亮的高爾夫揮桿掃進地獄邊緣。對於這種樂觀的結論，我只能勉強同意。我始終不能忘記教我繩索攀登的第一個師傅。他的肚子裡裝滿登山專業知識——請容我這麼說——簡直比《貝明頓文庫》（*Badminton Library*）[1] 還淵博，卻也無法讓他避開命喪白朗霧峰（Brouillard Mont Blanc）以及他的兒子最近殞落於科什坦山（Koshtan Tau）[2] 的命運。一八七九年，兩支把登山當兒戲的隊伍，攀登馬特洪峰（Matterhorn）西壁，我心頭不禁掠過死神的警告，強迫我憶起死於韋特洪峰（Wetterhorn）的潘霍（William Penhall）[3] 先生、在馬庫尼亞加（Macugnaga）羅莎峰（Monte Rosa）遇難的費迪南・伊姆森（Ferdinand Imseng）[4] 以及在佛雷斯納耶（Fresnay）白朗峰不夠小心、老練、強悍，或者比不上我們見多識廣？這種說法實在荒謬。我們即位前輩不幸犧牲的約翰・佩特洛斯（Johann Petrus）[5]。難道比起至今健在的山友，這三便把渾身解數施展到淋漓盡致，還是無法掠幸運女神之美；英國山岳會（Alpine Club）[6] 實在該把它的成就，奉獻給她的信守承諾與守護。

說真格的，只要我們稍停片刻，思考登山這門運動的本質，很明顯的，就包括，甚

至可以說只包括登山家與山岳較量、克服難題的技能。因此，任何技能上的精進，就等於要迎向更嚴苛的考驗。從布勒伊山脊（Breuil Ridge）挺進德魯峰（Dru）再到格雷蓬峰（Aiguille de Grépon），或者走寬不了多少的稜線，從夏慕尼白朗峰（Chamonix Mont Blanc），取道布倫瓦冰川（Brenva Glacier）與白針峰（Aiguille Blanche de Peuteret），登上同一座山峰。當年，班能與華特斯（Bennen and Walters）[7] 無力率隊挑戰「裹屍布」(Linceul）上的懸崖；而我們現代人卻可輕易穿過格雷蓬裂隙，這自然是無可爭辯的事實。雅克·巴爾馬特（Jacques Balmat）[8] 走不了「古道」，但是，艾密里·雷（Émile Rey）[9] 卻能攻克如鬼

1 譯注：十九世紀末、二十世紀初英國發行的運動、休閒系列書籍，第十六卷的主題就是登山。

2 譯注：高加索山系，在現今的俄羅斯境內。

3 譯注：一八五八～一八八二，英國登山家。

4 譯注：一八四五～一八八一，瑞士高山嚮導。

5 譯注：高山嚮導。

6 譯注：一八五七年成立於倫敦，是世界上第一個登山組織，在登山界享有崇高的地位。

7 指的是約翰·喬瑟夫·班能（Johann Joseph Bennen）與安東·華特斯（Anton Walters），兩人都是瑞士高山嚮導。

似魅的布倫瓦峰（Brenva Peuteret）峭壁。如果我們拒不承認攀登技術隨著挑戰同步成長，那麼登山活動看起來當然跟以前一樣危險。

攀岩技巧近年來取得長足進步，比起三十年前，攀岩要容易得多；但是這種運動的本質並不是登上每一座高峰，而是奮力迎向並且設法克服更艱苦的考驗。快樂的登山家，像是垂垂老矣的尤利西斯（Ulysses）「帶領伙伴，乘著醉興，酣戰不休」；而這種興味只有登山家窮盡各種可能性，臻至登山技能的極限，才可望獲致。無論早期的登山家，挑戰我們現在可以輕鬆跨越的天塹，或者登山技能的極限，才可望獲致。無論早期的登山家，挑戰我們現在可以輕鬆跨越的天塹，或者我們現代登山家面對難以克服的巨岩，又或者是未來的登山高手，馴服我們認為絕無希望通過的懸崖峭壁，登山始終得冒一定的風險。毫無疑問的，我與前述登山界大老之間的歧異，主要是對登山運動「存在的根本理由」看法不盡相同的緣故。

把登山當成一種運動，總有（而且無法避免的）危險性；把它當成舒展筋骨的手段，在壯闊的山野間健行、進行準科學（quasi-scientific）的調查──為了報紙蒐集奇聞軼事的題材，或者是能在同儕間自吹自擂，從這個角度來看，攀登瑞吉峰（Rigi）或者是皮拉圖斯峰（Pilatus），比起三十年前，自然是安全得多。但是這種「登山」探索並不是創

設山岳會先賢們心目中的概念；更不符合現今登山界菁英──時聚時散，人數不多，而且規模還在萎縮中──的定義。窮盡一個人的才能、激發體能與心智上的極限，力克一面無從著手的懸崖、強行通過冰雪覆蓋的荒涼山溝，證明的是人類的價值；跟著一個「躺在床上，就能想到攀登的每個步驟、找到落腳與雙手施力處」的嚮導，翻越幾個崖底的亂石堆，證明的只是無纖維時尚服飾的品質。只需香水、香膏噴好抹滿，穿件漿得筆挺的亞麻衣物，蹬著擦得雪亮的皮鞋，搭乘鐵路在策馬特（Zermatt）[10] 下車就成了。

真正的登山家是漫遊者。我所謂的「漫遊者」，並不是沿著前人足跡、在山間往返的旅行者──這比較類似使用英國收費公路往前衝刺的自行車選手──而是一個熱愛踏上前人足跡不曾履及的地面、攀登以往不曾感受到人類手印觸及的懸崖，或者在冰雪覆蓋的山溝中，開闢自己的路徑，穿過迷霧，甘冒雪崩奇險，也要在「地球從渾沌中崛起」以來，首度留下自己神聖的身影。換句話說，真正的登山家是堅持挑戰首攀的勇

8 譯注：義大利登山家、高山嚮導。

9 譯注：義大利高山嚮導。

10 譯注：馬特洪峰北邊的小城。

士。無論成敗，他都樂在其中，享受奮戰的過程。荒涼、光滑的石板，稜線上幾近直角、陡然拔起的懸崖，幽暗、崎嶇不平的冰谷，對他來說就是生命的氣息。我無力分析這種感受，也假裝不來，更無法說服總是投射出懷疑眼光的大眾。我們渴求有人了解，但血液流動加速，血管微微刺痛的亢奮，卻總能激發出喜悅的動能，粉碎所有的冷嘲熱諷，重創悲觀哲學滋生的基礎。

妙的是，質疑我們的聲浪多半沿襲自羅斯金（John Ruskin）[11]先生最早的奚落，說我們把登山當作爬一根油膩膩的竿子。我得坦承，源自天性、無可厚非的深刻認識，讓我能冷眼面對這些諷刺，無動於衷，姑且不論油膩沾上燈籠褲（Knickerbockers）[12]，造成難以收拾的恐怖後果──可能比山脊的結構性崩塌、格雷蓬稜線（Grépon ridge）[13]裂成碎片對褲子造成的傷害還難處理──我並不覺得爬竿稱得上是什麼驚天動地的罪過。我自認從登山技藝中，得到相當大的樂趣。據我經驗所及，在英國年輕人之間，還有不少人喜歡這種運動。有可能，不，應該說，非常可能，登山的樂趣，絕大部分來自實際的體能操練、完美的健康狀態，讓參與者幹勁十足，但究其緣起，說不定就是來自小時候爬竿、爬樹種下的影響，在日後逐漸發展而成。這些冷言冷語裡，暗藏著不屑──爬山的

人根本沒有能力欣賞壯闊的景色；套句某位現代作家的用語，他們不過是「練體操的罷了」。但是，為什麼在爬山過程中，感受體能與非美學快感的人，就一定不能欣賞美感的樂趣呢？

一位知名的登山家老是說，開闢這個領域的先行者不會把「靠肌力與技巧克服實體障礙」，視為「登山的主要樂趣」。真的嗎？有人讀了山岳文學經典作品《歐洲遊樂場》（The Playground of Europe）[14]，不會覺得超越障礙就是作者樂趣的來源嗎？一個人讀《山巔、隘口與冰河》（Peaks, Passes, and Glaciers）[15] 或者早期《登山手札》（The Alpine Journal）裡的一些文章，會感受不到作者因為攀登技巧而流露出來的自豪？沒錯，這句話裡面技巧

11 譯注：見頁四一譯註5。

12 譯注：十九世紀末、二十世紀初流行在西方的褲裝，也是當時攀岩的標準穿戴。

13 譯注：格雷蓬峰位於法國東部，海拔三四八二公尺，為白朗峰的一部，由馬默理於一八八一年首攀成功。

14 譯注：萊斯禮・史蒂芬（Leslie Stephen）一八七一年印行的作品，集結他在歐洲攀登高山的經驗談。

15 譯注：英國山岳會於一八六○年印行的雜誌。

性的插入了「主要」這兩個字，讓敘述看起來不算太有語病，但話說回來，這個形容詞有什麼用意呢？奠基於健康、進取、「血液翻騰」的樂趣，難道能夠測量，跟純然的「美的感受」一較長短？一個人經由鍛鍊獲取挑戰山岳的技能與知識，卻因此而矮化甚至磨損了欣賞美的天生能力：這話聽進耳裡不會覺得莫名其妙嗎？果真如此，我們等於美化了軟弱無能、鼓勵四肢不勤、躊躇盲目、忍辱偷生，這離希臘理想中的完美人類，相去何遠？毫無疑問，在現代思維中，我們不難偵測出類似的傾向；但是，跟其他奉進神殿的信仰一樣，稱不上是熬得過淬煉的精鋼。那些能夠主宰這種環境的登山家，履險如夷，笑傲山脊，渾然不以為意、能掙脫繩索與恐懼的束縛，不是更能深刻體會「永恆群山」的榮耀？難道不及那些只能跟著喋喋不休、渾身菸草臭氣、總是髒兮兮的導遊，每跨出一步都擔心受怕、生恐危及性命的人？

事實上，喜歡設法攀爬陡峭石壁的人，並不意味著他對於周邊美景毫無感觸。兩者之間並沒有什麼必然的關聯。一個人可能喜歡攀登，卻對壯闊山景視若無睹；也可能有人貪戀美景，卻痛恨攀登；或者對於兩者都同樣癡迷。我們的假設很清楚：沉醉於此而且總是在最短的時間內、迫不亟待返回山區的人，最能掌握兩種滿足的源頭──也就是

他們最能縱情於這種絕佳的運動，也能盡情領略山林帶給他們的姿態、情調與色澤，沉浸在難以言喻的欣喜中。

我可以很誠實的告訴大家，我就是要爬山，就算沒有美景可以欣賞、就算爬了半天，最後只來到約克郡（Yorkshire）的山谷，幽暗可怖，遍地泥濘，坑坑窪窪，依舊無怨無悔。換個角度說，我就是要在積雪上層漫步、任憑靜謐的迷霧與豔紅落日的光芒吸引，即便日後身心疲憊，老態畢露、即便在遙遠的未來身體能插上翅膀，或者加裝奇蹟似的輔助裝備，也不可能壓抑我在過去對於登山與挑戰懸崖的渴望。

經常有人這麼假設，甚至理解內情的人也這麼認為：無論如何，只要登山沾上半點危險，都不能縱容，好些英國山岳會的老前輩也這麼以為。在考慮接納這個後患無窮的原則之前，有件事務請牢牢記住：《貝明頓文庫》與《全英系列》（The All-England se-ries）[16] 發人深省的智慧光芒，並不能把登山風險擊成粉碎，散入虛無。只是話也要說回來，登山的風險也不算很大，除了一個例外，出現在《我在阿爾卑斯與高加索的攀登》

16
譯注：出版於十九世紀末至二十世紀初的一系列圖解運動指南叢書。

本書的頭幾頁，我曾經記載過一個故事，描述我如何將一場災難消弭於無形。從一八七一年起，我投身運動界，至今熱情未嘗稍歇——也依舊謙遜，自認只是這個領域裡典型的一員——極端的風險不多，鮮少遇到。但，即便危險驀地掩至，我也無意放棄登山。

危險深具教育意義，能鍛鍊出淨化的力量，任憑在什麼學校裡，也學不到這樣的教訓。提醒一個人不要一頭栽進「酒池肉林中，悠遊於溫柔鄉裡」是有價值的。而我們也不否認：登山經常會把瑣碎的細節推到極端，總是刻意把立即的風險，強置於興致勃勃的山友面前：彷彿有個劊子手就站在那裡，配備全套的斷頭臺、絞架，就等手起刀落，妄想脫身，希望渺茫。淒厲的風雪聲與在山脊瘋狂行獵的憤怒，驅逐消逝的餘光，在晦暗不明之際，卻能感到伙伴的勇氣與奮戰不懈的意志，藉此毅然斬斷恐懼之網，「時間終會將苦難釀成甜美的回憶」（forsan et haec olim meminisse iuvabit）[17]。

由絕難逾越的峭壁、遼闊肅殺的雪原激發而出的獨立與自信，是非常愉快的體驗。

每一步都是那樣的健康、喜悅，甚至饒富趣味。將生命的煩惱與憂慮連同財閥社會粗俗的本質，遠遠拋在腦後——就連附著在山谷低處的惡臭瘴氣，也被一併甩開。其上，清爽的空氣、銳利的陽光，我們伴隨著靜謐的諸神，每踏出一步，山友之間就更能相互了

解，也更能體會自己的本質。一起挺進，一起鞏固「人類先祖般的同志情誼」，迎戰飛鳥難渡的垂直山壁，是無上光榮的感受。手掌上的指頭有能耐維護全隊山友的安全、下肢沒半點「膝蓋痠軟難耐」的跡象，還有比這更讓人興高采烈的發現嗎？單靠著鞋釘踩在斷崖的摩擦力，撐住向上牽引的身體，穿越稀薄的空氣，（且希望）我們更能藉此讓靈魂臻至更高的層次。

我當然知道，這是一個不怎麼在乎男子漢美德的時代。任何跟「不確定性」沾上點邊（有時還以想像力極致擴張）的運動，都被視作洪水猛獸。但很顯然我們總不能「沉迷於鄙俗的殖利」，別無喜好，而是應該鼓勵那種能夠教我們堅忍、互信以及偶爾在極度嚴峻的環境裡、死亡迫近眼前之際，得以坦然面對、了無懼色的運動。試問，這還有比登山更合適的選擇嗎？雖說登山可不比其他運動更危險，但卻帶給人們一種生死一瞬間的危機感，但這種感覺跟實際的風險相比，顯然是誇大其詞了。的確，舉個例子來說，一個人站在小德魯峰（Little Dru）的懸崖峭壁往下望，很難沒有一旦失足，就此粉身

17 譯注：羅馬詩人魏吉爾的名句。

碎骨的恐懼。這種墜落的風險，盤旋心頭──在往上攀爬的過程中，總是不斷得花心思驅除這層陰影。儘管我們的宗教導師諄諄教誨，賭性依舊流淌在我們民族的血液裡。無論如何，在這個現實的時代，誰料得準老尼克（Old Nick）[18]什麼時候會變臉，讓賭徒一夜翻盤？而講起賭注，還有比頸椎完整更貴重的嗎？而這就是登山家已成習慣、總得冒著的風險，是他們持續得押上的賭注。風險都在他那邊，沒錯；但是，抱持著些微的希望鼓勵我們在思想上誠實以對，更能測試出腐敗究竟滲入了我們柔弱的本質到怎樣的程度。登山具有絕佳的教育價值，任何擁有基本知識、能夠公平判斷的人，都無法否認。但我也大方承認它有其陰暗面，沒有任何一個人，看著它陰鬱的生死簿，感受不到這種運動要求我們付出生死無悔的代價。

本篇初出於 Albert F. Mummery (1895). *My Climbs in the Alps and Caucasus.*

18 譯注：基督教傳統中，對於魔鬼的隱晦稱呼。

丈量勇氣
The Measure of Courage

葛福瑞·溫斯洛普·楊 Geoffrey Winthrop Young

劉麗真◎譯

葛福瑞·溫斯洛普·楊
— Geoffrey Winthrop Young，一八七六～一九五八

英國登山家、詩人、教育家，是一次世界大戰前即擁有卓越成就的登山大師，曾攀登多座困難的阿爾卑斯山峰。儘管在戰時因傷截去一條大腿，戰後仍持續攀登，直至一九三五年。本文收錄於他於一九二〇年出版的《登山技藝》（Mountain Craft）一書，以精鍊的文字精準表達了登山時應該信守的理念。除《登山技藝》外，他也撰寫了數本經典的登山文學作品，並曾出版自傳《在山上》（On High Hills）。二次大戰期間，他擔任英國山岳會會長，並曾幫助德國猶太裔教育家庫爾特·哈恩（Kurt Hahn）移居英國。

在阿爾卑斯山上，領隊跟押陣的最後一人絕對不能墜落。我們能夠接受勇敢的領隊冒險而導致意外，但是他必須要清楚辨識以下兩種不同的風險：即便隊員全都同意，領隊也不該輕率陷眾人於險境，這是一種風險；還有就是他孤身冒險，隊員資訊不足，無法即時阻止悲劇發生，這是另外一種風險。

我們不得不感佩這種這種精神；但總也不免有人批評登山家的狂妄，竟去挑戰人類絕對望塵莫及的力量，還引以為樂。勇氣取得令人艷羨的成就，單單副產品就有利可圖，大家因而承認冒險犯難確有必要。在雲層上、在深海裡發生意外，被視為推進人類進步，理所應為。但在岩石上、積雪間罹難、出自相同動機、基於同樣無私的冒險精神，卻招來譴責，斥為愚蠢。登山志業不能用功利的角度評判，一定要用超越的態度衡量。無論是在道德或者實質的勇氣中，蘊含的蓬勃活力源頭與自我要求的目標，都在拓展人類的自由。擁有這種懷抱的人不難在山岳之間，找到最嚴格的學校。這是一種很健康的比喻，引領人們在逐漸升高的挑戰中，測試與之俱增的技能與力量。我們與山岳的周旋競爭，勝利，不會傷害我們的對手。我們征服山岳的最終結果，是征服自己。這些年來，前仆後繼的年輕登山家義無反顧的犧牲，堪稱無與倫比。他們在登山探索與訓練

歷程中，勇氣躍然而出。此處與彼處的山岳教導他們自立自強，鍛鍊他們勇闖險境的堅強意志，累積經驗，迎向更艱困的考驗，一念及此，山岳或許便無可深責。

講到這裡，我必須再次強調：在阿爾卑斯山或者崇山峻嶺間攀登的領隊，在冒險之前，千萬記得：即使確定性十拿九穩，風險波及的範圍，還是僅限自身。一旦決定的關鍵時刻來臨，他一定要確定一件事情──再怎麼樣，他絕不能墜落！

本篇初出於 *Geoffrey Winthrop Young* (1920), *Mountain Craft.*

做為藝術家的登山者
The Mountaineer as Artist

喬治‧雷‧馬洛里 George Leigh Mallory

劉麗真◎譯

喬治‧雷‧馬洛里
| George Leigh Mallory，一八八六～一九二四

英國登山家，最為人知的事蹟是他三度組織遠征隊挑戰地球最高峰——聖母峰，而於一九二四年第三次挑戰時與隊友安德魯‧艾爾文（Andrew Irvine）在登頂過程中失蹤，屍體直至一九九九年才被發現，至今無人能確定他們是否登頂。若他們有成功登頂，將是人類史上首度登上聖母峰。在接受採訪問到為何要冒著生命危險挑戰聖母峰時，他回答：「因為山就在那裡。」廣為傳頌至今。描述他事蹟的著作相當多，但他親筆留下的文字卻十分罕見，一九一四年刊登於《登山者俱樂部期刊》（*The Climbers' Club Journal*）的這篇文章即為其一。

我大略傾向把登山家分成兩類：一種把登山看得比較高；另外一種則是將登山視若等閒。想想自己對於兩者皆所知不多，不免有些沮喪，而我也並不認為第二種人如我想像中的傻。也許強分並不現實，兩者多半只是態度上的區別而已。就算論及態度，第一種登山家也不是蠻不講理。登山，在他們眼裡，比尋常的休閒活動更具意義，也比其他人喜好的各種運動競賽意味深長。如果不讓他們爬山，他們可能會覺得是一種退化，美德淪喪。把登山看得較高的人，往往把登山跟探訪貧民區、統計調查研究與其他文化活動相提並論，視作一種更摩登、更全面的義舉。提到自己深愛的活動，他們頗為自負，甚至不遜於在一群松雞獵人間的小國王那般的趾高氣揚。其他戶外運動怎麼比得上登山？他們有一種難以測量的優越感，只是原因不明——他們也不曾解釋。

我自己就是自負的那型，可以算是挺典型的例子，因為我湊巧也是運動員。但我無意暗示我的嗜好也遵循上面這個前提。你犯不著腋下挾把槍，無須志得意滿，跨下駿馬，也可以是一個運動員。我是運動員，純粹只是因為別人說我是。我沒有辦法說服他們說我不是，反正抱怨也沒有用。一旦我謙卑的接受命運，安於這樣的生活，遇到機會，我會很驕傲的向外界展示自己配得上這個頭銜。運動家從事運動，理所當然，但總

得解釋自己何德何能，為什麼能坐擁運動美名。遠征阿爾卑斯高山吻合運動本質，甚至算得上是一種極具侵略性的運動，其理甚明；但我從來沒有想到用阿爾卑斯山的登山成績，來證明我的「運動員」頭銜當之無愧。其他跟我一樣自負的登山家也不做此想。我們將登山放在一般休閒之上，自認而且膽敢高舉旗幟，公開宣告：我們的活動具有特殊的價值。

儘管大眾並沒有什麼反應，鮮少評論，但這卻是一個平凡的叛亂，嚴重偏離了對與錯的傳統標準。一旦我們成功樹立登山價值，勢必會擾動社會整體秩序，惹惱相當大的一批人。他們總是一口咬定用刀吃蛋才夠開化，鄙視用湯匙吃蛋的勞苦百姓。

但是，跟其他人一樣，叛亂犯也有規矩要守。社會至少應該給他們申辯的機會……像我這樣的把登山看得比較重的人，有很多話想解釋，不吐不快，不妨就從現在開始吧。登山惡名昭彰，惹來許多人質疑：何苦輕擲性命？追求什麼目的？如果只是純然逞強取樂，享受身體運動的快樂、體驗競爭的刺激，怎麼值呢？登山家不過就是一群蠢蛋、亡命之徒，跟獵人同一水平，卻遠遠不及他們的理性。替登山辯護的唯一方法，就是抬高它的地位，脫離體能上的刺激，強調登山者能體會更超脫的情感，有益心靈。只

是反對者會持續質疑這種論調。他們也可能會說，想要有益心靈，何不去度個假？利用難得的時間，到海邊休息兩週，活絡筋骨，增進健康，返回工作崗位之後，心靈也可能大受裨益，例如，煥然一新的他會變得更加善良。登山的價值真的比去海邊度假還要高嗎？登山家老是閃爍其辭，你們所謂更超脫的情感指的是什麼呢？就算登山真有你們說的那種價值，難道沒有比較安全的方法獲得嗎？登山家有從一次又一次的攀登經驗裡，不斷思考這些問題，找到答案嗎？還是他們沉浸在古早以前就瀰漫在登山界的傲慢中，自認擁有神奇的魔力，刀槍不入？

經常跟反對者討論這些爭議，或許更能相互啟發，對彼此都有好處。但在現實生活中，我幾乎找不到任何人願意嚴肅深究有關登山的諸般課題。我猜，他們一定覺得跟我糾纏，只是白費唇舌。同時，我也得坦承：要是真有這麼個人一本正經的跟我辯論，我的衝勁一定會把他嚇到退避三舍。我會隱隱約約的批評文明的虛矯，用最華麗的詞藻描繪山岳的優美情境，盡情傾吐；反正也無人懂得，索性做個無懼揭露胸中自有丘壑的人

——一字一句訴說大自然創造群山峻嶺的暴亂狂放。

於是，我改為主張山色景致能為我的美感經驗帶來效用。但，就算我誠懇表達真實

情感，其實也沒有解釋什麼。美的暢快感受跟我們的表現密不可分，但這不是解釋，甚至也未替登山找到理由。任何人在一時之間都難想像，這樣肆意妄為的行動，目的只是欣賞美景？高山鐵路不就可以滿足這樣的需求？不同車站都能展現風情各異的山色、機械運作的痕跡被巧妙的掩藏起來，行程組織得井然有序，登山家體會到的莊嚴美感，有意冒險的旅客只要買張票就成了。在較短的時間裡，就能實現同樣的目標，而且大家還可以想到一個無可比擬的好處——高山愛好者可以將他們的經歷帶給更多群眾，讓各有偏好的不同階層，都能夠輕鬆分享。偏偏登山家最憎惡的就是把機械跟白雪覆蓋的高山串連在一起的想法。對他們來說，這簡直就是冒犯。他們之所以會有這麼強烈的反應，是他們根本不想用這麼粗糙的美感探索，充作捍衛登山的主要理由。

我猜想，逮著機會就唸登山家幾句的人，應該是抱持這種看法：你們憑什麼在自稱追求卓越之餘，硬要把伴隨其後的自然美景牽扯進來呢？顯然獵人就很不屑這種說詞。

我們總不好把各種優點組合起來，就自認比獵人高尚——斷言兼具體能挑戰與美學感受的運動，專屬於登山家，別人就不得其門而入⋯⋯。

我們得承認，我們的刊物從開頭就沒有提供什麼線索，讓外界覺得我們既展現體能

的一面，也有能分庭抗禮的精神層次。部分的原因是我們希望從山友的遠征敘述中汲取確實的資訊。我們的期刊發行至今，除了一篇以外，絕大多數的投稿都無意把自己偽裝成舞文弄墨的文學刊物。我們的目標很明確，就是提供山友有用的知識。在這樣的目的下，我們一般會告訴山友，上山之後，該怎麼規畫登山路線、如何判斷冰雪、落石、氣候對我們的計畫有利或者不利、必須克服怎樣的困難，又必須面對怎樣的危險。一旦我們接受這樣的書寫環境，文學表達的衝動就此消失無蹤；倒不是說這麼做不合適，而是文學表達實在是很難操控。組織大型登山隊——比方說，嘗試橫斷白朗峰，不就是上好的史詩題材？但我們可不是詩人，自然比不上荷馬、米爾頓（John Milton）[1]。我們當然有些關愛山林的詩篇，描繪我們內心感受，也受到我們高度珍視，但幾乎沒有任何篇章能夠表達登山在技術層面上，能夠帶來他處無法獲得的情感體驗。有幾篇散文、有幾個段落的確觸及人的精神層面；但多數的文章都不把遠征視為冒險，更少刻畫在登山旅程中的獨特情感經驗。有的作家，在一五一十、仔仔細細的交代完事實數據之後，會插上一、兩段文字，簡短抒發美感經驗；但大部分篇幅僅只是隱約暗示這種感受，甚至全然視而不見，也許這種作家是最聰明的。

如果只是為了取悅讀者，表現美感，未必見得是件難事。要求得不多的話，在這一方面，好多作者都能博取我們會心一笑。只要有人能說服我們，他曾經感受到如此這般的美，我們同樣心有戚戚焉，儘管未必有多麼深刻的觸動。我們或許無法感同身受，但只要講得明白曉暢，我們也會很開心的發現他確有所感：原來他跟我們一樣，能夠感受到美的存在。山友在這個層面的書寫成果，一般來說，相當貧瘠。即便他們鼓起勇氣寫日落、日出，讀完，我們也不確定他們內心作何感想──儘管我們心裡清楚，他們與我們的體悟會是多麼的相似。

這番關於山岳文學的觀察，並不是譴責，也沒有失望，只是陳述一種需要解釋的現象，而造成這種現象的並非是登山家的本質，而是登山這件事的本質。就我來看，要解釋這種現象很簡單，源自於登山家之間一種普遍的想法（不論是明講出來，還是悶在肚子裡），我猜，就是我們這種自負登山家，覺得自己的經歷尋常得很。我們從來不認為在登山行腳時看到日出、日落、雲朵、雷電所感受的美是什麼了不得的事實，所以無須

1　譯注：一六〇八～一六七四，英國詩人，經典作品有史詩《失樂園》（Paradise Lost）。

提煉出來，個別記錄與描繪，也無法構築整體經驗。但是，深究其實，它們絕非在登山過程中連帶衍生的偶發環節，而是最基本、最不可分割的本體；不是裝飾，而是結構；不是激發情緒的個別事物，而是組成整體情緒的不同部分。它們最後或許匯聚成一汪晶瑩剔透的池水，儘管各有潺潺不絕的源頭。

少了這種統合性，導致許多經營美感細節的零星努力，歸於徒勞，錯失焦點，難以打動人心，因為它們終究只是片段。我們每一次都只從整體中取出某段情緒元素，錯失其本質，自然也就喪失了價值。如果我們寫到某個段落，想用情感的角度去描繪，那就只能首尾一致，用相同的觀點敘述全部的旅程⋯⋯

但我必須要再次提問：我們在山林間的情感體驗，究竟有什麼價值？或許，我們也能用比喻來呈現我們某些感觸，但同樣的比喻不也能在其他領域中產生類似的效果嗎？

如果有人在登山家耳邊悄悄的說：「別爬山了，咱們改踢足球吧。」這會驚擾他原本的自負與冷冷的不屑嗎？當然不會，就算真有足球隊員這麼說，登山家也只會跟哄小孩一樣的敷衍他。至少，我會採取這樣的立場。舉個例子來說，我就絕難想像，某個地位

相仿的業餘足球聯盟（AFA）官員，朝著望之儼然的山岳會理事長走來，用這種態度勸說，而理事長還會欣然採納的。但假設是某個俱樂部成員向對方——我做點修正，把足球員換成高爾夫選手，免得太過荒謬——做此提議，你大概可以想像他的義憤填膺以及氣吞斗牛的怒火吧？但是，我們也該考慮一下，這個世界上的足球員或者高爾夫球選手，某些經驗會不會跟我們有所相似呢？那些運動員的外表被規範得如此一致，看起來經驗與我們毫無共通之處；但如果我們全心全意的追求真相，不計任何代價，深入挖掘，就能穿透運動員的表象與制服。很開心，我自己也是運動員，我知道運動員的真實感受。就我看來，絕大多數的運動員跟登山家有著同一類的經驗。

我看得非常明白，也許是過分明白了一點。運動員一講起他們的運動項目，立刻會化身為情緒動物，很奇怪但也很真實，他們願意用一輩子的時間，去探究這種內心的體驗。他們一講起專業術語、古怪的習慣，就會欲罷不能——野蠻的熱情、中世紀騎士精神，「裝腔」、「作勢」，表象林林總總（如果分得出來的話）——單單面部表情就類別各異，難以勝數，不過，萬變不離其宗，都是為了掩飾內心真正的激情。但這些事情得利用閒暇時間細細體會、慢慢消化，因此我在這裡姑且按下不表，簡單交代。運動員成功

時的意氣風發、失敗時的煩惱沮喪、在傳說軼聞中歷久不衰的昂揚鬥志——一個個何嘗不是偉大的探索，藉此得以窺視運動員的核心與品格。足球員、板球員、高爾夫球選手、打擊者、投手——簡單來說，橫跨一百三十一種運動，運動員日有所思、夜有所夢，都跟登山家一樣，並無二致。不管在哪個地方，球類天才總是不朽；劇力萬鈞的經典場景附麗在英雄的名聲上——了無生氣的圓形物體被處理得神乎其技，或者偉大的獵人競賽，在不同的地方登場——捕魚、射鳥、打野味，競相捕殺：從鱸魚抓到斑點海蛇、從肥美的野雞抓到優雅的百靈鳥或畫眉鳥、從馴鹿獵殺到叢林孕育出的各種猛獸。所有獵人夢想的就是擒獲動物，無論牠們是小是大、是溫和還是凶猛。對運動員來說，運動就是情緒體驗的一部分；對登山家來說，登山又何嘗不是呢？

那麼，我們又能怎麼從情感上去區隔登山家跟運動員呢？

在某種意義上，絕大多數人都是藝術家。有的人積極主動、有的人創意無限，也有的人被動參與。有創作力跟無力創作的人，毫無疑問，在基礎上有些不同，但依舊擁有共同的藝術衝動，在人性上，擁有類似的情緒層面，渴望表達。那些從事較高層次創作的人，在行為中展現得很清楚。最清楚的也許是戲劇、舞蹈與音樂。不僅創作的人是藝

術家，欣賞演出而受到感動的觀眾，又何嘗不是藝術家？從這一點而言，區隔藝術家的，並不是表達情緒的能力，而是有沒有能力感受創造出藝術的情緒經驗。這點我們是能夠分辨的。儘管某個人沒有擺出虛矯身段，標榜自己在創作，我們還是會覺得這個人很有藝術氣息。自負的登山家流露出的藝術傾向，更加明顯，因為他們心無罣礙，是為了自己培育情緒經驗，跟所有運動員秉持的理由一樣。要堅持所有的運動家——我指的是真正的運動員——都帶有藝術氣息，並不矛盾，這只是有邏輯的運用這個詞罷了，恰如其分。大部分的人類都是靠特定的修飾詞（epithet）來涵蓋，說模糊也模糊，說詳細也詳細，這就是修飾詞的特性。一般認定的藝術家以及跟藝術好像沾不上邊的運動員被區隔開來，不也是同樣的道理？實情恰恰相反，運動員應該是公認的藝術家。只要跳脫表面意義，追求真正的快樂——如同樓下的廚娘一般；她跟魚販聊得正開心，儘管我明明知道她現在應該去照顧烤肉，把逼出來的油再澆回肉上——不只是想巧取捷徑，而是意在探索一些更超脫、情感面的目標，就能共享藝術的本質。而這樣的差異，在運動世界裡格外鮮明。我們分得出喜歡獨自泛舟，舒活筋骨的人、喜歡坐船蕩漾在水上的人、想要藉由水路到某地去的人，跟受訓練、比賽划船的選手，各有不同。足球踢著好玩與參

加足球比賽、獨自騎馬取樂與在獵犬前呼後擁之下騎馬行獵，自然也不是同一回事。運動員跟登山家追求單純的快樂，不也無可厚非？他們都是藝術家。而只要一個狂熱的足球迷也有情緒體驗，那麼你甚至無法把登山家區隔於足球迷之外。

但藝術有小（Art）大（ART）之分。我們會在藝術家之間做區分。但我們這麼做，並沒有精確的分類或是特性上的排序，只是習慣成自然罷了。「精緻藝術」（Fine Arts），既然用上「精緻」，意味著有些藝術並不精緻。我們把「藝術」家當成修飾詞使用的時候，一般專指能夠把特殊藝術感知發揮到某種程度的人。

正是在進行這些區分時，我們才能夠猜測我們想要認定的是什麼——我們要認定的是在情感體驗的整體排序裡，登山究竟在哪個位置。登山隸屬於藝術感受的哪個區塊？哪個區塊讓人在聽音樂、欣賞繪畫時深受感動？又是哪個區塊讓人觀看比賽時能樂在其中？

只有把問題以上述的形式問出來，我們才能找到將自負登山家與運動員區隔開來的分水嶺。將阿爾卑斯山的一天比擬成交響樂，似乎是非常自然的。對像我這樣的登山家來說，登山絕對能擔當起這個譬喻；但是其他領域的運動員，不能也不會將板球、狩獵

或者任何一種運動如此比擬。他會認同偉大藝術有其絕美之處，也知道（即便未必能真正感受到）它擾動心緒的方式是更不同且更為宏大的。但登山家並不承認在情緒層面上，登山與藝術有什麼不同。他們說，在登山的本質裡，就找得到崇高的事物。他們將山岳的呼喚喻為音樂的美妙旋律，這種比擬絕非無稽。

本篇初出於 George Leigh Mallory (1914).

The Mountaineer as Artist from *The Climbers' Club Journal*.

聖母峰二君子

法蘭西斯・榮赫鵬 Francis Younghusband

劉麗真◎譯

Mallory and Irvine

法蘭西斯・榮赫鵬

一Francis Younghusband，一八六三～一九四二

英國作家、探險家與外交家，以於英屬印度、西藏的政治事蹟及在亞洲的遊歷為人熟知。他於一八八一年從軍，而於一八八六～八七年離團休假期間組成探險隊，從中國滿州穿越戈壁，開拓喀什米爾喀拉崑崙山脈前往印度的路徑，因此獲選為皇家地理學會最年輕成員。一九○四年，他受命領軍進入西藏占領拉薩，簽訂貿易條約。一九○五年返英任教於劍橋大學，一九一九年當選皇家地理學會會長，一九二一年成為聖母峰委員會主席，主持英國首次聖母峰勘查隊，積極促成馬洛里與艾爾文的聖母峰攀登。本文摘自他的著作《聖母峰史詩》(The Epic of Mount Everest)，記錄下兩人最後一次挑戰聖母峰的經歷。

被迫從五號營折返，（馬洛里）內心的憤怒，如怒濤般澎湃；倒不是氣那批未能把補給運送到更深處的挑夫，而是覺得天氣終於轉向，適宜挺進，卻受限於整體環境，不得不半途而廢，深感扼腕。但他不可能因此打消攻頂的念頭。他會承受壓力而退縮，但卻會反彈得更高。他為攀登聖母峰癡狂著迷，難以自拔。馬洛里走到這一步斷非偶然，而是他以全副生命開闢出的局面。也許他不如森默維爾（Howard Somervell）[1] 和藹親切，卻總能讓人樂於跟隨；同時，他不及岳桐（Edward F. Norton）[2] 擁有帶領大規模遠征隊的領導能力。馬洛里比較習慣，也比較適應規模較小的登山組織，精挑細選幾個伙伴就足夠了。但他堅決攻克聖母峰的信念、生死以之的氣勢，卻是無人能及。要問哪個人是這支遠征隊的靈魂，非馬洛里莫屬。與其說他有鬥牛犬般死咬不放的毅力、百折不撓的征服意志，倒不如說他有足可比擬藝術家的堅持，在將天分發揮到淋漓盡致、乾淨俐落、完美無缺之前，絕不罷手。馬洛里本人就是「聖母峰精神」的化身，若當他人就在聖母峰前面，你想把他拖走，勢必得把馬洛里的立足點連根剷除才成。

從三號營直攻四號營的那天，他的心頭靈光一閃，又浮現新的計畫，但首先必須評估攜帶氧氣筒挺進的可能性。馬洛里對於使用供氧裝備始終意興闌珊，但如果這是站在

聖母峰峰頂的唯一方法，他也不全然排斥。艾爾文也不太喜歡氧氣筒，他私底下告訴歐

德爾（Noel Odell）[3]：他寧可不攜帶氧氣筒止步於最後金字塔（final pyramid）[4]，也不想靠

氧氣筒站在山頂上——他這種激情，我們多數人想來並沒有異議吧。馬洛里可能也是打

著同樣的盤算。他應該是這麼想的——森默維爾跟岳桐會想盡辦法讓遠征隊不使用氧氣

筒。但如果屢攻不下，那麼最後一次的嘗試，使用氧氣筒也無妨。一旦他拿定主意，根

據他的習慣，就會打點起全副精神，集中在攜氧攻頂的各種安排上。他為什麼會選艾爾

文而不是歐德爾，是因為艾爾文對於氧氣筒有信心，歐德爾則否。另外一個理由是：艾

爾文是機械發明天才，狀況百出的裝備到他手上，總能整得像模像樣，屢屢讓人印象深

刻——供氧設備之所以不太牢靠，是因為沒有任何材料，既能灌進壓縮氧氣，又能應付

1 譯注：一八九○～一九七五，英國的傳奇外科醫師，曾經兩度參加聖母峰探險，在印度行醫四十年。

2 譯注：一八八四～一九五四，英國軍官，一九二四年率隊挑戰聖母峰，曾經代理香港總督，姓名沿用當時港人譯法。

3 譯注：一八九○～一九八七英國地質學家與登山家。

4 譯注：在東北稜線上，被許多登山家視為最後的攻頂起點。

從印度平原到聖母峰絕頂的劇烈溫差。要就地取材組裝設備，又無須大費周章的調整，只有艾爾文有這本事。第三個，也許是最重要的原因是，艾爾文原本就是指派給馬洛里組成攻頂搭檔的人。馬洛里早把他的理念輸進艾爾文的腦海，設法把默契推臻至無與倫比的境界。

從後續的經驗看來，我們不禁懷疑攜帶氧氣嘗試攻頂是否明智。沉重的裝備是登山家難以承受的負擔。事後也證明：高度適應的效果非常重要，遠遠超過預料。歐德爾的適應速度起步較慢，之後卻能兩度攀登到兩萬七千英尺——其中一次揹負二十磅（約九公斤）的氧氣筒，在兩萬六千英尺的高度首次動用，他卻覺得氧氣幫助不大。如果馬洛里選擇歐德爾進行最後一次的無氧攻頂，那麼，合理的推測是，兩人應該會站在聖母峰峰頂。岳桐、森默維爾與馬洛里曾經一次執行煎熬的援救行動，但歐德爾並沒有參與。[5] 援救行動害得馬洛里筋疲力盡，而在他身邊就有一個體能充沛、經驗老道的登山家，已經推進到兩萬八千一百英尺[6]，對於這個高度在當時可能是最適合攻頂的人選之一。換個角度想，歐德爾跟艾爾文也有可能在擁有豐沛的實務知識——是個隨時可以登場救援的好幫手——受到歐德爾風發銳氣的激勵，馬洛里極可能在他的陪伴下，順利攻頂。

不使用氧氣的情況下完成任務，因為兩人都在救援任務中缺席，不至於把體力耗費至過度緊繃的狀態。

但這都是臆測。馬洛里進行攻頂準備的同時，並不知道岳桐已經挺進到兩萬八千一百英尺，也不知道歐德爾的高度適應有多麼理想。他只知道歐德爾起初的進展不及其他隊員。為了增加抵達峰頂的機會，看來是非用氧氣不可了。

六月三日，馬洛里與傑福瑞・布魯斯（Geoffrey Bruce）[7] 直接從五號營返抵三號營，兩人一道研究如何招募足夠的挑夫，好把氧氣裝備送到四號營。這二人必須要在良好氣候下充分休息，養足體能，維持最佳狀態；布魯斯口若懸河，善於說服，終於找齊了人手。在兩人討論之際，艾爾文絞盡腦汁，把供氧設備調整到最佳狀態。

5　編按：當時有四個挑夫被困在四號營。岳桐、森默維爾與馬洛里——儘管全都被極端的酷寒與高度折磨得奄奄一息——使出全副本事，領著挑夫回到三號營，途中驚險萬分。

6　譯注：聖母峰峰頂是兩萬九千零三十一點七英尺（約八八四八公尺）。

7　譯注：一八九六～一九七二，英屬印度軍官，在未有登山經驗下以運輸官身分參與一九二二年英國聖母峰遠征隊，卻與澳洲登山家喬治・芬奇（George Finch）共同創下登山高度世界紀錄八千三百公尺。

歐德爾此時跟海瑟德（John de Vars Hazard）[8]在四號營。意志果決、永不懈怠的山岳攝影師諾埃爾（John Baptist Lucius Noel）[9]則在北峰高度兩萬三千英尺附近拍攝紀錄影片。

準備工作在六月三日就緒後，第二天馬洛里與艾爾文在新挑夫的協助下，再次爬上北坳。兩個登山家使用氧氣，在兩個半小時內快速推進的成果，讓他們大感滿意。但是，歐德爾的懷疑未嘗冰釋。寒風淒厲乾燥，艾爾文的喉嚨嚴重受創；歐德爾認為使用氧氣罐會使他更加難受。

在北坳上，新的登山組與後勤支援整隊完畢。實際上，四號營已經成為最後攻頂的前進基地。歐德爾曾經描述過這個營地。這個營地的特色也是紮在雪層而不是岩層上，跟別的營地的狀況類似，但此處即便在最高點，依舊無法觸及岩石。所以，他們在冰棚上紮了四頂帳篷：兩頂給登山家，兩頂供挑夫使用。冰棚位於冰河上方，最寬處不過三十英尺。西方拔起一座高聳的冰牆，擋住強勁襲來的冰風，讓後方的人不至於太難受。要不是這層屏障，他們不可能在那裡紮營那麼長時間：歐德爾本人在那裡待了至少十一天──這是很了不起的成就。也不過在幾年前，像是杭特・沃克曼（William Hunter Workman）[10]這樣的登山高手，還認為人類無法在兩萬一千英尺的高處過夜。

在這般高度上，氣候特別有趣。其中有兩天，陽光的熱度高達華氏一百零七度（攝氏四十一點七度），但是空氣溫度只有華氏二十九度（攝氏負一點七度）。歐德爾一直認為，自始至終，空氣溫度都沒有高過冰點。有可能雪直接蒸發，根本落不下來，導致氣候乾燥、不穩定，不見流水。

歐德爾看起來沒怎麼應受到極端氣候的影響。他說，完成某種程度的高度適應後，感官就會恢復正常。只有碰到需要得費勁處理的事情，才會讓他感到高處「真不比平地」。很顯然，高度對於心智的負面影響有誇大的嫌疑，他是這麼想。心智活動的速度可能下降，基本思考能力卻不會遭到破壞。

馬洛里與艾爾文從三號營出發，進駐營地的同一天，六月四日，岳桐與森默維爾也結束艱辛的攀爬。他們沒有在五號營、六號營停留，直接從最高點下降。森默維爾一陣

8 譯注：一八八八～一九六八，英國陸軍軍官及登山家。

9 譯注：一八九○～一九八九，英國登山家及電影製作人，後來以此次聖母峰遠征的紀錄片電影《聖母峰史詩》（The Epic of Everest）為人熟知。

10 譯注：一八四七～一九三七，美國登山家，他與夫人芬妮多次探勘喜馬拉雅山區。

一陣的咳嗽，怎麼也沒法停下來，被逼到崩潰邊緣。當晚，岳桐雪盲症加劇，完全無法辨別眼前事物。自然，兩人覺得極度失望。但真正的失望是：不過挺進到兩萬八千一百英尺，就確認了愛因斯坦的相對論！一直到近期，才有人類陸續攀爬到岳桐與森默維爾現在棲身的高度；而他們還是從五千英尺以上的高度下降回來的。眾人仰望，儼若英雄。

但鐵一般的事實是：他們並沒有攻克巔峰；營地裡按捺不住渾身精力的馬洛里，儘管在高度壓力下，卻準備賭上一切，進行最後的嘗試。岳桐完全同意他的決定，盛讚他

「鼓盪著人類不屈不撓的意志，令人感佩。儘管已經付出巨大的努力，態度依舊果決；只要一線機會尚存，絕不放棄」。馬洛里擁有堅定的決心，強悍的精神能量，在岳桐眼裡，是挑戰聖母峰絕頂的不二人選；但是，選擇艾爾文究竟合不合適，岳桐跟馬洛里的看法卻不盡相同。艾爾文的喉嚨疼痛，經驗也不比歐德爾老練。何況，歐德爾儘管高度適應的速度比較慢，但後勁十足，越來越能展現他無與倫比的堅忍與毅力。但是，馬洛里已經完成最後計畫，看來合情合理，岳桐也無意在最後階段介入，走馬換將。

馬洛里休整一天，六月五號，跟深受雪盲所苦的岳桐待在營地，預計六號連同艾爾

文、四個挑夫出發攻頂。無法判斷他當時的情緒，確定的是：他明知前途危機四伏，但在精神上依舊不焦不躁，保持不冒進的冷靜。這是他第三趟挑戰聖母峰，在第一次挺進失利之後，他如此寫道：世界最高峰的「挑戰如此嚴峻、如此致命」，足使「最具智慧的人站在奮戰的起點，沉思再三，見絕頂而生畏」。而第二次與第三次挑戰，他算是真正見識到聖母峰殘酷無情的一面。

他清楚眼前的凶險，已經準備就緒，正面迎戰。他是個目光遠大、極富想像力而且勇氣十足的人，看得出成功背後的意義。聖母峰是世界有形力量的綜合體現，必須賭上全副精神。他幾乎能夠看見成功之後，同志們臉上的表情；也能想像成功之後，帶給登山界的震撼，為英格蘭增添的信譽、引發世人的興趣以及給自己所帶來的歷久不衰的滿足感，會讓他覺得不虛此生。馬洛里的心頭多半盤算過這些事情。他還記得以前攻克阿爾卑斯山脈裡的一座小山是多麼的興高采烈。如今，面對不可一世的聖母峰，雀躍轉為昇華──即便不在此時，日後多半也會興起這種感嘆。或許他始終沒有總結清楚，但在他心裡一定浮現過「要麼全拿，要麼輸透」的心態。第三度挑戰，或者就此死去⋯；在這兩個選項中，後者對他可能還更容易一些。「世界第一」的壓力與緊張揮之不

去，遠遠超過他做為一個人、一個登山家、一個藝術家所能承受。

艾爾文比馬洛里年輕，經驗相對欠缺，並不十分知道攻頂的危險性；換個角度說，他也無法具體的描繪成功之後的榮景。歐德爾記錄得很清楚：他可沒有馬洛里那種「孤注一擲」的斷然心態。不過，他的確有野心在峰頂「一舉破門得分」。想到良機就在眼前，他熱烈歡迎，「激動得跟孩子一樣」。

帶著這樣的心情，這對搭檔在六月六日早晨出發。眼睛依舊難以辨物的岳桐有些難過的按住他們的雙手，預祝他們攻頂順利。歐德爾與海瑟德（在森默維爾下山之後，他從三號營攀登至此）替他們料理一頓美食：炸沙丁魚配比司吉、好些熱茶跟巧克力。八點四十分，他們倆正式啟程。他們的個人裝備包括強供氧裝備，各只配備兩個氧氣筒，還有一些小零碎：包裹、當天的食物，總共約二十五磅（約十一公斤）。八個挑夫從旁協助，攜帶補給、睡墊與額外的氧氣筒，但沒有揹負供他們自己使用的氧氣設備。

早晨的天氣晴朗明亮。下午雲層開始堆積，傍晚還飄了一些雪，但天氣並未惡化，捎來的口信是上面並未起風，登頂大有希望。第二天，也就是七號早晨，馬洛里小隊移至六號營，歐德爾則攀登至五號營，伺機協助。馬洛里的四個挑夫傍晚從五號營返回，

當然，如果他能再前進一點，組成三人攻頂團隊，情況就會好得多。就登山編組來說，八百英尺，馬洛里率領的第二批挑夫就不會把挑夫帶到這個營地的位置，兩萬六千默維爾的事前準備，確實很有價值。要不是他們把挑夫帶到這個營地的位置，兩萬六千捎回馬洛里的口信給歐德爾：上面的天氣很理想，適合攻頂，只是供氧設備著實累贅了點。

「三」是非常理想的數字。問題是帳篷太小，只能容納兩人；也沒有足夠的挑夫再運送一頂帳篷。他只能遲一天上去，權充備援。

在四個挑夫協助下，馬洛里建立六號營的進度大致順暢。而這也再次證實岳桐與森

當天傍晚，歐德爾從五號營望上去，天氣真的好得不得了，猜想馬洛里與艾爾文天大概十拿九穩，也就安心睡去。勝券在握，成功可期。

之後發生了什麼事情，我們所知不多。也許是因為供氧設備出了狀況，他們花了不少時間調整，或者是什麼其他原因，總而言之，他們出發的時間相當晚。緊跟在他們身後的歐德爾，在下午十二點五十分的時候還看到他們。當時兩人的位置只在第二道石階，根據馬洛里規畫的進程，最晚在早晨八點，就該要突破這個障礙了。結果，那天的

天氣並沒有預期得那般晴朗。但在馬洛里與艾爾文置身的區塊，可能好一些；歐德爾從下方望上去，高處的霧有些閃閃發光，歐德爾沒法確認兩位登山家所在的位置。只有在霧氣飄移中間的空檔，隱隱約約的瞥見他們。

等他攀到海拔兩萬六千英尺，站在一塊小岩石上，眼前突然一片開闊。雲層朝兩邊退去。通往巔峰的山脊與「最後的金字塔」赫然映入眼簾。定睛一看，在極遠的一道雪坡上，有一個小黑點正在移動，逐漸接近石階。第二個黑點緊跟在後。第一個黑點爬上石階頂點。他專心的看著這幅壯觀的景象，但雲層堆積，眼前再度一片朦朧。這就是馬洛里與艾爾文留下的最後身影。在此之後，就是未解之謎……

我們不知道兩位登山家犧牲於何時、何地。但是，他們應該長眠於聖母峰雙臂之間的某處──距離在那之前人類死亡的最高處，還要再高一萬英尺。聖母峰的確征服了這兩人的軀殼，但是，他們的精神卻是永垂不朽。自此之後，凡是攀登聖母峰的人，心裡都不可能沒想到馬洛里與艾爾文。

本篇初出於 Francis Younghusband (1926). *The Epic of Mount Everest.*

獨攀南迦帕爾巴特峰

Nanga Parbat...Solo

賀曼・布爾 Hermann Buhl

劉麗真◎譯

賀曼・布爾｜Hermann Buhl，一九二四～一九五七

奧地利登山家，被譽為史上最傳奇登山家之一，擁有兩座八千公尺巨峰——南迦帕爾巴特峰與布羅德峰的首攀紀錄，也是喜馬拉雅山區阿爾卑斯式輕量攀登的先驅。世界第九高峰、標高八一二六公尺的南迦帕爾巴特峰，在布爾攀登之前，已陸續奪走三十一條人命。一九五三年，他在未攜帶供氧設備下成功獨攀，不只是這座山的首攀，也創下人類史上第一次八千公尺無氧攀登紀錄。一九五七年，在首攀布羅德峰成功後數週，他前往挑戰喬戈里薩峰（七六六五公尺），卻於中途誤踏雪簷後引發雪崩，摔落九百公尺下殞命。

我們在一個小山谷裡，把積雪踩實，搭好帳篷，準備過夜。太陽落在銀色巔峰之後，左右鞍部之間，山風獵獵，逼著我們趕緊躲進帳篷中棲身。我們打包好背包，煮好明天的茶，打發七月二號的最後幾個小時。黑暗倏地掩至，我們在嘶嘶作響的派瑪斯爐（Primus）1旁，縮進睡袋，半坐半靠。

時約八點，我跟奧圖（Otto Kempter）說，「我看也別浪費我們倆的時間在這兒瞎蹭。介不介意我略略躺平一些？我明天做早餐來彌補。」

奧圖同意了。我累到極點，試著在咳嗽席捲、擾人清夢之前，趕緊入睡，但欲速則不達。別的事情我還能控制，偏偏我的腦海入夜之後，反倒越發活躍，形成沉重的負擔。一個小時後，奧圖吹熄蠟燭。我的心思再度飄到巔峰。我們能夠攻頂嗎？距離山頂的垂直距離還有四千英尺，直線距離則有近四英里。這個距離不容小覷，在喜馬拉雅山區，以往沒有任何人推進過這種高度。這不是合理的評估，簡直是超越現實的狂妄。但我們還能怎麼辦？挑夫已經無法再往上了，我們必須獨自迎向接下來的挑戰。在一般的情況下，從我們現在的紮營地點到峰頂，還需要建立兩到三個前進營地，只是我們現在無法這樣奢侈。

我把全程路線在心裡默默的模擬一遍。我知道銀色鞍部的積雪會更深，只希望那裡不要結冰，滑到難以立足。艾森尼班納（Peter Aschenbrenner）[2]曾經說過，五個小時內通過鞍部最為理想。然後進到絕頂高原，路程長到不見盡頭，是難以承受的折磨。但這都是腦海中的想像，前面就是一片未知的領域。降至巴辛山塹（Bazhin Gap）再翻過山肩，又是怎樣的情景？埃爾溫・史耐德（Erwin Schneider）[3]形容這段路就像是「整理草坪，從手推割草機，換上輕型馬達割草機」。歸根結柢，只有一個問題：在這樣的高度上，我們究竟能不能正常發揮？我真正的憂慮反倒是回程，有一段通往子峰的短升坡，這是避也避不開的三百英尺；因為返回營地的唯一路徑，就在子峰峰頂的後面。在我們榨出最後一滴能量完成攻頂、筋疲力盡之際攀登這道險坡，著實凶險。但是，我們必須克服。明天就是成敗關鍵。不管從哪個角度來看──肯定是我生命中最重要的一天⋯⋯

1 譯注：瑞典高山爐具。

2 譯注：一九〇二～一九九八，奧地利登山家，一九三四年挑戰南迦帕爾巴特峰，已經推進至七千八百九十五公尺，但天候惡劣，被迫撤退。

3 譯注：一九〇六～一九八七，奧地利登山家，一九三〇年曾經遠征喜馬拉雅山區。

兩點是我們的零時（hour zero）[4]，盡量爭取最多的攀登時間，避免在最後階段被黑暗吞噬……，是該把奧圖挖起來的時候了。

我叫他。「奧圖——該起來了。」沒有反應，半點動靜都沒有。他顯然是睡死了。我加大力道，狠狠的搖他一陣子。「你聽到了嗎？」我問道。「都快兩點了，我們要出發了。」

他嘟囔幾句我聽不懂的話。我猜想他是說：「實在太早了，昨天我們明明說好是三點的。」

「就算是早一點好了。」我解釋說，「我們需要時間。前面漫漫長路，我們必須及早出發，才有辦法在天黑之前趕回來。」已經過了兩點，奧圖還是動也不動，我真的不明白他在搞什麼鬼。

我試著誘使他起床。「奧圖，你沒半點意志力啊？」我問道，「我們花了這麼久的時間，不就是為了了今天嗎？我們要去攻頂了。」

我又聽到睡袋裡傳出模糊的聲音，「不——我的意志力磨光了。」

聽到這句話，我也死心了。我拿出我的小衝鋒背包，裝點東西，嘗試獨自攻頂。我

放進培根、葡萄糖、能量棒、幾塊巧克力餅乾；加了幾件保暖的衣物，還有我的愛克發卡拉特（Agfa Karat）相機——這趟遠征沒有提供萊卡（Leica）相機做為輔助裝備，實在不幸——以及一小瓶厄爾托[5] 珍藏的古柯茶（Cocatee）[6]，那是他一路從玻利維亞帶上山的寶貝，以及我的冰爪釘鞋。最後放進一袋水果乾、一面厄爾托昨天交給我的巴基斯坦國旗、當然還有我自己的提洛爾（Tirol）[7] 三角旗，這是庫諾[8] 跟我在因斯布魯克（Innsbruck）車站，對送行的鄉親所做的承諾。我帶上幾片普多庭（Padutin），一種血管舒緩素，能夠刺激血管，抵抗凍瘡，最後追加幾錠甲基苯丙胺（Pervitin）[9]，生死關頭用來救命。這些物資都是我們一路從基地營帶上來的。

兩點三十分，即將離開帳篷的同時，我發現奧圖有些騷動。我問他等會兒要不要跟

4 譯注：行動發起時間。

5 譯注：指漢斯·厄爾托（Hans Ertle，一九〇八～二〇〇〇），德國登山家、攝影師。

6 譯注：含有少量的古柯鹼，具有輕微的刺激性，在某些國家是違禁品。

7 譯注：奧地利與義大利相連的區域。

8 譯註：指庫諾·瑞能（Kuno Rainer）奧地利高山嚮導。

9 譯注：也被譯做甲基安非他命，強效中樞神經系統興奮劑。

上來，他說一定會。所以我把培根拿出來，交給他放進袋子裡，省得什麼東西都由我揹著。

走出帳篷之前，我說，「你必須要在某個地方跟我會合。我打頭陣，把路開出來再說。」

風勢幾乎停了。頭頂上，穹蒼明星閃耀，卻是冷到刺骨。細細的一彎殘月鬼影似的照著通往銀色鞍部的陡峭山脊，積雪看來不淺。鞍部兩側，是兩個黝黑的頂峰，中間蕩漾著一線銀色，像是清純的河水。

我把冰斧掛回背包的皮帶，單靠兩根登山杖撐住身體。在通過不時崩塌的破碎山脊之後，滿心期待腳底下能變得扎實穩定些。我持續在山脊前進，發現挑戰依舊嚴峻。走著走著，我突然感受到巨大的陰影，一堵高樓般大小的冰牆擋在我的面前；這就是渾名「生奶油捲」的巨大冰簷結構。在這裡，我想起多年前的往事：十四個一等一的雪巴人各就各位，還有另外一組，十一人在上面的銀色鞍部，但是，這支卓越的登山隊，以重大死傷的悲劇畫下句點。[10] 一種遭到天地遺棄的荒涼感裹脅住我。而我獨自一人，卻絕對不能受死亡與恐懼的念頭所支配……。

我沿著漏斗狀的尖峭山脊，持續向上，陷入深得異常的積雪中。好不容易熬到積雪淺的地方，山脊卻又加倍筆直。我可以感覺到右手邊很明顯的陡然陷落，黑黝黝的，深不見底。謝天謝地，這一段挺過風蝕的山脊相當結實；好走沒多久，路線轉而艱難，我只得套上冰爪。天地間唯一的聲響，就是我腳底下十個尖點踩在冰上的「擦擦」聲。驀地裡，從南壁竄出一陣勁風，逼得我寸步難行，別過頭去，再次轉向北面。這裡坡度更陡，還得穿過巨大破碎的冰簷。我在這裡再度深陷積雪，在強風中奮力掙扎。直到我走進山溝深處，幾座孤立石塔般的巨石，守護天使般的遮住風勢，我才得以喘息。我看不甚分明，但我知道，只要腳底輕輕一滑，就會以迅雷不及掩耳的速度，墜入萬劫不復的深淵。我橫越北邊陡峭的斜坡，相當滿意目前推進的速度。我每呼吸兩次跨出一步，節奏也很穩定。

山稜的角度變銳利了，我逐步接近銀色頂峰左邊的岩石區。東方亮起一束腰帶狀的光線，緩緩的，太陽熾熱的光環從喀拉崑崙山區冉冉升起，預告晴朗的一天。天空清

10 編按：指一九三四年由威利・默克爾（Willy Merkl）率領的德國遠征隊，在約七四八〇公尺處遭遇暴風雪，導致三名德國登山家（包含默克爾本人）及六名雪巴喪生。

朗，直逼最燦爛的極限，但是山谷仍在沉睡，此時，盤繞著透明的霧氣。

凌晨五點。我坐在雪堆上，吃幾塊乾糧，欣賞全新的一天在我眼前重生。神奇的世界一點一滴的開展，只有在這裡才會現身的壯觀奇景，令人目眩神移。在那邊有個三角楔子形的寬厚山峰，想來就是慕士塔格塔峰（Mustagh Tower），再右邊一點，一群石頭尖頂，讓人想起多洛米蒂山脈（Dolomites）[11]。我的眼光順著一路行來的腳印往下，在右手邊的底部，有一個小小的黑點，那是奧圖，落後我整整一個小時的腳程。

很快的，太陽賜給我足夠的能量，全身舒坦，暖洋洋的。銀色鞍部優雅的弧線，越發逼近，亮麗的冰線，閃閃發光，應該可以在半個小時之內趕到。在我的上方，就是一踩就碎、弱不禁風的冰簷，身後是一直打轉的風旋，走完壓得緊實的雪區，我感覺步伐更加穩定。如今，我來到精光四射的冰線，一步一步，全神貫注，小心翼翼。一個閃神，腳底一滑，就會一路摔到六千英尺以下的二號營附近。

原先預估的半個小時呢？從那時開始算起，我已經爬了整整一個小時，銀色鞍部好像還在原本的地方，遙不可及。稀薄的空氣剝奪所有判斷標準，想盡辦法嘲笑我的估算。又過了兩小時，一個巨大的冰雪高原才在我眼前逐漸揭露，強風捲起千堆雪，翻滾

在高達好幾英尺的裂縫處，背後，則是泛著藍光的結冰——這就是通向巔峰的門戶，銀色鞍部。我堅持向上，急著知道接下來的路徑，但是陡坡並未趨緩。後方某處一根細細長長的石頭尖頂拔地而起——那便是子峰峰頂。然後就是一整片白茫茫的高原，遼闊卻平坦的雪頂。我登上銀色鞍部的岩床、峰頂雪原邊，海拔兩萬四千五百英尺。此時，我再度坐在雪地上，拿出茶壺，略略放縱的喝了一口。奧圖還在下方橫斷的起點。蜿蜒曲折的我的左右各是一座銀色的巔峰，西邊的尖頂更筆直，攀登的慾望在我心裡席捲而來。蜿蜒曲折的印度河、興都庫什山脈與喀拉崑崙群峰，視野雄奇，一覽無遺，但我卻能看到更遠的地方——目光的盡頭，一定就是帕米爾高原了，已在蘇聯境內！

我不能停留太久。前路依舊漫長，分秒必爭。然而我卻開始遲疑：我應該等奧圖嗎？他遲早會趕上我，因為眼前的這段路勢必會耗去相當程度的體力，起伏不定，沒完沒了，幾乎就是障礙賽跑，攀高的跨距動輒接近七英尺。我知道有很多登山高手擅長在這種高度活動，履險如夷，有的人甚至跟我一樣，並不需要補充氧氣。即便我已經完全

11 譯注：阿爾卑斯山餘脈，主要綿延於義大利北部。

適應這種高度，卻發現自己難有進展，每呼吸五次，才踏得出一步。太陽的威力也讓人難以忍受。輻射熱能到底是怎麼回事？我不禁想，實在很奇特⋯⋯積雪乾、風也冷，但是燥熱卻不留情面，烤乾我的身體與黏液組織，身上的背包感覺起來接近一噸！我越來越支持不住，一屁股坐下，想吃點東西，卻是一小口也嚥不下去。如果培根在我身上，我想，或許還能吃上一點；但培根被我放進奧圖的背包。而我只能硬著頭皮往上⋯⋯。

通向子峰的斜坡更陡了。上午十點。我揹著背包，面朝下，整個人趴在雪地上，喘息、喘息、喘息。看起來這就是終點了。⋯⋯在很遠很遠的銀色鞍部某處，我看到一個點──奧圖。真高興他還在這裡陪著我，倒不只是因為培根在他那兒。我筋疲力盡，是因為飢渴，還是受到高度的影響？放眼望去，在地平線的另外一邊就是巴辛山塹，距離不算太遠；但是在山塹與我之間，卻聳起一面垂直的山壁，上面有好些稜角崢嶸的巨石，這就是讓人聞之色變的南壁。妄想穿越，無異自殺。我開始思考繞過子峰持續前進的方法。也許我可以改走北側，在傍晚的時候下山？對，但如果我想這麼幹，背包不算非常重，裝備就得再輕一些，因為壓在我肩頭上的背包，實在難以負荷。沒錯，背包不算非常重，但接著往上，每多一盎司都是折磨。反正我也吃不下任何東西，不如把補給扔在這裡。我又看

了看奧圖，那個點動也沒動。甭等他了。

我找了個風刮蝕出的深溝，把背包安放妥當，連帽大衣縛在腰間，把冰斧像佩劍一樣的插了進去，再把茶壺、備用衣物跟攻頂旗幟塞進不同的口袋、相機掛在肩膀上，外帶一個備用膠卷，再度出發。走沒幾步，突然想起我的厚毛衣還在背包裡。……但連多走那麼幾碼，我都覺得沒力氣。我試著說服自己：我身上的這件就夠了，反正傍晚前後就會重回此地。休息一會兒沉重的感受又回來了。好好的睡上一覺。在銀色鞍部的後方，印度河谷的黑色背景，已經隱約可見，我的眼睛望到了撫慰；

再上路，每踏出一步都苦不堪言；我現在最想做的事情，就是留在原地，好好的睡上一覺。頭幾分鐘我走得很輕鬆，沒過多久，沉重的感受又回來了。

真想心一橫，拿掉惹人厭的護目鏡，但這違反守則，即便拍照也不能脫——陽光過於強烈，直視肯定頭昏眼花。前進的路上時或出現冰隙，但容易偵測，不難避開。此時，我已經抵達兩萬五千六百英尺，逼近子峰山腳，我嘗試從北翼通過，在無邊無際的平滑雪原，留下一連串寂寞的腳印。回頭看，我發現奧圖，針尖似的黑點，還在銀色鞍部下面，看來他是放棄了，所以，我只能獨自上路。我征服了子峰，標高兩萬五千九百五十三公尺，也不算差了，但這卻滿足不了我。我穿過一道又一道的冰溝，抵達一個比子峰

矮一百二十英尺的小鞍部，這裡已是高原的極高點，隨後走完前往巔峰的斜坡。我必須謹慎善用僅存的體力。

腳底下就是迪厄米爾溝（Diamir Gap），倒不難通過，只是又下降了一點高度，令人扼腕。但在這裡，一定有機會突破巴辛山塹；而我將踏上人跡未至的領域。在我面前的尖銳危石峭壁倏地拔起，山腳下是厚厚的積雪，對面就是陡峭的山脊，片岩主體，上面布滿無數道侵蝕而成的凹槽，再上去就是山肩。我爬下一個凹槽，翻過左邊幾塊巨石，很快的就發現自己面對一片垂直的岩壁，完全無法翻越。我現在連身子都直不起來，只得坐在岩石上，亟需痛痛快快的睡一覺，嚴重的倦怠感撲來，我無法抗拒。但我得勉力前進，最後的獎賞，就在我面前閃閃發光，更多的祕密等著我逐一揭開，惡魔般的能量灌進我的一腳，隨後轉向另一腳，持續不斷。

我爬回去，嘗試另外一個高地，那裡的機會好一些。山溝結冰，坡度甚大，我前行，問自己一個很嚴肅的問題：「走過轉角的那塊巨石，我還能再往前推進嗎？如果辦不到，我能有體力退回來嗎？」我想起甲基苯丙胺，深知它的效果與嚴重的副作用，腦中展開恐怖激戰。我的身體渴求外援，理智卻斷然拒絕。我想，即便沒有藥物支撐，我

也應該撐得到巴辛山塹。

兩點鐘，我終於又回到山塹。這時的位置是一個凹地，高度兩萬五千六百五十八英尺，位於子峰與主峰之間。耗盡最後一滴體力，我跌坐在雪地上。強忍飢餓拷打、口渴煎熬，但我知道，我要盡可能的把每一滴水省到最後。也許現在是吞點甲基苯丙胺的時候了？在我起身活動之後，幾個小時內就可以攻頂，藥效應該維持得了。我在狐疑中吞下兩片，等待藥效發作；但半點用也沒有，我感受不到什麼助益。或者藥效其實已經發作，否則，現在的我可能連站都站不起來。你哪裡搞得懂這些藥片？

再次站起來的我，沿著一串冰簷朝上推進，一下就看到通往山肩的石脊。我經常在四號營與摩爾人頭岩（Moor's Head）觀察，始終拿不定主意。那時，我就懷疑，如今，悲觀的想法終於獲證實。這是一道尖銳的石脊，一路向上，進入鋸齒狀的峭壁，主要由石塔盤據，冰雪遍布。再往上，就是刀鋒般的脊頂，邊緣全是冰簷；右手邊則是一道片岩壁，急墜至幾百英尺下的迪厄米爾溝。我不敢想像失足的後果，只知道左邊的南壁，看起來很有指望。受習慣驅使，我還是看了一下右側，評估可行性，發現幾處足堪攻克的弱點。如果山脊這端走不通，這就是唯一的可行方案了，只是最後一段雪坡上方，座落

著異常陡峭的巨石。

我站在石脊底部，重踩著堆成尖塔似的積雪；低頭看看靴子下方，就是深淵般的盧普爾峽谷（Rupal Nullah），落差高達一萬七千英尺。面對這般驚悚的景象，我無動於衷，心頭一片冷漠。也許翻越那座巨石不見得那樣糟糕……

第一段攀登，短短的時間，步步煎熬，我累到幾乎癱軟，完全喘不過氣來。跨完下一步，我順勢坐下，花了好長一段時間，才調勻呼吸。然後，我走上刀鋒脊頂，為了避開右側的片岩壁，我只得踩在冰簷上。這裡攔得住我嗎？我透過一個縫隙，看到南壁的垂直岩壁，暴落的壁面，驚心動魄，上半部就相當於艾格峰北壁（Eiger Wall）12。冰簷在石頂與石頂之間，拱起、連結，鬼斧神工，像是一座座精心搭建的冰橋。

接下來，我必須跨出垂直的一大步，真希望有體力攀得上去。我設法在填滿積雪的裂隙中，找到立足點，搾乾最後一盎司體力，牽引身體爬上石脊頂，順勢趴在一塊平滑的石板上，奮力呼吸，好不容易才坐了起來。終於要挑戰頂峰了，但仍有長路在前。我自覺挫折絕望，但總不能放棄吧。我決定不要看主峰，不要老是讓自己覺得在原地踏步，設定好目標，眼睛盯著幾碼開外，這就是我這個階段的終點。我只看好下一步、下

一個平台、下一個山脊的尖端，在抵達之前，絕對不再瞄準更遠的地方，就只是眼前的十幾二十碼。我對巔峰一點興趣都沒有了。我不再想攻頂，事實上，我什麼也沒想，就這麼走著走、爬啊爬的，一個小時復一個小時。早期的攀爬經驗教育我，在站在峰頂之前，半吋也不退讓。我從未因為身體狀況虛弱就掉頭折返或者放棄。但如今的環境迥異，態勢匪夷所思，全靠一股百折不撓的奇異推力驅使我死命向前。

歷經漫長的時間，山肩總算出現在我的視野邊緣。山脊變得平緩許多，但下支離破碎，相當不穩定。就在我以為最糟的已然克服的同時，一座巍峨的巨塔出其不意的攔住我的去路——這是真正的「國家憲兵」（gendarme）[13]。憲兵的習慣就是盤查，不許前進，但這一座似乎將阻斷我所有的可能性。它拔地而起，高約兩百英尺，有好幾道鏤蝕的深痕。我要在這麼接近巔峰的地方承認失敗嗎？看來好像只能如此。我知道無法正面強攻，又沒攜帶繩索與攀登裝備，孤身一人硬闖，實在狂妄。我壓根沒法考慮南面，只好試試唯一的可能性——往北邊繞。我開始橫斷石穴，腳底下的石塊應聲破碎；其

12 譯注：在瑞士阿爾卑斯山區，北壁垂直落差一千八百三十公尺。

13 譯注：巴辛山蘦與北山肩中間的一個尖角突起。

間，不時插進垂直的條狀結冰區塊，同樣的弱不禁風。堅硬的山邊掛著鬆垮垮的石塊。

我順著石徑邊緣一轉，迎面卻又撞上一堵向上翹起的懸崖，大概一百英尺高；十五英尺以降是一個半積雪的小山塹，筆直的連到脊頂。但我要怎樣才下得了這道山塹呢？上下各有一道陡壁懸崖。我現在什麼險都敢冒。冰爪還套在我的靴子上，我很快的爬上鏽棕色的片麻岩，一股作氣：這重新點燃了我唯一的希望。

我再次收起手套，把自己塞進山塹的底部。在老家爬山的時候，我經常用這一招，現在時間至為關鍵。距離不過三十英尺，但我的冰爪死死的卡在縫隙中，手指幾乎都要投降了。跟瓦茨曼山（Watzmann）[14] 東牆的薩爾斯堡路線（Salzburg rout）相比，這是絕難想像的刻苦窘境；我的手指不住的跟我求饒，再往上幾英尺，我清楚的看到通往山肩的路徑已然開展。果然就該這麼做，現在，我安全脫離山塹。但剛才那幾分鐘實在苦不堪言。

巨塔被我甩在身後，前頭只有短短的一段石坡，還算平坦；走過之後，又是一段積雪扎實的陡坡，緊張終於舒緩，身體難以負荷疲倦。我的身體一軟，癱在雪地上，奮力攫取人體的基本需求──空氣。高山症狀的老毛病再度來襲，且有惡化的趨勢──或者只是我滴水未進的「渴」望趁機報復？我強迫自己站起來，掙扎挺進每一碼，苦戰良

久，勉強站上山肩的頂處。我現在的高度是海拔兩萬六千英尺，時間是傍晚六點。了解這一點，讓我震駭不止；我一度以為從巴辛山暫到這裡，只需要一小時。這下完了。巔峰在望，近到幾乎觸手可及；但我的身體狀況，惡化到了極點，難以為繼。我取出茶壺，吞下最後一口茶，這當然會有幫助！

古柯茶顯然發揮了效力，精神為之一振。我把所有不需要的裝備放在巨礫後頭，跟踉踉蹌蹌的再度上路，隨身攜帶冰斧、旗幟跟我的照相機。疲憊已非筆墨可以形容，我拖著身體，沿著水平的石脊往前移動。我知道我只能聽從下意識的指揮，腦子裡只有一個念頭——爬到更高的地方。我的身體早已棄守，全靠自顧自的意志行動。

往南，堆滿冰雪的斜坡陡然急墜；但大出我意料之外的是北面那幾塊巨礫，陡峭而高聳。我很是訝異，試著想到底為什麼？難道是強風不斷吹去石礫上的積雪，才讓它無法沉降？我又跨過幾道淺溝，踩過幾段積雪地，費盡千辛萬苦，跌跌撞撞的爬過巨石，來到巔峰腳底下。往上看，目光所及的最高處只剩一塊突起的岩石，之後，想必就是山

14 譯注：在德國巴伐利亞，隸屬阿爾卑斯山系。

頂了。但，究竟還有多遠？我的體力爬得上去嗎？死亡的恐懼糾纏著我。我幾乎沒法站直，現在只是一具行屍走肉的人體殘骸。我四肢著地，慢慢的往前爬，一點一滴，感覺眼前的石錐始終那樣遙遠，我掙扎，努力抑制懷疑作祟……。

讓我鬆了一口大氣、滿懷喜悅的是，眼前只有一個小小的脊頂、一小段雪坡，幾碼之遙，簡單，簡單多了……。

我站在高山絕頂，南迦帕爾巴特峰最高處，海拔兩萬六千六百二十英尺……。

四野蒼茫，無處向前。這裡有個小小的雪原，幾個小土丘以外，周遭猛然削落。時至七點。我站在這個高點上，擁抱夢想的目標，開天闢地以來，我是第一個來到這裡的人類。

太陽落在群山峻嶺之後，寒氣立刻滲入肌髓。我約莫在那裡待了半小時，該是下山的時候了。這一路上沒人看到我攀登，為了留下確切攻頂的證據，我把印有巴基斯坦國徽——綠色的襯底上，鑲著白色的新月與星星——的冰斧擱在那裡。我還在峰頂堆了幾塊石頭，築成一個小小的金字塔，沒想到這樣簡單的動作，就累得我喘不過氣來。夠了，總算在峰頂留了點人類的遺跡。

我看了峰頂最後一眼，轉身就走。突然想起我另外一個承諾，往回走了幾碼地，為我在老家擔心受怕的妻子，再疊上一小塊石頭，便朝山肩走去。突然間，我覺得身體有些改變，神清氣爽，或許是因為達成了我設定的目標。我很快的通過原本用爬的山脊，回到放置裝備的山肩巨礫。我深知從這裡下山的難處，絕對不可能原路撤回，我無力直接挑戰攔住歸路的「國家憲兵」，身上沒有繩索，別無選擇，只能另覓他途。

在我腳下，一道冰坡急墜而下，深不見底，可能潛藏好幾道山溝，非常可能。我研究了右邊的斜坡，找出了幾條可能前進的路徑。如果我從那邊往下走，應該可以輕易翻越幾道雪坡，從谷底的岩石，直抵子峰，下降一千兩百英尺左右。那裡應該是馬默理（Albert Mummery）[15] 試圖征服這座大山時，所抵達的雪稜線最高點。馬默理是偉大的登山界先驅，算算他挑戰冰河、巔峰的豐功偉業，已經是五十八年前的往事了。而我何等榮幸竟然成為成功攻頂的第一人！

我當時並沒有想到這一層。我只想趕緊回到山下、回到人群裡、回復正常生活……。

15 譯注：一八五五～一八九五，英國登山家，是登山專業的奠基者之一，一八九五年卒於攀登南迦帕爾巴特峰途中。見〈登山的快感與懲罰〉一文。

往北，我慢慢的離開冰坡，快速下降。頭一段還算順利，接下來卻僅能臆測。我很高興腳底有副冰爪，因為登山杖實在無法取代冰斧。但很快我就會發現……少了冰斧也就罷了，沒有登山杖可真的連性命都難保。我希望能在夜幕低垂前，趕到巴辛山埡，趁著月色，橫斷雪原，進駐五號營地，省得在這般高度還得餐風露宿，窩在曠野苦熬一夜。

突然間，我發現我的步伐有些不穩，這才發現縛住鞋底冰爪的皮帶竟然不翼而飛。冰爪滑開，險些造成致命的災難。千鈞一髮之際，我趕緊一把撈住冰爪。可是我沒有備用的皮帶，連根繩子也沒有；就算我有，又有什麼辦法在這樣險峻的環境下，把冰爪綁得牢牢的呢？

我金雞獨立，靠著兩根登山杖支撐。我的左邊右邊，上上下下就只是一團團、一片片被刺骨寒風吹裏起來的冰雪，跟骨頭一樣硬。我先用登山杖的尖端，在地上刮出一個淺淺的凹槽，很難挖深，充其量就是幾條凹痕，只要登山鞋底踩得夠穩定，讓仍然縛著冰爪的那一腿能跨出一大步，幾個支點都吃得住力道就夠了……，移動驚險萬分，但還算行得通。直到我來到一道雪稜線，實在無法貿然往下；只好改抄最短的近路，橫越山脊，穿過一道又一道的冰稜，維持平衡，終於，登山鞋的橡膠鞋底，再度感受到了岩

石。我覺得自己好像在夢遊，否則，找不到任何理由解釋我究竟是怎麼離開那道斜坡的……。

我來到「國家憲兵」底下的山溝，進展輕巧快速。我全副注意力集中在下山，心無旁騖，完全忘記現在的高度。岩石變得更加脆弱，我設法爬下一片滑不溜足的雪壁。天色突然轉暗——難道夜幕已然降臨？我爬到渾然忘我，根本沒注意到時間。我現在急著尋找棲身之處，眼下這個地方連站都站不穩。從天色變暗到伸手不見五指，轉換時間之短，讓人大吃一驚。在這附近完全無法感受到天光。我要在哪裡，才找得到過夜的地方？

我終於找到一個腳底下踩得踏實的地方，頓時再次放下心來。這個位置的空間僅僅能容雙足站立，沒有餘裕坐下。看來得站著打發這個夜晚了。另外一頭，正對山脊的方向，我看到一座巨石遮蔭出一片陰影，看起來可以坐，甚至還躺得下來，但是，中間隔著一片亮晃晃、平滑如鏡的冰原，強行通過，得冒上極高的風險。

無可奈何，我必須在這個地方過夜了。我把所有衣物都穿在身上，皮毛帽子拉下來蓋住雙耳，用頭套把臉部包覆妥當，再戴上兩副手套，盡可能的綁緊，安頓好，準備熬

過漫漫長夜。我找到一片平滑的石壁，大約有五、六十度，權充靠背。套頭厚毛衣這時派得上用場，但它早被我放在背包裡，扔在大老遠的下方……。當然，背包裡還有能幫我度過寒夜的露宿袋、防止我意外墜落的繩索；但是接下來面對夜晚的挑戰，卻沒有讓我緊張到發慌。出乎意料之外，我覺得格外鬆弛，彷彿一切如常。也必須得如此，我已經做好萬全的準備。在我眼前是海拔兩萬六千英尺的高山夜景，一片純然的寧靜。我知道在更高的地方過夜，會比較舒服，至少還能躺下來休息；但既然來到這裡，就勉強湊合。我想起帶在身上的普多庭，這種藥可以刺激血液循環，避免凍瘡。我硬吞下五小顆，幾乎卡死我的喉嚨。左手握著兩柄登山杖，希望我不要鬆手，我需要這對登山杖，少了它們萬萬不成！我的右手緊緊撐住唯一的支點。我再次看看手錶。現在才九點。拜託這樣難得的好天氣能夠持續下去……。

難以抗拒的倦怠席捲而來。我幾乎站不住了，頭不住的往前掉，眼皮重得像是綁了鉛。我打了個盹……。

我猛地驚醒，直起身子，抬頭挺胸，我在哪裡？一陣驚恐襲來，我站在南迦帕爾巴特峰一個陡峭的險坡上，暴露在酷寒的夜晚裡，腳底下是漆黑的萬丈深淵，張著嘴擇人

而噬。幸好，我至少不覺得我站在兩萬六千英尺的高處，呼吸也還算順暢。我使盡全力保持清醒，實在難擋睡魔不斷的勾引。我偶爾打個盹，竟然沒有失去平衡，堪稱奇蹟。

天啊，我的登山杖呢？冷靜！還在你的手裡。我牢牢的握著，死也不肯放……。

冰冷進逼，越來越耐。我的臉最受凍，還有手，儘管有厚厚的手套，卻擋不住陰森森滲入的冷意，已經麻木了。最慘的是我的腳。寒氣一點一滴往上爬，竄進身體。我的腳趾頭老早凍到沒有知覺了，儘管一開始，我還不時的在窄窄的立足之地踩踩腳，活絡血脈。不管了，我想：我經常承受這種折磨，雖說腳趾凍僵，最後凍瘡卻不算太嚴重……。

飢渴不住索求，我卻沒有任何東西可以安撫。時間彷彿凝結，消逝得太慢，慢到我以為這個夜晚永遠沒有盡頭。然後，在遙遙遠遠的地方，一個尖牙似的山脊後，亮起一道光線，慢慢的拓展、逐漸的升高——新生的一天。對我來說，光線就是我的救贖……。

我靠在石壁上，動也沒法動，右手還是牢牢的扣著唯一的支點，左手老虎鉗似的緊緊箍住那對登山杖。我的雙腳凍得像是木頭，靴子結冰，鞋跟上是厚厚的一層霜。太陽的第一道光線射在我的身上，帶來祝福的暖意，緩緩的紓解我的僵硬，終於能夠動彈

了。我開始移動，進入山溝。現在每踏出一步，都得格外留神，在結冰的地面上行動，危險激增兩倍。只不過下一道山溝，就耗去我漫長的時間，只有一隻登山鞋底扣著冰爪，另外一副放在我的連帽風雪大衣的口袋裡……。

我持續往下，進到積雪的溝底，又爬了上來，翻過好幾塊岩石後，在我的右手邊幾平水平的遠處，巴辛山塹隱約在目；但我還是得一路往下，直到巨石陣的底部……。

一道更陡的山坡擋在我面前，幾乎是道垂直的裂縫；我差點累到斷氣，但最終還是安安穩穩的站在雪地上。總算脫離離石壁的魔掌，將之甩在身後。眼前的冰雪陡坡，硬得跟鐵似的，一路急落至連結子峰的巨石群。接下來的旅程，冰爪斷不可少，我試著用吊帶綁褲的肩帶，綁好第二副冰爪，走沒幾步，冰爪就開始往右偏。我只好耐著性子，再次綁好，但很快就發現冰釘會不住的滑到一邊。我只好每十碼、二十碼就玩一遍這種危險的遊戲。彎腰實在是費力到恐怖的地步……。

我只好躺在雪地上，雙手枕頭，休息、喘氣。我的腳踝扭曲過甚，疼得厲害，體力全然耗盡，不免心生恐懼。最終，我挨到迪厄米爾溝下的石塊區，躲在一個蕈菇狀的雪球下遮蔭。到這當口，時光流逝彷彿又開始加快；此時已是中午。太陽曬得這般惡毒，

攀登的奧義　　152

四處卻看不到水，儘管岩石上結出厚厚的一層冰，卻也沒能融出半滴水來。

現在我又得面對子峰的險升坡。看著坡度一路往上，不禁憂心起來，決定先歇歇腿，再設法克服，於是我又坐回雪地上。此時，我的推理能力陷入一片模糊，舒暢的感受攫取了我。

我睜開眼睛，四處張望。我一定是睡著了，又過了一個小時。我到底在哪裡？我看到好些滑雪的痕跡，好些疊石標記。我是在滑雪旅行嗎？慢慢的，意識恢復了。我在南迦帕爾巴特峰、兩萬六千英尺的高處，孤身一人。雪橇痕跡是強風吹蝕出的凹槽、疊石標記只是遠方的石塔。我聽到有聲音從子峰的亂石中傳出來，是風聲嗎？還是我的朋友在那裡等我呢？我逼出全身的力氣，哆哆嗦嗦的舉起腿來，花了好些工夫，解決一道陡峭的懸崖，接著又是一道碎石槽。我一塊石頭、一塊石頭的踩穩，兩手握緊登山杖做為支撐。只要踩在碎石堆裡，我疲憊的身體就會往下陷，此時，我真覺得體力就此向我揮手永別。不過，我以前也常常這麼以為就是了。我只能往前走，除此之外，沒有任何方法可以重回人群。我硬著頭皮踏上斜坡，花了整整一小時，前進一百英尺；昨天那種冗長的攀登歷程，今天應該是無力重演了。緊接著是平滑的積雪地，一片一片，沒完沒

了，但我終於捱到了子峰與北峰間、迪厄米爾溝的最低點。

在我眼前再次出現一片如波浪起伏的遼闊雪原，上頭橫七豎八的，盡是侵蝕出來的溝畦，遠遠的另外一頭就是銀色鞍部岩床：橫越雪原，一路往上之後，等會兒的我會站在哪裡呢？我希望看到出來迎接我的隊友，但我無法分辨任何人影。如果我能有一滴茶──哪怕僅僅一滴──也能夠讓我安全度過下一個小時。我什麼也不想，就想要一點能喝的流質，乾渴讓我置身地獄，飽受折磨，簡直就要把我逼瘋了。最後一滴水，還是我昨天喝下的；加上這天殺的燥熱，肯定會嚴重脫水。我的口腔乾得跟稻草一樣，血液勢必又黏又稠……。

我一步一步的挨著往前，眼睛緊盯著鞍部。最終，我看到幾個黑點，或者，這是我的幻覺？不，那些一定是我的朋友。我想要叫、想要歡呼，卻發不出任何聲音。無論如何，他們來了。我應該在這裡等他們嗎？不，太遠了，他們未必會搜得到這裡來，我得繼續前進跟他們會合。我奮力邁步，行屍走肉，跌跌撞撞，筋疲力竭。接著，我往波浪似的雪原望去，黑點消失了。失望將我擊成粉碎，然後，我又看見他們；再然後──不

──廣袤的雪地上只是一片銀白！在這無邊無際、了無生氣的死寂冰原上，的確只有

我，孤伶伶的一個人。

飢餓尾隨著乾渴也纏上了我，更加難以承受。我突然想起背包裡面有些能量棒，應該就在附近。附近某處……，但在哪兒呢？我穿過看似無盡的斜坡，沿著直線不知道走了多遠，希望能找到點吃的，補充體力。自始至終，我都格外小心，保護我的腳踝，腳底下的冰爪，全靠這個點施力，在這當口，一點小小的扭傷就足以斷送我的性命。我又看著鞍部，黑點好像換了個地方……我才這明白黑點只是雪原後方冒出來的山峰石塊罷了……。

也許我能找到先前留下的腳印，跟著下山，穿越到右邊。我持續奮戰，反反覆覆、上上下下。我心裡明白，我應該撐不了多久了。支持我走下去的唯一動力，就是想要找點吃的。我幾乎決定要放棄了，偏偏在這個時候，看到了一行清晰的登山靴腳印，沒錯，我又回到原先的老路上了。但是，背包在哪一邊呢——往上？往下？我持續往下，險些沒被懷疑的心思拷打致死。現在是不是該看到背包了……。

終於找到了。我連忙撲倒，但怎麼翻也翻不出能量棒來，卻找到了葡萄糖能量包。

我試著吞一錠，卻像麵粉一樣的卡在喉嚨間，在這樣的情況下，只剩一招可以解圍，我

連忙捏了一團雪。我並不太敢這麼做，深知這個莽撞之舉可能會導致災難性的後果[16]，但除此之外，無計可施。我又多捏碎幾錠，混著雪，不分青紅皂白的吃了下去。滋味美極了，恢復體力的速度遠遠超出我的預期。我發現我又能吞嚥了，口中有了唾液，接著往下走去。但也就舒坦這麼一瞬間，很快的，我發現口渴的燒灼感，比先前還嚴重，舌頭黏在口腔上，喉嚨像是銼刀一般粗糙，嘴角邊都是白沫。我只好再混一團雪往嘴裡塞，安撫的效果更短了，略略止渴之後的渴，更是無法忍受。雪水吸走我身體裡最後幾絲能量，橫越雪原變成貨真價實的酷刑。

我的速度比蝸牛快不了多少，每跨出一步，就得喘上二十次。每走一、兩碼，就會摔在雪地上。登山杖是我最後的支撐，撒瑪利亞人（Samaritan）[17]似的慷慨大方，救苦救難，力挺我到最後……。

傍晚又悄悄降臨了。日頭再次偏西，我的影子長長的拖在雪原上。我知道在這種開闊地形，絕對不可能再熬過一個夜晚，我必須榨出最後一滴精力，奮力往前邁步。我被自己的影子追逐、捕獵，甚至迷惑，不時，還跟蹌踩在它的上面。我已經不再是我了，只是個影子——一個影子背後的影子。我詛咒一直在我身邊打轉的風漩，讓我的前進加

倍艱難。最終，我來到雪原的最低點，幾百碼開外，就是往前綿延伸展的銀色鞍部，像是敞開大門一般的招呼我。到底風雪有多暴虐才能開闢出如此壯觀的弧線啊！看來是避不開積雪層，好幾英尺厚，不管我怎麼在邊緣繞，也找不到出路。我像個醉漢一樣，蹣跚向前走去，不時仆倒、爬行、站起、行進，再摔倒……。最終，我又想起甲基苯丙胺。這是我唯一的機會，短暫的刺激，恢復精力，讓我下山回到營地；但前提得是我還沒有用光殘存的體能儲備才成。我自己的感覺是已然山窮水盡，口腔裡沒有半滴唾液或血液，上下嘴唇黏在一起，小小的三錠藥丸，吞下去的感覺像是把三個楔子打進喉嚨。

我開始計算距離，雪線的邊緣已在盡頭。

五點半，我來到銀色鞍部遠側的邊緣，往下望，就是雷克歐特冰河（Rakhiot Glacier），營地赫然入目。整條行進路線清清楚楚的在眼前展開，我看到半埋在積雪中的帳篷，就紮在斜坡旁。這景象讓人在心頭浮現說不出的安心感，感覺起來，我馬上就要回家了。但我卻看不到下面有人在活動。當然，他們不可能悉數撤離營地。死寂凌駕一

17 編按：典故來自聖經《路加福音》中耶穌說的一則寓言，後多用來指好心、見義勇為的人。

16 譯注：在高山上吃雪會體溫急速降低登山家體溫，嚴重的話會猝死。

切，沒有生命活動的跡象、沒有任何劃破沉默的動靜。我朝雷克歐特望去，又注意到一個黑點，一頂小小的防風帳篷——然後，又是兩個小黑點。這一定是人了，穿越雷克歐特路線，可能是挑夫。這一次絕對錯不了。他們真的是人！

我知道我安全了。確認自己接近隊友，帶給我重生般的自信。出發時留下的足印，還是清晰可見，我踏回老路，慢慢的走上山脊。此時此刻，我覺得整個人煥然一新，不知道是甲基苯丙胺的效力，還是心情放鬆激發的潛能，只覺得呼吸輕快了，但此時此刻，正是要格外留神的生死瞬間。冰爪又鬆開了，這次我火大了，索性解開，朝南壁狠狠一砸，再也不用受這討厭東西的氣了。我很快的走完露出雪面的山脊，朝「生奶油捲」旁的脊頂前進。晚間七點——距離我從這裡出發，整整四十一個小時後——我終於接近營地。

漢斯衝出來接我。他完全不知道怎麼遮掩情緒，索性把臉藏在相機鏡頭後面。我們擁抱，無言。我被烤得乾枯，也講不出任何一個字來⋯⋯

本篇初出於 Hermann Buhl (1956). *Nanga Parbat Pilgrimage.*

天啟之門
The Opened Door

馬丁‧康威 Martin Conway

林友民◎譯

馬丁‧康威｜Martin Conway，一八五六～一九三七

英國藝術評論家、政治家與登山家。一八九二年，他參加了由皇家學會、皇家地理學會與不列顛科學協會所主持的探勘遠征隊前往喀喇崑崙山區，攀登上金座峰（現名「巴特羅岡日峰」）的一座次峰。後來，他也曾前往南美洲玻利維亞及挪威斯匹茲卑爾根島等地進行攀登與研究。他因對山脈的研究獲頒一九〇〇年巴黎世界博覽會金獎及皇家地理學會金獎。他著有數本山岳領域相關著作，包含《喀喇崑崙喜馬拉雅山的攀登與探勘》（*Climbing and exploration in the Karakoram-Himalayas*）、《玻利維亞安地斯山》（*The Bolivian Andes*）、《山岳記憶》（*Mountain Memories*）等。本書兩篇選文即摘自《山岳記憶》一書。

我不禁思忖，這個起頭是否終能寫成一本書，或像很多其他寫作一般，最後到了字紙簍裡？我沒有深思熟慮，只不過是一時衝動而忍不住提筆，今日的豔陽似乎也不太能夠把地景照亮為栩栩如生的記憶。在這個時刻，記憶中的過往風景比可見的現實世界更為鮮明。山岳、湖泊、沙漠、大洋，無論是在任何地方所見識過的風景，在心裡的窗前一幕一幕的閃過，遮蔽了現實世界，如群星被朝陽給掩映。我不免揣想，死亡會將消逝的歲月還給我們。生命的旅程帶領我們走過陌生的土地，從童年、青年到中年，每段旅程都像是一系列偉大的探險，探索那未知的疆界。即便死亡來到眼前召喚著我們「在此換車吧」，我們依舊將這些過往記憶拋諸腦後，繼續盼望著前方。我們終究要從行駛中的火車下車。旅途到了終點，但旅途中的風景並未告終，它們可依然存在著，而且誰知道呢？——從生命的旅途中下車後，我們或許能在閒暇時回頭審視，「那過往的永恆風景，時光所展露出的生命長河」[1]。或許如此也可以再次望見我們的朋友、去過的地方、所發生的種種事件，這些當我們活著時光靠記憶只能夠略微嘗試觸及的一切。

記憶與現實的經驗不同，它會任意跳躍，就像巴西熱帶雨林中神奇的蝴蝶，在陽光下振翅時展露出彩虹般的湛藍光芒，一旦翅膀向上收攏，則突然消蹤匿跡，底色在陰影

下與地景融為一體。我們能看見的只有那突然迸發的誘人湛藍，先在這兒，然後在那兒。記憶也是如此，從一地跳躍到另外一地，比光更快的環繞地球，這瞬間在非洲沙漠，下一瞬間就來到了亞洲的大山，再去到了馬尾藻海（Sargasso Sea）[2]。記憶湮滅了時空，如同當「時間不再」（Time shall be no more）[3]之時，死亡或許也會湮滅一切。

我經常懷疑基督徒所說的來生的意義是什麼？假如「時間不再」為真，哪裡還有過往，甚至未來呢？我約莫可以理解什麼是永恆的生命，但什麼是來生？我們是否永遠被時間與空間束縛著？是否永遠不能獲得自由？思想從來不是時間與空間的囚徒，它能夠湮滅時空。時空來自於感受，而非靈魂，它們屬於實體而非精神世界。如果人類僅是一架實體的機器，那他只能臣服於時間與空間，永世不能脫身，被死亡所湮滅。然

1 譯注：出自英國桂冠詩人丁尼生（Alfred Tennyson，一八○九～一八九二）之詩作〈懷念 A.H.H.〉（In Memoriam A.H.H.）。

2 譯注：位於北大西洋中部，以海面漂浮大量馬尾藻得名。

3 譯注：出自美國讚美詩詩人巴萊克（James Milton Black，一八五六～一九三八）之詩作〈當點名時〉（When the Roll Is Called Up Yonder）。

而，如果生命的本質是精神，他的身軀只是一個暫時的皮囊，生命的本體則不隸屬於時間與空間的實體世界，而是存在於一個永恆的世界，不受到時空的束縛。人的心靈本就在永恆之中，並不依賴死亡將其送往那個至高之處。

每個人都一定有過這樣的經驗：風景帶給我們的影響境隨心轉，不同的心情看到不一樣的風景。大自然的某些現象似乎有一種魔力，能令人享受其中的愉悅，但這是一個假象。帶來愉悅的其實並非現象本身，而是它能引發的聯想。詩人、畫家與有靈感的作家已經教導了我們視覺的祕密：夕陽能帶給我們喜悅得歸功於透納（Joseph Mallord William Turner）[4]；華茲華斯（William Wordsworth）[5]與羅斯金（John Ruskin）[6]打開了我們的眼界，得以領略山岳的震撼，兩三個世紀前它們並未傳達我們今日讀到的這種訊息。一五○○年左右時的威尼斯正處於巔峰時代，擁有無與倫比的美，然而杜勒（Albrecht Dürer）[7]在那裡待了一年，他的家書卻從未提到一絲對於威尼斯的愛戀。啟程回到紐倫堡之前，對於把這般的美景拋在身後，他毫無遺憾，只提到了……「離開這豔陽地，我將會如何的寒凍呢！」並非大自然點亮了我們的心靈，而是心靈詠嘆了大自然。美必須先發自於內心，而它大多時候來自於苦難。「我們習自苦難，傳授以詩歌」[8]，這是詩人們

共同的經驗，而每一個人望見美的那個瞬間也都是個詩人。如果我們精於創造性的想像力，那麼無處不是完美的景致。然而大多數人只能在某些現象發生時有所感觸，那不正是我們學習過如何反應的嗎？

一個傢伙可能是望見了一座偉大的雪山，而喚醒了他心中的美，這個瞬間大門敞開，使他看到「天堂之門開啟了，上帝的天使們上下飛舞著。」[9] 而日出時刻東方燦爛的色彩，或許讓另一人領略了浪漫國度的美，此刻對他而言彷如「晨星奏鳴，上帝諸子一起雀躍歡呼。」[10] 不論他們是如何出生進入這個永恆世界，那些神選者從無數的門中的

4　譯注：一七七五～一八五一，英國浪漫主義畫家。

5　譯注：見頁四一譯注5。

6　譯注：一八一九～一九〇〇，英國藝術和社會評論家，另身兼詩人、畫家、業餘地質學、園藝學家等。

7　譯注：一四七一～一五二八，將文藝復興帶入歐洲北部的著名德國藝術家，以油畫、版畫、雕塑聞名。

8　譯注：出自英國浪漫主義派詩人雪萊（Percy Bysshe Shelley，一七九二～一八二二）之詩作〈朱利安與馬達羅〉（Julian and Maddalo）。

9　譯注：原文引自聖經《約翰福音》一：五一。

10　譯注：原文引自聖經《約伯記》三八：七。

一個踏進了這個國度，然後從此得以來去於其中一個更大或更小的地域。他們「見到了上帝」。他們嚮往能夠越來越深入了解這個國度，嘗試擁有得更多。他們在日常生活中積極的過著日子，搭著平凡無奇的火車上班，盡著他們平凡的責任，不論是賺取每日的溫飽，或是做為母親們操持家務，但這並非他們實際的生命。在俗世的布簾背後，他們是浪漫的朝聖者，是一個神祕兄弟會的新成員，能辨識出彼此，但在現實世界裡只是擦肩而過。

這個浪漫的朝聖之旅正是我的生命寫照，讓我走上一段奇異的旅程。一個更有智慧的人或許能讓這趟旅途更好。我從不企望更有智慧，但我總是一頭栽入未知，從每天無味的日子裡脫身，像一個學生或是探險者般往前進，去探索某些主題或地區，是對那個時刻的我來說看似毫無可能、卻或有機會成就，我尚未經驗過、卻或能有所感受的。雖然這些一時的理想往往被證實為「飄搖不定的火光」，然而它們很快就會被另一個新的念頭所取代。

藝術與大自然領域給予的呼喚最為明顯，包含所有過去的藝術，地球上所有的地域。在黑色大陸、藏有深奧祕密的埃及，有著艾德夫（Edfu）這個最尊貴的神廟、許多

巨大的長石雕像，以及據信在冥界裡曲折離奇的迷宮；希臘，則是擁有不朽的純潔，以及對完美文明的眼界；拜占庭，有的是裝飾華麗、無與倫比的壯麗建築；穆斯林人民的藝術，善於捕捉倏即逝的完美印象，令人驚豔；哥德式建築無聲無影而緩慢的累積起捕捉到的想像力，以意想不到、若隱若現的魅力，逐漸的潛入、占據了人們的意識。這些創作以及其他上百個派別，從歐里納克文化[11] 的穴居人（Aurignacian cave-dwellers）、馬格達連文化[12] 的骨雕者（Magdalenian bone-carvers），直到當代的作品，每一個作品都以各自的美、各自的形式與材料，誘惑著一代又一代的人們。每一個時代的創作彷彿都提供了一個新的啟示，因此，至少我自己從未成為專一的崇拜者，安息於任何一個神殿中。

大自然也是如此召喚著我。從冰封北冰洋的孤寂，到更為寂寥的熱帶沙漠；光芒四射的喀什米爾與智利；亮麗華美的牙買加與巴西；園林風光優美的英格蘭；充斥著種種魅力、難以言喻的威尼斯；亞洲壯闊高聳的大山；優美的歐洲阿爾卑斯；安地斯山脈自亞馬遜叢林拔起，再下降到高原荒漠，那兒有岩石構成的湖泊，或是鑲嵌著豐饒的植

11 譯注：位於歐洲、亞洲西南部的舊石器時代文化，至今約三萬兩千至兩萬六千年前。

12 譯注：位於西歐的舊石器時代文化，至今約一萬七千至一萬兩千年前。

被，或成為雷鳴般的瀑布、蜿蜒著穿越無盡平原的河流；火地島上風暴肆虐與黑森林覆蓋的峽灣，這些與其他那些無數的景色呼喚著我，而每一個瞬間都是超凡入聖的美。那麼！如我說的，這就是浪漫的領土。但並非如此。當啟示之心過去，大自然再次穿上她科學、機械性的罩衫，我繼續浪漫無目的的尋找另一個「蠻荒世界，隨著我們的步伐，它的疆界不斷的往後退縮。」13

一個人也不一定需要透過實際的旅行才能尋找浪漫。每個新朋友都可能為您打開一扇門，而愛是把最萬用的鑰匙。在每個人的一生中，都至少會在心愛之人的臉上看見一次「來自上帝的微笑」。所有人都會承認，愛與被愛的日子是段浪漫的時光。大多數人認為似乎只有這種時候才得以體驗到浪漫。有少數快樂的人，他們可以持久不衰的看見愛情；而對多數人來說，愛情是會逝去、不斷新生而又被摧毀的。然而愛情並非這種快樂的唯一泉源，上帝所鍾愛的人，可以在、也已經在各種事業中、在每一個群體中尋找到浪漫。在銀行業以及證券交易中也有浪漫；商業活動的表面下，也存在著神祕、近乎音樂般流動的金權交織的浪漫；浪漫也存在工業中人員的管理，也存在軍隊中、貿易聯盟中，存在運輸與飛航中。所有這些浪漫都交織於政治往來的高潮當中。人們通常不是

因為野心而登上那個舞台並待在那裡，而是因為公眾生活的浪漫吸引了他們。最偉大的政治家們總是個浪漫的人物，就如十九世紀的班傑明・迪斯雷利（Benjamin Disraeli）[14]，或是二十世紀的大衛・勞埃・喬治（David Lloyd George）[15]，沒有人比他們更浪漫了。

因此，希望各位讀者不要以為這是一本為浪漫史立傳的書，浪漫的奧祕是沒有人願意吐露的。我這裡寫的只是故事裡關乎於山岳的一小部分，但我仍然害怕自己有沒有這個權力，在這麼幾個簡短的章節裡論說，也不足以傳達山巒所給予我的百分之一，而那或許也不是我所擁有的。

本篇初出於 Martin Conway (1920). *Mountain Memories.*

13 譯注：出自丁尼生之詩作〈尤里西斯〉（Ulysses）。
14 譯注：一八○四～一八八一，英國保守黨政治家，曾兩度擔任英國首相。
15 譯注：一八六三～一九四五，英國自由黨政治家，曾任英國首相。

巴特羅冰河
The Baltoro

馬丁‧康威 Martin Conway

林友民◎譯

七月三十一日我們從艾斯科里（Askoley）[1]出發探查巴特羅冰河（Baltoro Glacier），試著在它的源頭地帶尋找一些山峰攀登，直到九月五日再回到了艾斯科里。在這段期間，物資都得仰賴苦力揹負，經過辛苦與艱難的地形。艾斯科里標高一萬零三百六十英尺，我們最高的營地大約是兩萬英尺，從村落到最深遠的位置直線距離大約是五十英里。

巴特羅冰河下游非全然未知，高德溫－奧斯騰（Henry Haversham Godwin-Austen，一八三四～一九二三）與榮赫鵬（Sir Francis Younghusband，一八六三～一九四二）都曾經來訪，我

1 譯注：喀拉崑崙山脈巴特羅冰河下游布拉都河畔的最後一個村落，接近拜佛冰河口。

很榮幸有機會與兩位長談，因此對於等待著我們探訪的巴特羅冰河下游的了解。遠征隊的後勤補給相當複雜，裡面有許多細節，而我們的計畫進行得相當順利，在一萬八千英尺高的營地仍然可以定時收到郵件。我們趕了一群綿羊與山羊到達最後的青草地，因此無論營地位置，苦力每天仍然可以為我們供應新鮮的羊奶、奶油、羊肉與燃料。在這個探查活動過程中，從未發生任何一件事故。

從艾斯科里出發至冰河口大約走了四天，途中備感艱辛。羊群以及一百零三件行李，得揹著渡過一座瘋狂的索橋（rope-bridge），橋上只能乘載一人的重量，因此過程十分的緩慢。中途也有幾次要涉溪渡過滾石激流，有一次我們得在河上架設一條固定繩，才能維持平衡，抵抗湍流。那是一條原本毫不起眼、可以輕易涉渡的小溪，那天晚上我們在它的岸上露營，但當晚想必是冰磧湖崩潰造成山洪爆發，到了早上，河面寬了一百碼，水深及腰。渡過這段急流花了五個小時的苦工，安全渡過後不久，小溪卻乾涸了！河谷裡多是沙漠，只有一、兩處綠洲，顯然有耕地的痕跡，途中還路過幾處淘金的遺址。巴特羅冰河口出現在眼前時，末端磧石堆積如山，顯然遠比拜佛冰河（Biafo Glacier）與希斯帕冰河（Hispar Glacier）大了許多 [2]。如極地般巨大的冰山自冰河末端崩落，墜入

了布拉都河源頭湍急的河流裡，激起比十英尺更高的巨浪，使在河岸紮營相當危險，其中一道巨浪差點沖毀了廓爾喀族挑夫的營地。

抵達冰河前的景致並不特別動人，我甚至稱這段布拉都河谷是醜陋的。有幾座顯著的山峰像門柱般聳立在通往冰天雪地世界的入口處，隨著我們深入冰河幾天後，美景才開始在眼前延展開來。上溯冰河的前兩天，我們沿著巨大的山谷前進，一面是高聳的山崖，另一面是崎嶇的山坡和山脊，這是大山腳下的膝蓋，高聳而尊貴的高山仍然深藏不露。第二天之後，冰河谷逐漸展開，大山一一現身，巴特羅冰河山谷可說深藏著舉世最為壯麗的山容。聖母峰（Everest，八八四八公尺）與K2比肩，但這兩座大山都比周遭的山峰高出許多，而K2周遭的大山的平均高度比地球上任何的山脈更高。K2（八六一一公尺）更高，金城章嘉峰（Kangchenjunga，八五九八公尺）比K2比肩，但這兩座大山都比周遭的山峰高出許多，而K2周遭的大山的平均高度比地球上任何的山脈更高。K2、布羅德峰（Broad Peak，八〇五一公尺）、加歇布魯山群諸峰、隱峰[3]（Hidden Peak，八〇八〇公尺），以及馬歇布魯峰[4]

2 譯注：馬丁・康威遠征隊一八九二年由罕塞（Hunza）出發，溯希斯帕冰河而上，越過希斯帕山口與雪湖（Snow Lake）下溯拜佛冰河抵達艾斯科里，再由艾斯科里出發探查巴特羅冰河，探訪了喀拉崑崙山脈的三大冰河。

（Masherbrum，七八二一公尺）都高達兩萬六千至兩萬八千英尺，高於兩萬三千英尺的衛星峰則多到不可盡數。所有這些大山都自巴特羅冰河拔起，自巴特羅冰河可清晰的瞻仰這些大山。寬闊而單調的希斯帕冰河，以及溝壑般宏偉的拜佛冰河都無法與雷霆萬鈞的巴特羅冰河上游的山谷比擬，然而得要辛苦的跋涉幾天，這般壯麗的景色才會一一露臉。能夠以最佳的順序依次造訪這幾條冰河真是幸運，如果先走巴特羅冰河，那麼另外兩條冰河或許就不會留下如此深刻的印象了。

我已經忘記了在冰河谷右岸巨大的磧石上跋涉花了多久的時間，假如我們爬上了突起的中央磧石，老早就可以發現冰河左岸我們下山時使用的捷徑。這段路程巨岩堆積如山，巍巍顫顫，我們得爬上滑下，途中還要繞過無數的冰河湖以及岸壁陡峭的冰河溪流。這些冰河溪流的底部都是滑不溜丟的堅冰，涉渡其上會立刻被湍流沖走失去平衡，得沿著河岸邊行進，直到一處可以一躍而過的裂隙。如此使得路程格外的迂遠，經常被迫往目標以外的方向繞路。苦力每天在冰河上行進三英里的路程，多繞這一里路，就得花上更多的力氣。

從冰河口上溯約二十英里處，我們往北岸探查一座一萬八千英尺高的山峰與山口，

這個高度在大山環繞的山谷中絲毫不足為道，K2的山頂要更高上一萬英尺，高過我們就彷彿在策馬特（Zermatt）[5]之上的羅莎峰（Monte Rosa）[6]。這趟攀登的目的是要探查K2，但這個位置也僅能在層層疊疊的山嶺後瞥見K2一丁點的峰錐。然而辛苦並非沒有代價，我們終於到了一個能夠一覽大冰河處，並眺望到冰河深處巨大而壯觀的馬歇布魯峰北壁，這或許是我見過最為秀麗而不可方物的一座大山。想像一下，有一座如維斯洪峰[7]（Weisshorn，四五〇六公尺）般白雪皚皚的金字塔大山座落在一個寬廣的城垛上，城

3 譯注：即加歇布魯一峰（Gasherbrum I）。位於巴特羅冰河源頭的阿布魯茲冰河北側的一個隱蔽的圈谷內，故名之為隱峰。圈谷內環繞著加歇布魯一至六峰，其中一至四峰都是八千公尺級的大山。加歇布魯一峰一九五八年由尼克·克林其（Nicholas B. Clinch）率領的美國遠征隊中的彼得·修寧（Pete Schoening）與安迪·考夫曼（Andy Kauffman）由洛克山脊（Roch Ridge）完成首登。

4 譯注：巴特羅冰河南側的一座峻峰，一九六〇年由美國遠征隊喬治·貝爾（George Bell）與威利·安索德（Willi Unsoeld）由西南壁完成首登。此峰北壁為喀拉崑崙山脈最後的難題之一，至今仍未有攀登的紀錄。

5 譯注：瑞士登山小鎮，位於馬特洪峰東北面。

6 譯注：瑞士最高峰，位於策馬特東南。

埵兩側羅列著大大小小不同尺度的針峰，它的正面是一片劈裂的大牆，大牆山壁上是一道又一道像燈心絨般雪崩沖蝕形成的雪槽，兩側稜線中央是懸垂冰河，冰河兩臂深深的切鑿著山體。一道又一道平行的冰脊以優美的弧線往下延伸到巴特羅冰河上，形成一個完美的構圖，正如大鷹翅膀伸展開來的羽毛一般。這是一座特別美妙的山體結構，雖然它是個大自然的產物，卻幾乎像個藝術品一般。巨大的冰河在眼前展開，金座峰 [8]（the Golden Throne，七三一二公尺）座落在冰河源頭，從頭到腳一覽無遺，占據了冰河全景一半的視野。

此處以下整個二十英里的冰河上都覆蓋著黑色的磧石，往前直達天際俱是完美無瑕的冰河雪原。再往前一天，我們來到一個廣袤的山谷，三條巨大的冰河支流在此匯集，一條繞過左側的山腳往北延伸至K2，另外一條往西南延伸到金座峰，第三條冰河繞過了右側似主教法冠一般雙尖仳立的峻峰，隱而不見。金座峰是今天的重大發現，寬闊的山體上有一座圓潤的山頭，冰河源自它的胸腹之間，雪崩從巨大的山崖上傾瀉而下。如果時間許可的話，它看來是座可以攀登的山峰。它的西側是一座優美的白色巨塔，名之為新娘峰（the Bride），如果時間、氣候等條件允許，顯然也是一座可以嘗試的山峰。阿

布魯茲公爵（the Duke of the Abruzzi）9在多年後完成了他登頂的壯舉。正前方是鋸齒狀高聳的加歇布魯群峰，擁有巨大的山壁與明亮的色彩。再往北則是山體寬廣糾結的布羅德峰（Broad Peak，八○五一公尺），正如金座峰與新娘峰，這也是今天第一次被發現而命名的山峰。我們在這片廣大的冰河匯流處停留了值得懷念的一個多小時的光景，環視著周遭壯麗的山景。就像是由瑞士戈爾內格拉特山脊上眺望著戈爾冰河周遭的山群一般，群山只高個三千到五千英尺。而從水晶峰（Crystal Peak，五九四三公尺）所見的群峰比它更高個六千至一萬英尺，而且各個都是無與倫比的山體結構。

7 譯注：瑞士奔迺阿爾卑斯山群（Pennine Alps）的一座高山，位於策馬特（Zermatt）與安尼維爾斯（Anniviers）山谷之間，德語意為白色山峰。一八六一年由愛爾蘭外科醫師約翰‧丁達爾（John Tyndall）與嚮導班能（J.J. Benen）及烏爾利希‧溫格（Ulrich Wenger）首登。

8 譯注：座落在巴特羅冰河最深處，現名為巴特羅岡日（Baltoro Kangri）。一九六三年由日本東京大學滑雪登山社完成首登。

9 譯注：一八七三～一九三三，義大利國王維克多‧艾曼紐三世的姪子，二十世紀初期著名的北極探險家與登山家。一八九七年首登阿拉斯加聖埃里亞斯山（Saint Elias，五四八九公尺），一九○九年率領遠征隊至巴特羅冰河，攀登K2阿布魯茲山稜至六二五○公尺處，攀登喬格麗莎峰至七五○○公尺。

隔天我們在此三條冰河匯集處宿營，下起了一場大雪。烏雲散去後，K2巨峰聳立眼前，潔白的山體在陽光下閃爍，簡直無法直視。從山腳直達峰頂一覽無遺，山體無比壯闊，有四道山稜與四面山壁，就像吉薩大金字塔（the Great Pyramid）般，舉目所及毫無可行的攀登路線，爾後從另一面也證實了它確實是堅不可摧的。它是一座氣勢磅礴的大山，山容雖不如附近幾座山峰般美麗，但它無疑是這般的巨大，而且冰河就從它的身側發源，兩側由巨大的岩壁包攏著。對我而言，這般壯麗的山景在這裡到達了最高潮。這種感受一天又一天的積累，我們沿著馬歇布魯峰整個山腳下行走，由下面和上面觀看著它，直到我們明白它龐大的山體。我們也遠眺了加歇布魯峰，如今窩居在它高聳山崖的腳下，它彷彿是教堂正面的山牆，高聳得令人不可置信。在此匯集的冰河都寬達兩英里，我們的眼睛都得調整到一個新的尺度，才能看清楚周遭景物實際的樣子。對我而言這是一段偉大的日子，一段極度浪漫的時光，驚喜不斷。日出日落、星光閃爍、霜鑽般的寒夜、風雪或陽光閃耀的日子，隨著時間推移，每一刻都是充實飽滿的。自然世界中的物質與力量於我並非陌生，然而它們卻以我未曾見識過的方式呈現，如宇宙般把同樣的老問題以新奇的方式再一次的提出，這個謎題的解答會是什麼呢？唉，仍是如過

往一般遙不可及！

O Nature's glory, Nature's youth,
Perfected sempiternal whole!
And is the World's in very truth
An impercipient Soul?
Or doth that Spirit, past our ken,
Live a profounder life than men,
Await our passing days, and thus
In secret places call to us?

喔！大自然這般的青春、燦爛，
完美而永恆！
最真實的世界，

是否就是一個無知覺的靈魂？

打從眼前走過的精靈，

比人類活得更加深刻嗎？

或在歲月深處某個祕境

守候著、呼喚著我們呢？

晴朗的天空下，我們朝著金座峰的山腳前進，而浪漫開始消退。我們奮力穿過一道阻路的冰瀑通往最高的雪原，另一陣恐怖的風雪不期而至。我們在這座山峰的山腳下宿營，冰河裡白天曝曬而夜裡酷寒，接著被迫往更高處移動來嘗試攀登這座高山。從陡峭的雪坡上，我們順利登上一處冰岩構成的山脊，沿著山脊翻過一座又一座的山峰，直到一道深谷橫亙於前，實際的山峰還在它背後一千英尺更高處遙不可及。我們把所站立的最高點命名為先驅峰（Pioneer Peak，六九七○公尺），氣壓計的讀數顯示為兩萬兩千六百英尺，然而我在安地斯山脈時卻不太相信它的準確性，天氣惡劣到無法進行三角測量。在

這高海拔處的視野，除了能夠看到極遠的景物以外，與任何山脈的高原上所見相同。冰雪的型態相同，巨大的岩塔隱身於不是那麼的雄偉的岩壁與山脊背後。舉目所及是更龐大的雪原、更大的山體、更高的稜線，以及更大的金字塔巨峰。而冰河的特性，儘管位置更高，與世界其他地方的冰河沒有顯著的不同。我感覺，浪漫已經消失了，興奮也被磨滅了。我轉身下山，儘管精神飽受折磨，但仍辛苦贏得了難忘的記憶與寶貴的經驗。

下山途中並非一帆風順。我們在山頂上待到下午四點，太陽預計六點鐘下山，沿著瘦稜前進無法太快，然而我們走得匆忙，有個廓爾喀人失足從左側雪坡墜落，幸好登山繩拉住了他而未墜下山崖，免於屍骨不全。夕陽染紅了天空，以及瘦稜前展開的一層又一層的山巒。暗夜降臨前，我們來到了稜線上一個可以下到雪坡的位置，燭光在山腳下的營帳中閃爍不定。黑夜已經充滿了冰河山谷，雪面上覆了一層霜。我們在光滑堅硬的雪坡上坐下，一路往下滑。這是我經歷過最快的滑降，我們得留意山腳下的大裂隙，幸好所有人都毫髮無傷的越過了大裂隙，然而在黑夜中飛行，比夜更黑的洞穴在我們腳下裂開時，卻是一興奮的體驗。

回程往艾斯科里自然是一帆風順，我們已經被右岸折磨夠了，所以靠著左岸下行，

找到更好走的路徑、更好的營地，以及更多的苦力前來協助。只要讓苦力們都有穿鞋，未來的後繼者藉由我們的經驗，來此攀登一座山峰就不會浪費太多時間了，還可能有機會從這偉大的冰河源頭越過山口。未來的探險隊從另外一個方向上來，或有機會找到一個可行的弱點，若真是找到了，那將是世界上最偉大的一個山口，畢竟沒有任何一個山脈的規模與高度足以比擬。我們沿著原路下山，在艾斯科里這個季節裡的花園紮營，完成了我們的探險任務。後來有一些其他探險隊，特別是阿布魯茲公爵，沿著我們的足跡前進。他們有更多配備齊全的專家來進行測量、攝影和其他科學任務，而我們的遠征隊裡這些都只靠我一個人完成。塞拉（Sella）[10]完成了精采的攝影作品，傑出的測量師修正了我們的錯誤，並且擴大了測量的範圍。未來其他的旅行者也會經歷相同的朝聖之旅，當他們回到人間後，也會訴說著相同的故事⋯⋯「噢！我們只聽到了一半的故事呢！」這必然如此，其實不是一半，甚至不到百分之一，若非親眼目睹，巴特羅冰河的神奇無法言傳給未曾親履其地的人們。

　　從艾斯科里回到印度河畔的史卡都這一段路，我們穿過了良田與人跡雜沓的山谷，沿途都經過了詳細的測量。我們越過了史卡羅山口（Skoro Pass），把艾斯科里拋在身後。

從山上下來回到青翠溫暖肥美的山谷總是一段愉快的旅程，或許正因如此，釋迦山谷（Shigar valley）在我的記憶裡總是美得揮之不去。遠古時代的冰河想必十分的發達，拜佛、潘瑪與巴特羅冰河當時只是一個無足輕重的小支流吧！在冰河最發達的年代，冰層比現代厚，達三千英尺，這就是為何在印度河畔也可看到冰河的遺跡。它的遺址規模如此的龐大而明顯，古老的磧石像丘陵般高聳，而不只是一個磧石河岸的殘跡。我是以一個旁觀者的角度觀察這些現象，這並非我的專業，只像是一個短途的家庭旅行。我已經不是一個探險者，而只是一個旅行者，自由自在的享受旅行的日子，儀器已經打包好放在一旁。我能做的就是以最愉悅的方式旅行，盡其輕快的行進著。

從釋迦到史卡都可以搭船順流而下，船的結構類似亞述人在底格里斯河上幾千年前駕駛的船一般。但我們的船更勝一籌，整個船身看來格外的誇張，羊皮囊由膀胱處吹氣成球，靠著堅韌的草或是新鮮的柳樹皮繫在由白楊木構成的船架下方。可憐的羊腿從船

10 譯注：指維多里歐・塞拉（Vittorio Sella，一八五九～一九四三），義大利攝影家與登山家，以山岳攝影著名，曾拍攝高加索山脈、聖埃里亞斯山、K2、羅溫乍里山脈等。他所拍攝的感光玻璃底片展示於加州秀巒俱樂部，讓安瑟・亞當斯也驚為天人。

底板突出來以重新充氣，所有的羊皮囊都在漏氣，因此需要有一個人不斷的吹氣。船槳

其實就是一根長棍子，一趟可以載運五個旅客，我們五人蹲在船中央，旁邊留給船伕操

舟。準備完成後，船伕把船扛起來放在河上，然後船就隨著激流漂行。這段航程雖不舒

適但是很刺激。水流湍急，波濤洶湧，湍流處時有巨石，船伕用木桿與船槳操舟，間不

容髮的避開這些危險，我們總在即將被危險吞噬時從旁溜過。河岸快速的倒退，水花四

濺，激流咆嘯著，但偶爾也有幾段安靜的航程。陽光酷熱，藍天白雲，空氣清新，水溫

冰涼。經過了一哩又一哩的航程，隨著經驗累積，我們不動如山，直到抵達了印度河的

匯流處，渡過了大河，安全的靠岸在史卡都下游處的左岸。荒野的旅程中帶來新奇的感

受，我們的印度探險之旅在喜悅中告了一個段落。

本篇初出於 Martin Conway (1920). *Mountain Memories.*

論阿爾卑斯山的美學
On the Aesthetics of the Alps

格奧爾格·齊美爾 Georg Simmel

李屹◎譯

格奧爾格·齊美爾｜Georg Simmel，一八五八～一九一八德國哲學家、社會學家，與涂爾幹（E. Durkheim）、韋伯（M. Weber）和馬克思（K. Marx）齊名的古典社會學大師，研究方向廣泛，於形上學、歷史哲學、社會學、倫理學、美學等層面皆有探索，對當代社會學與文化理論影響深遠。重要著作有《貨幣哲學》（Philosophie des Geldes）、《社會學》（Soziologie）、《生命哲學：形上學四章》（Lebensanschauung: Vier metaphysische Kapitel）等。

常人觀賞事物常不假思索，先朝形式找美感，以至於疏忽另一項重要的因素：事物的**體量**（Größenmaß/magnitude）。單單是互相關聯的線條、平面和顏色，這樣純粹的形式，人沒辦法從中得到審美的樂趣。形式要有一定的**數量**，對我們才有意義。一定數量的形式，體量可大可小，一旦超過某個上、下界，其審美價值或許就會衰減。形式的量級一改變，就會帶給人截然不同的印象，產生不同的意義，可見量級跟審美印象密不可分，往往被人輕忽。不信，請看描繪自然的藝術作品。通常，我們會見到的形式好比一道光譜，一端是不論量級怎麼變化，審美價值大致相當；另一端，形式的量級只能在一定的範圍內變動，否則難保其審美價值。人類的形象就位在即使量級變動審美價值皆大致相當的一端：一個形象從無到有，藝術家用心揣摩，就多少能把握下一步要怎麼發展，所以即使量級有所變化，藝術家擇其要處著墨、修飾，就不難讓人看出他創作的是什麼。畢竟人類最了解的存在物非人類莫屬，這也是為什麼從巨大到微渺、各種量級的藝術作品都能見到人類的形象。光譜另一端是歐洲層層疊嶂的區域，也就是我們說的阿爾卑斯山脈。每件藝術作品都會徹頭徹尾重塑它的對象，所以我們不會期待作品一五一十重現它的對象。話雖如此，對象的神髓勢必仍以某種方式留在作品中，否則我們根本

認不出那是關於什麼事物的作品。可是遇到阿爾卑斯山脈，就連保留神髓的可能性都無從談起。群山予人連綿壯偉的印象，迄今沒有圖像能捕捉。就拿畫阿爾卑斯山脈的翹楚，薩干提尼（Segantini）和霍德勒（Hodler）[1]來說吧，與其說這兩位克服了挑戰，不如說他們憑著千錘百鍊的風格，轉移觀者的焦點，靠用色的效果，閃過了難題。若將阿爾卑斯山脈視作形式，它獨有的美學價值顯然在於自然的體量的變化，而不是數量的變化。不獨阿爾卑斯山脈，其他觀審對象不受體量影響的少之又少。體量過不了門檻，縱然是阿爾卑斯山脈也不會勾起強烈的感官衝擊，可見人感知事物的時候，形式和體量渾不可分，隨後才被我們區分為兩種要素。

阿爾卑斯山脈形體巍峨，有獨特的意蘊寄宿其中，概括而言，是騷動不安，是渾然天成卻不落入統一的形式，怪不得那麼多畫家都把握不好，就連專攻自然的形式性質的畫家都無法捉摸。阿爾卑斯山脈的形式讓人丈二金剛摸不著頭腦，所幸它巨大無比，觀者服膺其大，觀審群山的時候才有些許趣味。然而一般來說，當各種形式融貫成一個意

1 編按：指出生於奧地利、定居瑞士的畫家薩干提尼（Giovanni Segantini，一八五八～一八九九）與瑞士畫家霍德勒（Ferdinand Hodler，一八五三～一九一八）。

義，一則形式為另一則應答，為另一則鋪墊，為另一則迴響，不需要外部撐持就能結成一個緊密的整體。偏偏阿爾卑斯山脈的情況是，各種形式何以並置如斯，似屬偶然，一座座山峰各異其趣，兜不出一道總體的輪廓，多虧群山體量巍峨，讓我們感知到一個融貫的山體，不然諸般形式恐怕會顯得風馬牛不相及。底下尚未分化、還不具形式的山麓，必然在印象中占有不成比例的分量，其上群峰才能讓人感到穩重，輪廓才見融洽，不至於混同一氣。我們觀賞阿爾卑斯山脈的印象之所以既激越又平靜，源於各種形式蠢蠢欲動，而山麓體量沉重，形式與體量兩者衝突，卻又相互制衡。

叩問形式，我們對阿爾卑斯山脈的印象也隨之移入深層心智的範疇。若說阿爾卑斯山的形式有兩面，那麼印象的成分在一面是混沌，是一團亂麻，偶然湊在一塊兒，山形不見章法，山林的奧祕緘默不語，比起其他地景，望向群山的排列能感受的更多。人從中感受到后土的洪荒之力，不知有生靈，形式也談不上意有所指。可是在另一面，巨石刺天，冰河和冰帽森光閃爍，跟山腳下的大地形同陌路：這些特色都是超越的象徵，引領心智朝上凝視。那是干犯巨險才能抵達的地方，光憑意志力是攀不上的。當雲霧蔽天，把積雪的山頭按回地上，連同山腳下的連綿土地一道覆蓋、封印，這時阿爾卑斯山

脈引發的感官印象消逝，悠然神往的內容頓時幻滅。幸得藍天重現，萬里無雲，這些山峰才又直指蒼穹，彷彿能無止盡地拔高，超塵絕俗，沒入另一重天。要說有什麼超越此世萬物的地景，非此「萬年雪」的地景莫屬。沒有植被，沒有山谷，沒有生命的搏動，只有冰和雪：這片地景以其超越、絕對的情懷席捲我們，無法多加一語，除非童騃地擬人待之，否則這片萬年雪的地景遙遠形式之外。但凡獲得形式的事物就有其界限，不論機械所施的壓力，或是屏開兩物邊界的力，抑或在有機體的情況：有機體發展的型態有其局限，固有的生命力也為生物施加了限制。具備形式就有局限，無法加諸形式就不受局限，「絕對」的萬年雪地景因而不受局限。所謂超越，就是在上述討論範圍內不具形式。可見，形式湧現的過程之下，事物可以不具形式，形式湧現的過程之上，事物也可以不具形式，然而阿爾卑斯山脈的不具形式同時發生在這兩方面：底下是沉鬱鈍重的岩塊泥土，脫胎換骨成了白雪皚皚的山頭，凌駕地上生命的運動，直入雲霄。群山竟不具固有的形式，既讓我們感受到它比任何形式都要淡薄、同時又比所有形式都要豐富，矗立在此，力蘊無邊——群山也成了一種象徵。

阿爾卑斯山群峰最後的祕密，或許就在它的不食人間煙火。試想山與海的對比。海

洋無疑是生命的象徵，它深不可測，它的形式不斷變動，沒有靜止的一刻。一會兒風平浪靜，轉眼暴雨狂風。潮起潮落，就像一場沒有目標但節奏豐富的演奏。此情此景，在邀請靈魂將自己的感受投射其中。由外觀之，海的形式與象徵雖與生命相似，彷彿再製了生命的質地，帶給我們自由和解放的感受，惟其獨具風格與圖式，凌駕於個體，而且扣除大海，實在之中，我們只能從如圖像一般的形式，才能獲得純粹、深刻又激切的自由與解放。關於數量和局限的種種事實，教人深陷其中，莫可奈何；海以其動地滔天之勢，邀請生命跨出它本身，跨出它既定的形式，將人釋放。但人在群山中所感受到的，從生命中一連串讓人不堪承受的偶然中被釋放的感覺，是從相反的方向浮現：不是生命激情按著某種風格展現得淋漓盡致時冒出來，反之，是跟生命拉開距離才萌生。在那裡，生命被某種更崇高、更純粹、更堅實、更漠然的事物團團包圍，說是被收編其中或許也不為過，那是生命永遠到不了的境界。借用沃靈格（Worringer）[2] 的術語：人從海得到生活的感觸而有所共鳴，；山則從生命中創造抽象而打動人心。當山岩結成冰晶，一切更形嚴酷，只有在懸崖邊還能感受到些許下墜的力道，向上攀長的物質遭逢滾落的、剝蝕的、崩裂的物質；兩股勢力的拔河隨時休止，當觀察者憑本能把握，在心智中重建

之，拉鋸復又展開。力量持續消長，但萬年雪的地景裡毫無上述跡象：從下方堆砌起來

的一切，在這裡都被雪和冰覆蓋。沒有生命力，也沒有潛伏的陰沉運動，只有雪降、雪

融，結成冰河，除卻這些形式，再無其他形式形成，於是這些形式贏得永恆，不與世事

推移。如前所述，阿爾卑斯山脈象徵兩種無形式，同樣的，它們在時間中的樣貌也不具

形式。阿爾卑斯山脈談不上是生命的否定，畢竟單單「否定」還忤在生命的層級上，仍

以生命為前提。阿爾卑斯山脈毋寧是生命的**他者**。若說生命的形式是時間中的運動，那

麼「不為時間推移所動」的形象就是阿爾卑斯山脈；萬年雪地景可說是絕對「與歷史無

涉」的地景。其他地景裡多少見得到人類的生活與命運在時間裡跌宕，可是在萬年雪地

景裡，連冬夏都難分，人類的生活與命運也蕩然無存。周遭世界在我們心智中形成的圖

像，不免因襲我們在世界生存的模樣，但我們不可能在萬年雪地景裡生活，它於是成為

無時間的世界。回頭說海。海象徵不斷嬗變的人類命運，跟山一對比，更顯出它浸潤歷

史的一面。人類這一物種的命運與發展，跟海洋糾葛甚深；海洋屢屢交通諸國，反觀群

2 譯注：Wilhelm Worringer（一八八一～一九六五），德國藝術史家。

山在人類歷史裡每每孤立、隔離族群，妨礙人群交流，起著負面的作用。

人類經驗中，事物有量和質的差異，但人是否在乎這些差異，則要視情況而定。阿爾卑斯山脈跟生命的又一處扞格，說到底就在這裡了。人類是講求尺度的受造物，在我們的感知中，一切現象的性質只能是完足或貧乏，但事物的量是相對的：事物沒有量小的，我們就不知何謂量大；沒有低矮的，我們就不知何謂高聳；沒有稀罕的，我們就不知何謂頻繁；如此類推。若不知事物間的關係，就無從衡量之。事物有一極，必有其對極。事物存在固有一個框架，只是跟框架裡的其他事物對照，才引起我們注意。「在上」者勢必要參照「在下」的事物才「在上」，反之亦然。在地勢較低的地景裡，地表空間相對容易劃分出阡陌，反之在群山環抱的環境，空間關係得比較嚴實。山嶺地景中，不同區塊本因相互呼應才連結在一塊兒，觀審中的形象渾然是由生機互賴的各部分組成，仍是一個整體。有位在低處的事物，才有位在高處的事物；所有山谷、植被、人類聚落等位在低處的事物都讓位給萬年雪，這時我們才不折不扣的經驗到阿爾卑斯山脈的至高、山嶺地景感受到渾然一體，根源顯然就在這裡了。我們從至偉。細想不禁讓人讚嘆。這裡提到的其他地景，尤其植被，生來就指向地下，讓人覺

察其扎根地底，讓我們感受到萬物棲身之處的深度。至於萬年雪的地景中，萬物已臻「完滿」。這片地景沒有關係可言，除卻它自身，沒有對照，沒有對立，無需畫家的目光為之畫龍點睛，只是畫立在彼，顯現它固有的堅忍不拔。跟其他地景相比，阿爾卑斯山脈之所以鮮少入畫，這或許是一個比較隱而不顯的原因。不消說，也只有在睜睜一片的萬年雪地景裡，事物才跟「下方」斷了聯繫；只有在這裡，再也望不見谷底，才產生一種跟「上方」的純粹關係，也就是說，這裡是絕對的「高」，不再是相對於其他事物的「高」，無需計較海拔多少公尺高。這片玄偉的阿爾卑斯山脈地景裡，「美」是最突出的。位居低處的谷地，被翁鬱森林環抱，草原和屋舍點綴其間，一派祥和。積雪的山峰豈只冠冕其上，恰恰就在谷地一切渺不可聞的高處，人才發掘了某種基礎的、形而上的新意：不具任何相對深度的，絕對的高。相互關係的一側少了另一側，本來是不當存在的才對，此際卻冷冷生輝。這就是阿爾卑斯山脈的弔詭：本來「高」仰賴「上」和「下」的相對關係，而且會被深度約制，但阿爾卑斯山脈之高不受約制。非但不受深度約制，更是在一切深度都消失的時候，阿爾卑斯山脈之高才圖窮匕見。身處萬年雪地景中的崇高時刻，尤其領略到這片地景正是生命的對立面，我們感受到的釋然，就來自這個弔詭。生

命是諸多對立的命題不間斷的相互關聯，一件事總被對立於它的另一件事所規定，運動如大江奔流，在滔滔流變中，一則存有只能做為被規定的存有。然而，望見阿爾卑斯山脈所生的印象，讓我們感知到生命的一則象徵，至激至昂，釋放了它自身，不再服膺生命的形式，反之，它超越了生命，雄踞其上。

譯自 Georg Simmel (2020). *Essays on Art and Aesthetics*. The University of Chicago Press.

本篇初出於 Georg Simmel (1911). *Philosophische Kultur*.

地景的哲學
The Philosophy of Landscape

格奧爾格‧齊美爾 Georg Simmel

李屹◎譯

走在開闊的大自然，或多或少會留意到樹叢、溝渠，草地和玉米田，山丘和房舍，光線和雲朵的千變萬化。此情此景，多不勝數，然而我們為某樣特定事物留神，或是一眼瞥見種種不同的東西，都談不上是有意識的察覺一片「地景」。要察覺一片地景，注意力可不能被視野內單單一件事物擄走，反之，我們的意識要從組成地景的要素得出全貌、得出整體，不能被要素的特異之處牽走。此外，倘若這些要素的組合太生硬，那也談不上地景。假使我的觀察沒錯，一般人恐怕鮮少察覺以下事實：即使形形色色的事物並陳在一片土地上，相依相傍的鋪開，而且觀者跟這片地景之間沒有隔膜，一望即見——至此還並不足以形成地景。從中產生地景的心智過程殊值分析，本文將從它的前提

條件和形式談起。

首先，地表某一點上，看得見的事物，都是「自然」的一部分，甚或包含人造物——話是這麼說，像城市街道、兩旁的百貨公司和車水馬龍這些無法融入地景的事物，只好排除在外。饒是如此，仍不足以讓這一點變成地景。所謂自然，指的是事物無止盡的相互關聯，形式連綿不斷的創造與消滅，事件在時空連續體中不斷流變，卻仍是一個整體。我們指稱實在的一部分為自然，意思不外兩種。一是指某種固有的性質；基於這種性質，自然跟技藝、跟人造物，也跟智識或歷史事物有所分別。或者，自然也可以指某種依託和象徵，所託者是存有的整體，而在自然之中，聽得見存有的流變。「自然的片段」這一說法誠然自相矛盾，因為自然不是由片段組成，而是全部渾然一體（die Einheit eines Ganzen）。只在沒有分際的一體中，全部才能是「自然」，猶如波濤中的碎浪。

說回地景，地景是透過劃界而建立的。劃界是指「納進短暫或長久的視野裡」。單就物質面的基礎而言，或說將地景化整為零、分別看待，那麼每一片段姑且都可以視為自然。然而當作一片「地景」來領會的時候，地景就自成一格，可能是光學上的地景、要是從一體中分出任何事物，它從那一刻起就不再是純粹的自然。

觀審上的地景，或是能引發某種情懷的地景，總之，勢必要從自然不可分的一體中抽離。自然的每一片段都在遞嬗間全面展現了世上各種力量，那麼將一片土地和土地上的事物設想成一片地景，不啻是將自然的一則片斷設想成一個統一體，於是跟自然的概念分道揚鑣。

在我看來，人們將一個範圍的現象錄入「地景」的範疇時，就發生了上段所述的分道揚鑣。有明確邊界的感知內容經過人的直觀，成為圓滿的統一體，儘管這個統一體無止盡的延展，持續流變。人們多方暗示神的全一，如同自然的一體，其中有包圍地景的那種邊界──不如說，邊界持續的重塑、不斷的消解。神的全一或自然的一體是無止盡的相互關聯，地景則是從中撕出的一片，它自身就已完足，只是懂懂於它所由來的關聯。同理，人類的創作物也是客觀自足的建構物，但它跟其創作者的全副心智和完整的生命力環環相扣，其間的關聯撐起了作品，充盈其中，儘管其中的關聯不容易說得清楚，但人是可以感知到的。大塊自有文章，但其中並沒有個體性。是人類的凝視分離了事物，將分開的各部分塑造成個殊的統一體，從自然轉化出個別的「地景」。

人們常說，某種「自然與我深切相關的感覺」直到現代才浮上檯面，源自抒情主

義、浪漫主義等。我認為這觀點搔不到癢處。在我看來，比較原始時代的宗教才顯現對「自然」的更深沉的感受。只是人們到了晚近，才有辦法感知「地─景」這樣特殊的格式，是十分晚近的事情，畢竟人勢必要先掙脫跟大自然合而為一的感受，才能創作地景。中世紀之後的世界，大勢是人類存在內在和外在的形式個別化，原始的羈絆瓦解成分化而自足的單元；我們漸漸能從自然界辨認出地景，也是同樣的大勢所趨。古代和中世紀的人對地景渾然不察，此事不足為怪，畢竟〔個體的〕內心尚未〔跟原始的羈絆〕斷然分離，地景這個對象也就還不具備確切的輪廓。直到地景畫蔚為顯學，我們才終於能確認〔人們已經能辨認出地景〕，而地景畫也是趁這樣的大勢才興盛起來的。

整體的一個部分要從整體中苗生出來，從整體申明它固有的權利，亦即部分本身要成為一個自足的整體，這恐怕是精神的根本悲劇。在文化積漸的過程裡，上述條件領銜主演，在現代長足發展。個體、團體，還有各種社會形式交織，它們相互關聯的重重關係之下，處處會遇到一種三元對立，那就是部分企求成為整體，偏偏它在較大的整體裡的一席之地，取決於它身為部分所扮演的角色。較大的整體要求我們把社會分工裡的單一片面扮演好，所以於自身之外或之內，我們都知所依歸。我們和我們的行動總括起

來，只是構成整體的部分。可是，我們終歸想要全方位發展、想要獨立自決，而且如此塑造我們自己。

就因為這樣，社會、技術實務、智識，乃至於道德生活裡，湧現了數不盡的鬥爭和分歧。然而，同樣一種形式關聯到自然的時候，乃造就地景的豐富，令人感到寬慰。地景是一種個別的、封閉的、自我完足的事物，既不失為大自然的一部分，也不失其自身的統一。但我們也不能否認：自然本是一體，是生命，在我們的感知和情緒中搏動的生命，從自然的一體中剜除了生命自身。經過這樣的過程，地景才能成形。地景這個特定的對象，從前述過程創造出來，繼而移置於一個嶄新的層次上，再次由其內向生命總體敞開，復又將無止盡的事物吸納到它完好如初的邊界內。

我們有必要追問：是什麼樣的法則，規定〔地景〕的選擇和組成方式？一瞥所見，或是短暫的視域所及，不論我們能攝入多少，充其量只是逼近地景的素材，而不是地景。就好比一本本書羅列下去也不會成為「叢書」，除非某一個統攝概念能兜攏群書，一本不能增、一本不能減，賦予它們一個形式，這些書才能成為「叢書」。話說回來，我沒辦法以同樣簡單的比喻，說明產生地景的人未曾意識到的「配方」，而配方本身恐怕也不

會那麼簡單。祖露的自然提供我們地景的素材，但素材千變萬化，從一處到另一處總有

變動，結果，將地景的元素組織成感知統一體的觀點和形式，也會變化多端。此處的疑

難其實繞著下述主題打轉，若能加以釐清，正適合帶領我們趨近前述想法：繪畫中有一

類地景畫，從起筆到收筆，從對自然界互有區別的事物的惘惘印象，逐步提煉，逐步建

構出地景。從混沌之流、睜眼張耳所見的莽莽無止盡的大千世界，藝術家先釐清一個部

分，設想那個部分是渾然一體的現象，並如此賦予它形式。於是這個部分切斷它跟周邊

世界連結的千頭萬緒，將這些頭緒重新繫回它自己的中心，於是從它自身得著了意義。

一片草場，一座房舍，一條小溪，路過的雲⋯⋯當我們從中領會「地景」，不啻繼踵了藝術

家的程序，只不過沒那麼精熟、沒那麼徹底，對於地景的邊界還沒能時時篤定。

　　上述程序所揭顯的，是對所有投入心智活動的生活、所有付諸生產的生活，最深刻

的規定。人們按照事務的步調和自己的意思過日子，然而當得起「文化」一詞的事情，

都是徹底不假外求，脫離日常生活的糾纏，成為一系列自有律則的項目，那才叫「文

化」。科學、藝術，還有宗教，都能佐證我的看法。從事科學、投入藝術，或是皈依宗

教，都要按照它們自有的觀念和規範才能融會貫通，不與生命的無常混濁一氣。儘管如

此，確實是有其他理解文化的途徑，或說確實有條路通向對文化的別種理解。我們的經驗生活沒有一以貫之的原理，卻有源源不絕的元素，組成諸般形式，爭著要從生活脫穎而出、有所發展，圍繞生活的主導意念，結成穩定的結構。倒不是說這些心智創造的事物已各居其位，而受林林總總的欲望和目標推動的生命僅占有並接納了這些心智造物的片段——我這邊談的不是上述恆久進行的過程。恰恰相反。

生命不斷流動，流動中生成了堪稱虔敬的情操和行為模式，但它們在人的經驗裡跟宗教的概念不相干，誠然也不屬於哪個宗教。對自然的愛與印象、精神層次的提升，以及對大大小小人類社群的奉獻，常常都染上宗教的色彩，但還不至於就被人視為完備的「宗教」。不過，在上述具有宗教性質的經驗裡，浮現了上述具有宗教性質的要素，而要素也共同規定著經驗到這一要素的模式。宗教就是這樣發展出來的。這項要素超越其基底，自我創造並濃縮為精練的形式，再化為表現，也就是神祇。至此，情操和行為模式已跟先前的形式脫勾，本來的內容真偽、意蘊為何，已經無關緊要。太多情操和命中注定的事件進入經驗時，是虔敬定調了我們經驗的方式。所以，不是宗教燦然大備後人們才明白何謂虔敬，恰好相反，是虔敬定調了我們經驗的方式。虔敬從它自身創造了有血有肉的意義，

而不是捏塑生命裡現成的事物，再揉回生命當中。

科學也是同樣的道理。科學的方法和規範看似高不可攀、冠冕堂皇，說穿了不過是日常生活的認知形式，惟其贏得了獨立和絕對的地位。反觀尋常的認知方式只是實務取向的輔助手段，偶然跟生活的經驗總體交纏在一塊兒。要從事科學，認知就自成目的，由智識管轄，受它自身的法則支配。儘管認知的重心和意義經過天翻地覆的轉移，這無非是知識經過精練和整飭的版本，但知識本來就分布在生活和日常世界當中。

有一種好為人師的平庸想法，試圖把生活的柴米油鹽醬醋茶，跟觀念的價值領域黏合起來。它把宗教貶為恐懼、希望與無知的感受，它認為知識是從經驗層次的或然事件得來，只為感官知覺服務。但我們要知道：足以左右生活的能量打從一開始就屬於觀念。惟其不再跟異於它自身的東西攪和，開始為自有的領域建立律則，創造自有的內容，價值領域才圍繞這觀念的純粹壯大起來。

這也是藝術的本質公式。至於模仿的趨力、遊戲的趨力，抑或其他外生的心理學來源，容或摻雜在藝術的真正泉源裡，也多少影響了成果，但要從那些地方導出藝術，簡直緣木求魚。貨真價實的藝術只能來自屬於藝術的動力。同理，藝術的開端不是已完成

的藝術作品，而是從生活中茁生出來的，畢竟賦予〔藝術〕形式的力量已蘊含於日常生活，藝術家也沒辦法從別處找到這股力量。賦予〔藝術〕形式的力量益發純粹，不假外求，自己規定自己的對象，其成果，我們稱之為藝術。不消說，日常開口閉口、舉手投足，確實不涉「藝術」概念；人的感知根據意義和融貫，塑造它的對象，確實不涉「藝術」概念。但隨著這些〔日常活動〕逐漸自成風格，事後看來也有必須稱之為合乎藝術者。倘若它們憑其自身就形成一個服膺自身律則的物件，跟生活裡諸般期望的網羅脫勾，僅此一家，別無分號，那「藝術品」就形成了。

繞了一大段路，我對地景的詮釋總算能恰當的奠基於形塑世界觀的終極理由上。每當我們從互不相屬的自然對象的匯集中，看出一片地景，那就是一件宛若新生的藝術作品。我們經常從外行人口中聽到，地景帶給他們的印象，讓他們巴不得自己就是畫家，就能把這片景緻留在畫布上。其他形形色色的印象多少會讓人浮現要記下來的念頭，但這不只是想留念而已。注視中實現的地景固然不是出自大師手筆，但至少〔觀者〕願望這樣的事物、心裡預期著地景，地景遂與之共振。藉由地景，人的藝術潛倪，仍藉著想留念而已，情況毋寧是：這種活躍於我們內在的藝術形式，即便只是初露端

能得以實現到一定程度，程度比人注視——例如——人類個體時更高。理由不一而足。

首先，我們帶著一定程度的客觀態度接近地景，這對藝術過程大有裨益。接近人則是另一回事——要付出更多心力和時間，才能達到相當的客觀態度。同情，反感，抑或打了交道、互有牽扯，種種主觀感受令人分心。這些都是客觀態度的局限，我的生活會橫生波瀾，但最難擺脫的莫過於自己提防不到的壞預感，生怕此人與我一攪和，我的生活會橫生波瀾，但最難擺脫的莫過於自己提防不到的壞預感，生怕此人與我一攪和。在我看來，這種感受既參不透又理不清，卻很大程度規定著我們對其他個體的感知，就連萍水相逢的個體也難逃這種壞預感。

跟地景相比，人類影像不容易讓人保持一段沉著的距離。我還要再補充一項成因，藉這項成因，把前者的難處，跟透過藝術的方式形塑地景作一番比較。在對地景的感知中，我們用這種或那種方式兜攏地景的各部分，用這種或那種方式將焦點從一處換到另一處，地景的中心與邊陲也隨時可以調動。反之，在人類影像的情況，體相（figuration）本身規定〔焦點所在〕。體相在它本身之內找到中心，圍繞中心完成綜合，於是它為自己劃出一絲不苟的界線，單憑與生俱來的格局，體相多少算得上是藝術作品了。一張人像照片和一張肖像畫，在訓練不足的眼睛看來容易混淆；同樣的情況較少發生在一張地

景照片和一張地景畫的情況，原因可能就在這裡。重構人類外貌這一步倒是無關緊要，它直接出自外表固有的東西，反之地景畫之前還存在一個中介階段：當自然事物被人塑造成一片尋常意義的「地景」，藝術的範疇就已經起作用了。可見在通往藝術作品的路上，地景權充一種原形式。從藝術作品的制高點，終於能把握到起初的這項成果當中運作的規範。畢竟藝術作品就是規範的成果，它經過千錘百鍊，如今服膺自己的規律。

按美學的現狀，說明上述大方向後再難往下談，難處不在於說明規則，而在規則本身。地景畫選擇題材、透視、打光，乃至於營造空間幻覺的手法，一路發展，自有規則，但這些規則僅涉及我們見到一樣事物、形成第一且獨特的印象，進而形成地景畫的階段；這一階段仍在對一片地景的概括感知之上，但前述規則理所當然的對導向概括感知﹝的過程﹞作了某些假定，並納入其中。雖然概括感知地景﹝的過程﹞跟藝術創作殊途同歸，但前述規則只闡明了界定狹義藝術﹝的條件﹞，是沒辦法談清楚概括感知的。

形塑地景的因素中，有一項鐵定把我們的提問推進得更深遠了。如前所述，散布在地表的諸般自然現象，被人領會成獨具一格的統一體，這時地景就誕生了。儘管是同一片視野，地景這種統一體迥異於按因果關係想事情的學者舉目所見，迥異於崇敬自然的

宗教情操，迥異於為收穫而深耕易耨的農人、運籌帷幄的參謀抬眼所望。載運這個統一體的多半就是地景的——容我如此稱呼——「情懷」。我們說一個人的情懷，會長久或暫時將人的心智的個別成分悉數染色，是從整體觀之，它無從切分，通常不是個別習癖的屬性，卻是個別習癖融貫後的共性。同理，地景的情懷彌散在分開的成分裡，往往沒辦法歸諸於地景裡的任一事物，而是每樣構成地景的事物都有份，難以釐清，只知道有一股情懷升起，固然不是外在於地景的成分，卻也不是由其成分組成。

情懷是心理狀態，僅僅存在於觀者情緒反射，外在的東西根本不具意識，怎麼會有情懷？所以「情懷寓於地景」這樣的說法，多大程度上能說得通，隨著提問越深，難處益發彰顯。然而我們關切的，其實是跟提問交錯的議題：地景是感知上的單元，而情懷是將組成要素悉數整合的關鍵向度——說不定是唯一要緊的向度。姑且假定地景被人看見之前，僅僅是聚合在一塊兒的迥異片段，被人看見的那個當下才獲得某種「情懷」，被視為一種統一的現象，這又要怎麼說？

上述難處並非庸人自擾。生命經驗本身未經分割，是思考分解了它。一經分解，相似的難處就如同恆河沙數逼來，無可迴避。接下來，思考試圖從這些構成部分的相互關

係和組合模式理解之──或許恰恰就是這項洞見能推我們一把。有沒有可能，地景的情懷和地景在感知上的統一其實一體兩面，只是從兩種不同的角度觀察？兩種角度，卻是同一種手段，我們可以用兩重的方式表達，即觀者從緊緊相鄰的片段，藉由情懷帶出地景，這片特別的地景。

這樣的思路倒也不是無從類推。剛愛上一個人，心裡有了此人的某種固定形象，率繫著我們的感受。儘管剛認識的時候，我們不偏不倚的看待此人，現實中的她/他還是跟我們所愛的那個人多有出入；我們為她/他量身打造的形象只會伴隨我們的愛意出現。用情越深，越難分辨是形象的變化助長愛情，抑或是情人眼裡出西施。同樣的情況，當我們在心裡重建一首抒情詩帶給我們的感受，倘若讀詩的時候那份感受沒有油然升起，那麼詩裡的字字句句就只是字面上的溝通，成不了一首詩。反過來說，假使我們沒有把字句當成詩句讀，那字句也不會激起我們的感受。

是我們對事物的統一感受先來，還是伴隨事物升起的感受後到──走筆至此，我大抵不必多說明這個問法哪裡不得要領。兩者之間誠然沒有因果關係，甚至我會說兩者都既是因、也是果。所以，帶出地景的統合的一步，以及一片地景投予我們、我們藉以領

會地景的情懷，都是後續同一件心智動作的結果。

於是，線索浮現了。前文提過但無從參透的問題：情懷是人類獨有的意識的動作，地景是不具心智的自然事物的匯集，把情懷視為地景固有的性質，這要怎麼說才說得通？如果地景當真只是樹木和山丘、溝渠和石頭混成一氣，那當然說不通。然而地景本身原已是精神層面的形構，非但摸不著，也無從像進入外在實體那樣進入地景。地景的存在跟我們的創造力息息相關，只能由心智的統攝力帶入實在，沒辦法由機械複製來表現。既然地景落在我們賦予形式的作為的範圍內，情懷之為地景，就在這個範圍內取得完整的客觀性。原因在於情懷是那些作為的特定表現或動力，所以在地景內、同時藉由地景，情懷獲得完整的客觀性。

抒情詩蘊含的感受，如同節奏和韻腳，是無從置疑的實在，不是誰說了算，也無關乎主觀的喜憎。難道不是這樣嗎？縱然人沒辦法從組成詩行的個別字句找到前述感受的確鑿痕跡，而產生詩的語言創造的自然過程，同樣不會有所覺察。然而正因為詩，這特定的客觀創造，已是人類精神的產物，所以那份感受也是事實面真實的感受。詩跟感受所屬的實在沒辦法分開看待，如同空氣的振動抵達耳朵後，也沒辦法跟聲響分開看待。

對我們來說，空氣的振動經由聲響成為一種實在。

話說回來，我們不應該把本文討論的情懷當成抽象概念。我們討論情懷，不是要用它統攝千變萬化的各種情懷的通同之處。我們說一片地景令人歡快或蕭然起敬，雄偉壯麗或單調乏味，扣人心弦或致鬱，於是最貼切這片地景的情懷就跟下面這個層次攪和在一起——原初的鮮活只剩下浮泛的漣漪，但就心智而言，這一層次本來也只是次要。反之，本文所謂地景的情懷只屬於這片特定的地景，跟其他片地景都不相干。確實，情懷和地景是有可能歸併到一個概括的概念下，例如憂鬱，而這種概念上典型的情懷或可歸於一片已塑成的地景，但哪怕是一條線的變動，油然而生的情懷也可能會隨之改變。這種油然而生的情懷內在於一片地景，跟地景獲得統一形式〔的過程〕自始密不可分。

我要再指出一種司空見慣的錯誤，以免阻礙我們理解藝術、乃至於整體感知的鮮活：只從概括的、抒情文學上跟感受有關的概念，探求一片地景的情懷。經過抽象的事物描述感知的鮮活力有未逮，同樣難以曲盡一片地景在觀者心裡升起的獨特情懷。也許情懷無非是某片地景在觀者心裡喚起的感受，就算是這樣，這份感受按其實際受限的方方面面而言，仍舊只跟這片地景綁定，沒辦法轉移給別片地景。也只有抹除了情懷中油

然而、當下實現的性質後，我才能將情懷化約成憂鬱、歡快、肅然、扣人心弦等概括的概念。

情懷指向概括的向度，意思是情懷不只屬於確切這片地景中某個孤立的元素。然而，情懷所指出的，也不是許多不同地景共通的性質。正因如此，我們才有可能說情懷和地景的實現過程（亦即地景中個別的部分獲得形式，成為一個統一體）是同樣一個行為。打個比方：心智有多重的能量，有些跟感知相關，有些跟感受相關，各有各的調性，卻和諧一致的道出同一個字。地景當前，大自然的統一窮其所能、引人迷醉，這樣的情況正能凸顯：將「我」撕裂成「感知的我」和「感受的我」是大錯特錯。不論置身大自然還是面對藝術中的地景，我們都是以完整的存有跟地景發生關係；產生地景的行為既有感知也有感受，只是經過後續反思才分拆成互異的構成要素。以純粹的形式、生猛的活力沉思感知和感受，完整吸納給予我們的素材，繼而像是全出於己般，創造出嶄新〔的藝術作品〕：執行這項賦予形式的行動的，正是藝術家。我們不是藝術家，比較拘泥素材，往往只留意局部，所幸藝術家真正看見並創造了「地景」。

譯自 Georg Simmel (2020). *Essays on Art and Aesthetics. The University of Chicago Press.*

本篇初出於 *Die Güldenkammer*, vol.3, issue 2, 1913.

山中之旅
The Alpine Journey

格奧爾格‧齊美爾 Georg Simmel

李屹◎譯

瑞士運輸系統一段修了幾十年的路線，最近竣工，打個經濟學的比方：有了鐵路的觀光，就像是「批發」自然，任君賞玩。鐵路鋪設越來越快，以前長途跋涉才走得到的地方，現在搭火車就能抵達；就連陡到沒辦法鋪路的阿爾卑斯山脈的米倫（Muerren）或瓦格（Wanger），鐵路都能鋪上去。鋪上艾格峰的鐵路似乎完工了，完攀這座困難山峰的山友，如今靠鐵軌，不出一天就能把他們一個不漏的全送上艾格峰。浮士德但願「自然啊，我孤身一人，站在你面前。」偏偏這願望越來越難實現，於是也越來越少有人宣之於口。人不論外在或內在都要能自立，阿爾卑斯之旅才會有快意可言，這趟旅程也因此而具教育價值。而今鐵路暢通，旅途輕鬆，引來大眾湧入，匯集一處，乍看繽紛，整體

觀之卻是千人一面，透露出平庸的情懷。如同社會上形形色色的平庸：心志高遠、秉賦

精妙的人被拉低了，不過資質低下的人卻沒有同等程度的提升。

話雖如此，阿爾卑斯山向三教九流批發式開放，好處還是大過人人各憑己力。本來

欠缺力氣和工具不能成行的人比比皆是，他們總算能享受自然了。舊時阿爾卑斯山之旅

固然美好，少了艱難的路線、簡陋的口糧和硬邦邦的床倒也不至於掃興。何況願意就簡

的人仍舊能在阿爾卑斯山脈離群獨處，遠離塵囂。不過，阿爾卑斯山之旅變得平易近

人，確實讓我們想質問：我們的文化從中得到何種益處？阿爾卑斯山之旅已經被上層階

層視為心智生活不可或缺的要素，也因此成了國民心理學的題目。

人們說，見到阿爾卑斯是教養的一部分，這話沒講的是教養的孿生姊妹：「富有」。

資本主義的力量披及概念，將它的私有財產跟「教養」這麼雅緻的概念媾合，甚至讓深

刻又崇尚精神面的人相信，一旦造訪阿爾卑斯山，群山會將其內在與精神都陶冶得更深

刻。登山除了活動筋骨和短暫的快活，就是某種道德要素和精神上的滿足，乍看之下好

像跟自我的享樂不相干。這些人，自認精神和教養高人一等，不近聲色犬馬，但在我看

來，他們只是搬弄便宜的自欺說詞，而他們的文化雖然鄙夷凡事只顧自己的處世之道，

卻也靠自欺維持住主體性，其實只是自命清高，無所不用其極的尋求客觀的理據粉飾其享樂。我認為阿爾卑斯山之旅對教養的助益微乎其微，但它雄渾霸道又美得璀璨奪目，一經細想，我們就湧起滿腔的慷慨，未曾表露的內在感受都被喚起了，彷彿高峰能揭露靈魂的深度似的。受這股興奮和狂喜拉抬，情緒激切，非比尋常，怪的是，消退的速度也快得出奇，差異更明顯。阿爾卑斯山之旅期間短暫的力量和深度的落差，加上它持續塑造心智的情懷的價值，倒是讓我想把阿爾卑斯山跟音樂作一番比較。在我看來，人們也誇大了音樂對教養的價值。音樂同樣把我們帶到身心感受的夢幻之境，固然多采多姿，卻受縛於音樂的幻境，我們能從那裡帶出來妝點內在空間的只有一星半點。音樂帶給我們的激昂和跌宕，儘管我們再怎麼說自己為之顛倒，都隨著音符消逝而消逝，心智又回到本來的狀態，一點都沒變。音樂的效應就跟音樂的才能一樣，屬於別的教養領域。音樂的輝煌之處就跟阿爾卑斯山一樣實至名歸，不過兩者在教養上的價值，乃至於教養的深意、對心智整體狀態持久的影響，我相信一般意見需要被糾正。

一般意見需要被糾正的錯誤，在下述這一點上表現得最明白：從事阿爾卑斯登山運

動的人混淆了主觀的、自我的快意跟教養和感官上的價值。在阿爾卑斯登山社團的圈子裡有這樣的成見：克服危及生命的障礙在道德上值得讚揚，這是心智勝過物質阻撓，是道德力量開花結果，囊括勇氣、意志力，竭盡所能完成理想目標。這些力氣確實都付出了，然而人們忘記，付出的這些力氣僅僅是手段，為了達成徹底非關道德，哎，還經常是不合道德的目標。付出這些力氣，是為了生命力緊繃至極後流瀉的短暫愉悅，為了遊戲於險象環生之間。

身在現代的存有越是窮忙、猶疑、自相矛盾，我們就越激情的嚮往超越人間善惡的高度。所謂高山仰止，或者我們已經遺忘如何仰望。自然中可見的事物裡，萬年雪地景的顏色和形式，把「高」表現得淋漓盡致，我不知道還有什麼事物具備如此深植大地、同時超絕塵俗的性格。誰一度沉浸其中，勢必嚮往跟「我」截然不同的的釋然，跟「我」的騷動不安、德國北部的平地截然不同，在那裡意志的折磨平息了。就此而言，山優於海。浮沫褪去，只是為了下一波潮起，它的運動是毫無目的的惡性循環——這幅寫照對人的內在而言太忠實，以至於讓人難堪。當然，許多人就恰恰受此吸引，因為與「我」互補的對極固然能解放我們，以一定的風格反映我們的命運和煎熬，不帶絲毫偶然的因

素，呈現為純粹的影像和象徵，同樣也讓我們釋懷——彷彿某種隱密的順勢療法，對我們來說是和解，揭過一切，是有療癒效果的。話雖如此，這只能說是安慰、遺忘、作作白日夢，只是順勢接受的浸淫。然而萬年冰封的荒野的孤寂，讓我們湧生一股想要有所行動的感受，儘管如前所述，只是耳目一新所致的短暫幻象，那股喜悅與「會當凌絕頂」之高，恐怕沒辦法從其他外在情境得到。

然而這股快意仍舊是徹底的利己，所以只為享樂而讓冒生命危險不合乎道德，更別說用五十、一百法郎雇用嚮導，萬一遇險，連別人的命一起拖下水，則是更不合乎道德。把阿爾卑斯山的山友比作賭徒，她／他可要忿忿不平，不過兩者都為純粹主觀的刺激和滿足，賭上存有。賭徒常常不為財利，只為冒風險的興奮，為冷靜與激情、為自己的本領和深不可測的命運攪人心神的混合。從道德的觀點看，只能為最高的客觀價值下阿爾卑斯山友的賭注，不該是為自私和立即的快樂。凡自願冒生命危險的事情，都是從封建時代傳下來的，那時社會或宗教的義務屢屢只能以生命為代價才能兌現——只有這種浪漫的話術，才能為他們的目標披上道德尊嚴，彷彿它猶未過時，還薄有微光。

本篇初出於 Georg Simmel (1895). 'Alpenreisen', *Die Zeit*, 7, 13 July 1895.

譯自 Georg Simmel (1998). *Simmel on Culture: Selected Writings*. SAGE Publications Ltd.

何謂冒險
The Adventure

格奧爾格・齊美爾 Georg Simmel

李屹◎譯

我們的行動和經驗，每一段、每一節，都有兩重意義。直接的經驗有其廣，有其深，有其歡樂，有其痛苦，每一節段圍繞著它自己的中心。同時，每一節段又是生命歷程的一個節段，不只是一個封閉的項目，而是有機體的部件。生命中發生的每件事，都是這兩個面向的排列組合。有些事件固有的意義，窮究起來根本南轅北轍，可是對我們的整個存有而言，可能很相似。有些事件撼動整個生命，有些如船過水無痕，兩類事件卻可能很相似。有些事件撼動整個生命，有些如船過水無痕，兩類事件卻可言，輕重無分軒輊，彷彿先來後到可以互換。

我們指不出實質差別的兩段經驗，一段稱得上「冒險」另一段則否，這是因為兩者跟生命整體的關係有差別。確切來說，就連形式最籠統的冒險，也落在生命的川流之

外，畢竟「生命整體」是指下述事實：不論組成生命的個別部件彼此扞格不入、水火不容到什麼樣的地步，仍有一段首尾一貫的過程串綴其間。然而我們所謂冒險，正對比於環環相扣的生命鏈結，就算我們覺得生命中的逆流、轉捩點、糾結終歸理得出一條延續的線索，冒險偏偏是跟這種感受對立的事物。當然冒險仍是我們存有的一環，跟冒險前後的環節比鄰而居，可是按它深層的意義來說，冒險發生在尋常生命川流之外──話雖如此，僅僅擦過生命外殼的意外或陌生事物，絕非冒險。著落在生命的脈絡之外，但假如它的發生有軌跡可循，那麼運動的方向又會回到生命的脈絡之內，儘管事後才會明朗。冒險是我們存有之內的異物，還沒跟生命的中心有所連結。就形式而言，外部是內部的一面，只是這個道理不繞一段漫長又陌生的路是無從得知的。

倘若冒險讓我們記住了，便在心智生命裡占一席之地，這份記憶的質地猶如夢境。夢同樣處在整體生命賦有意義的脈絡之外，所以很快就被我們忘掉了，毫無可怪之處。生命歷程首尾一貫，而我們說一段記憶「如夢」，不外是說這段記憶跟尋常經驗比起來，串在生命歷程上的線頭比較少。何妨這麼想：明明是經歷過的事情卻沒辦法吸納到生命歷程裡，我們才想像出夢境來讓冒險發生。越是「冒險犯難」的冒險，越充分的

實現了這場冒險的構想，留在記憶裡的就越「如夢似幻」。冒險往往離自我的中心太遙遠，太偏離生活的常軌，我們往往把它想成別人經驗的事情。假使我們能安插一個主體給這段冒險，不是自我，而是別人，卻還若合符節，那就表示這段冒險實在太偏離生活的常軌，讓我們覺得太陌生了。

跟其他的經驗形式相比，我們給冒險定下更鮮明的開端和結尾。其他經驗形式彼此犬牙交錯、互相銜接，冒險不受那些牽連，它本身即有意義，我們也如其所是的賦予它意義。尋常經驗是，一段開始，我們就說另一段結束，尋常經驗互相界定彼此的界限，這才會成為統攝生命脈絡的結構，或是我們表達生命來龍去脈的梗概。可是冒險，按它固有的意思來說，並不依憑「之前」和「之後」，它的邊界與此無關。恰恰是當冒險大致撇開了生命的連續狀態，才談得上冒險，甚且，倘若我們自始知道要從事一件事陌生、遙不可及、跳脫日常的事情，那就連撇開都毫無必要了。冒險跟構成整體生命，一件接著一件的節段不同，它不像那些節段會相互滲透。冒險猶如生命中的一座島嶼，按它本身的賦成形式的力量規定自己的開端和結尾，不像一片大陸的各部分，還要根據毗鄰的地域才能定界限。冒險的界限清楚明確，這項因素使冒險從人類命運的常軌中脫穎而出。

又所謂清楚明確的界限並非以機械的、而是以有機的方式劃出，正如有機體不是僅僅配合從四面八方局限它的障礙來調整它在空間中的形體，而是由內而外，被一股塑造生命的推動力所規定，冒險不是因為別件事開始而完結，反之，它的時間形式，追根究柢來說，它的「生—滅」，正是它內在意義的確切表現。

以上大致就是冒險者跟藝術家之間深厚親緣的基礎，藝術家要是嚮往冒險，那份嚮往說不定也是由此而生。說到底，藝術作品就是從人感知到的經驗連綿不絕的序列中裁出一片，剝除這片經驗跟生命脈絡內外的關聯，賦予它自我完足的形式，彷彿藝術作品有一個內核，界定並收攏了它的形式。藝術作品和冒險共同的形式，就是它既是存有的一部分，跟存有原封不動的狀態相互交織，卻也被人感知為整體，一個融貫的單位。不論藝術作品和冒險特定的主題是什麼，我們都或多或少感受到整體生命融入其中、臻於完滿；之所以如此，誠然是上述形式的屬性所致。我甚至要說，那樣的感受絕非偶然，而是因為藝術作品全然存在於生命之外，自成實在，我們才有那樣的感受；所謂生活，自有一條不間斷的路徑串連它一眾鄰居的每個元素，而且其間的連結還是有辦法理解的，但冒險脫離了生活，我們才覺得整體生活融入其中，臻於完滿。由於藝術作品和冒

險凌駕於生命（即使這個詞的意思，相對於兩者，恐怕是大相徑庭），所以兩者都可以類比生命本身的一體狀態——即使這一體狀態，只在夢的經驗那倉促的總結和紛繁錦簇中展現。

　　正因如此，冒險者也是一則極端的例子，他是活在當下的人，非關歷史的個體。他一方面不受過去規定（這是他跟上了年紀的人大有不同之處，後文再論），另方面他也沒有未來可言。卡薩諾瓦（Casanova）[1] 是個奇葩但性格鮮明的例證，有興趣的讀者可參看他的回憶錄。在他情慾與冒險的生命軌跡裡，時不時就動起正經念頭，要跟當時戀愛的女人結婚，可是從此人的性情和行事風看來，不論內在或外在，還真難以想像他會有結婚的想法。卡薩諾瓦深諳人性，對自己卻一無所知。縱然他鐵定對自己說過，婚姻這種事他連兩個星期都受不了，果真結婚，下場肯定淒慘無比，偏偏他對未來的觀點徹底湮滅在此刻的裂隙中——話雖如此，我的用意是請讀者留意此刻，而不是裂隙——因

1　編按：指義大利冒險家、作家傑可莫・卡薩諾瓦（Giacomo Casanova，一七二五～一七九八），以其一生中的風流和傳奇經歷著稱，下文所說之回憶錄即是他晚年寫下的自傳《我的一生》（Histoire de ma vie）。

為現在的感受全盤支配了他，讓他想進入一段未來的關係，可是這段關係根本無從談起，因為他的性情全隨現在而定。

生命中，有些面向只因命運而跟生命搭上邊，但冒險不然。冒險容或孤立於生命中的其他事件，容或有偶然的成分，卻具備涵納必然性和意義的器量。只憑著兩種條件，一件事才成為冒險：一是它本身有開端和結尾、而且以特定方式收編了某些重大意義；二是雖然冒險本來就充滿意外，它仍須外在於生命川流不息的界域。儘管冒險還是扣連到生命的擁有者的性格和身分，扣連的方式卻可以極其狂狷，超越生命比較狹隘、講求合理的面向。說來神祕，卻又是情理之必然。

走筆至此，冒險者和賭徒的關係就浮上了檯面。賭徒顯然任憑機運的無意義擺布，除非他指望機運為他所用，還相信憑依機運的生活是有可能的，於是身體力行，那麼對他而言，機率就變成意義脈絡的一部分。這種深刻又無所不包的生命的圖式，若有一個碰得著又能剔出來討論、於是不免流於童騃的形式，那就是十個賭徒九個迷信，但根據迷信，機運就有了道理，含有些許必然的意義──就算過不了合理邏輯的判準。在賭徒的迷信中，他憑著預兆和魔法之助，想把機運拉進他凡事都服膺某個目的的體系裡，從

此天機不再不可洩漏，賭徒會從中找出合乎法則的秩序。在這樣的秩序裡，法則再怎麼異想天開都不奇怪。

同理，雖然意外處在生命川流之外，但冒險者讓控制生命川流首尾一貫的意義去包裏意外，於是企及一種主要的生命感受，這種感受貫串冒險裡的種種匪夷所思，從生命純屬意外、由外給予的內容，跟意義緣起的、統括生命的存有核心，兩者的間距之闊，產出冒險者生命之必然，嶄新而深遠。機運和必然，抑或由外給予我們的細瑣微物跟發展於內、一貫的生命意義，兩者有來有往，這是在我們身上發生的永恆過程。

機運和必然。壯闊的形式裡都有兩者的綜合、對立或折衷，我們藉著這些形式形塑生命的實質，冒險正是這樣一種形式。專業冒險家的生命漫無章法，他從漫無章法裡造了生命的章法，受內在的必然性驅使，尋求毫無保留、外在的意外事件，將之納為內在的必然性。不妨這麼說：他凸顯出每場「冒險」不可或缺的形式，哪怕是行事穩當的人眼中的「冒險」。冒險總是指某個「第三者」，理由值得細述。我們所謂的冒險不是突兀的事件，那種事件有其給定的意義，但終歸與我們無緣。冒險也不是指生命一貫的序列，那種序列裡的每個元素彼此彌補，整個序列朝向一個融貫的意義，將每個元素周納

其中。這兩者二一添作五仍不是冒險，冒險毋寧是一段無可比擬的經驗，而且只能作如是解：內在的必然，以一種特定的形式囊括了意外的外部事物。話說回來，偶爾我們還能以更深刻的內在安排，來理解生命與冒險的整體關係。固然冒險看似是以生命內部的分化為前提，但整體生命未嘗不能看成一場冒險。人們不必是冒險者、也不必親歷許多冒險，仍舊可以對生命抱持這種令人激賞的態度，但必須感知到，在生命的總體之上還有更高的統一，何妨說「超生命」，而超生命跟生命的關係，就如同瞬息流轉的生命總體跟我們稱為冒險的特殊經驗之間的關係。

或許我們屬於某種形上秩序，或許，我們的靈魂是某種超越的存有，以至於我們牢牢踩在地上的、有意識的生命只是一個孤立的節段，流過其間，流過它無從命名的脈絡。輪迴之說表達每個個體的生命都具有這種節段的性質，或許就是一種攔阻之舉。誰一度從實實在在的生命感知到靈魂不可言傳、永恆的存在——彷彿有一段距離的隔膜。誰但靈魂仍扣連著生命的諸般實在——誰就會按生命給定而有限的整全，將生命理解為一場冒險。與之對立的，是超越而首尾一致的命運。某些宗教的情懷似乎會帶來這樣的感知。當我們領悟到，塵世功業只是履行永恆命運的前置階段，地上沒有家，有的只是避

難所——這樣的感受顯然是特定的一種變體，「整體生命是一場冒險」這一概括的感受則是它的母題，表現出冒險的癥候在生命裡紛紛湧現的情況。在命運和神祕的象徵體系網羅它之前，冒險還沒有妥貼的意義，佇立在存有的常軌之外，只是一樁零星事件，尚未像藝術作品那樣被開端和結尾兜攏。冒險如同一場夢，匯集各式激情，卻也注定被遺忘，像一場夢；如同賭博，冒險勢必不能全按牌理出牌，不是大撈一筆，就是一敗塗地，就如同賭徒一把「全梭」。

可見，生命的基礎範疇，都在冒險這種特殊的形式裡綜合。不僅上述範疇，還有主動與被動這兩個範疇的綜合。主動是我們掙得的，被動是給予我們的，容我強調，以冒險這一形式綜合主動與被動，將兩範疇對比之處凸顯得淋漓盡致。一方面，我們在冒險中硬將世界拉進我們自身，這一點，對照冒險跟工作會更清楚。我們由工作掙取世界的恩賜，就此而言，工作跟世界是一種有機的關係。人有意識的按照人類的宗旨，開發世界的物力，發揮其最大功效。反之，在冒險中，人跟世界不是有機的關係。冒險的姿態，如同征服者，見到機會就迅速把握，才不管我們好不容易把握住的東西，跟我們、跟世界，抑或跟我們與世界的關係，到底是融洽還是齟齬。另一方面，我們在冒險中讓自己

受世界擺布，比起在其他任何關係裡更不設防、更沒有保留，畢竟其他關係都有更多條橋跟尋常的世俗生活連結，先前已準備好迴避和調適，更能維護我們去危就安。我們的生命有主動、也有被動的性質，兩者在冒險裡交織，使這些元素間的張力繃緊，使得征服跟徹底的聽天由命共存。任憑世界的力量和意外擺布，固然有可能讓我們喜悅，但水能載舟，亦能覆舟。正是生活過程推波助瀾，我們將主動與被動帶到一塊兒，兩者逐漸統一，這肯定是冒險引人入勝之處；甚至可以說，生命中天差地別的元素就在那樣的統一裡最剔透，以冒險這種形式，深深打動我們，其中的生命毫無裂隙，難以言喻，主動與被動彷彿只是這生命的兩個面向。

進而言之，若我說冒險結合生命中確定和不確定的元素，請別以為是老生常談。

「我們知道結果會如何」——不論這份把握是有道理還是錯得離譜，冒險都因為這份確定感而獨具特色。反之，如果我們啟程了卻不確定會不會抵達目的地，如果我們明白自己對結果一無所知，那我們不只心懷忐忑，這份忐忑還引導著我們的作為，這樣的情況從內在或外在而言都是獨特的。一言蔽之，我們平時怎麼對待我們認為按定義來說屬於可計算的事物，冒險者就怎麼對待生命中不可計算的元素。（就此而言，哲學家是心智

的冒險者。他試圖將心智的態度，以及心智面對它本身、世界和上帝的情懷，形塑為概念推導成的知識。此舉毫無希望，但並不因此沒有意義。這是個無解的問題，但他仍舊把它當有解來推敲。）命運中難以名狀的元素一攪和，我們對所作所為的結果便患得患失，這時，我們通常不會盡全力、留好退路，每一步都如履薄冰。

但在冒險時，我們顛倒過來行事：為了稍縱即逝的機運，為了那剩下的一哩路，我們砸身家、斷退路，踏進迷霧，彷彿山窮水盡總會柳暗花明。這就是冒險者典型的宿命論。命運處處晦暗不明，冒險者當然不會比旁人更通透，只是他行事宛如對命運瞭若指掌而已。他老是在緊要關頭化險為夷，簡直像是要讓這條命證明這條命夠硬，自己卻老神在在，勢在必得，明明這種心情，常人只能是面對可計算得明明白白的事件才能有。其實這種心態跟宿命論者的信念如出一轍，只是其主觀的一面。宿命論者的信念是：我們逃離不了自己一無所知的命運，這一點是確定的。無論如何，冒險者相信，單就他自己而已，生命中這項未知且不可知的元素是他確定的，而正因如此，冒險者的舉動對腦子清楚的人來說，時常跟發瘋沒有兩樣，畢竟誰能先假定不可知的事情是已知的，再來搞懂冒險者在想什麼呢？利涅親王曾說卡薩諾瓦：「他什麼都不信，只相信

最難以置信的事情。」這種信念顯然建立在確定和不確定的關係上、而且是悖離常情的關係，就算不是悖離常情，至少也是「冒險」的。跟這種關係遙相呼應的，是冒險者的懷疑論，亦即冒險者「什麼都不信」：極其不可能的事情對他來說稀鬆平常，那麼稀鬆平常就變得極不可能了。冒險者一定程度上仰賴自己的力量，但仰賴最深的是運氣，不，仰賴最深的是力量和運氣未經分化的統一，這麼說比較適當。所謂「未經分化」需要補充：冒險者確定自己的力量，而運氣是他不確定的，他在主觀面將兩者結合成一種確定的感知。

上述種種難以言傳的統一，在經驗和理性分析中分裂成斷然分開的現象。假使直接領略那些統一就是才華，那麼有才華的冒險者正活在世界和個體命運的路徑，怎麼說呢，尚未分化開來的那一點，簡直是憑著神祕的直覺辦到的，人們才說冒險者有「天縱英才」。別人只考慮可計算的事情，但冒險者的一舉一動都以不確定和不可計算因素的特異組合為前提。唯其如此，人們才理解了冒險者過日子所仰仗的「夢遊般的確定性」。這份胸有成竹即使被擺在眼前鐵錚錚的事實所否定，他也無動於衷，可見不確定和不可計算因素的組合，深深根植於生性愛冒險的人的生命境況裡。

把冒險當成一種生活形式，而這種生活形式會催生多少種經驗，固然說不準，但經

過上文說明，讀者應該能明白，有一種經驗最容易出現在這種生活形式中，頻繁到遣詞用字的習慣害我們一見到「冒險」二字，就只想到情慾的冒險了。雖然從量的角度是頻繁，但風流韻事不論有怎麼短暫，都不見得是冒險，須考慮跨進冒險時那獨特的心理性質才能論斷。而在韻事步入冒險的關頭，那些性質的發展方向會逐步明朗。

冒險這種形式，有一項鮮明的性格，亦即它揉和了征服的力量跟強求不來的委身。

而在一場風流韻事裡，這兩種要素無疑也相伴而來，畢竟芳心固然要靠自己的能力贏取，韻事的成敗仍舊取決於運氣是否青睞，偏偏這是我們無法計算也無法掌握的事情。要是明白這些力量分化得截然不同，那某種程度還能加以平衡，但恐怕只有在男人身上才看得到；說不定也是因為這個理由──但你實在沒辦法不同意──風流韻事多半只對男人而言是一場「冒險」，女人通常會歸入其他範疇。愛情小說裡，女人一舉一動按例都採被動姿態，她的被動來自她的性格，而她的性格若非源於自然，就是授自歷史；另一方面，她接受幸福這件事既是委屈，也是一件禮物。

征服與垂愛縱然有再多變奏，這兩極在女人身上湊得比較近，在男人身上離得比較遠，不，事實上是判然分離的，正因如此，當兩者在情慾經驗裡不期而遇，十個男人有

九個會當成一場冒險。男人扮演的角色要獻殷勤、要主動出擊，還常常橫刀奪愛：人們常因為這樣的事實，輕易忽略了命運的元素。所謂的命運，在每段情慾經驗裡都有，也就是人聽憑無法事先決定、也沒辦法強取的事物所左右。上面這段話不僅指另一方委身與否左右著男人，還牽涉更深刻的事情。每一分「回饋的愛」都是無法「贏取」的禮物，愛情包准不是一分耕耘就有一分收穫，付出不見得有補償，這點是肯定的。追根究柢，愛情不屬於平衡帳目的範疇，不如類比成深厚的宗教關係。你瞧，愛情好像我們收到的禮物，對方分毫不取，但縱觀愛情，它的每分幸福裡都還是有命運的寵幸，彷彿有一個廣袤、非個人的載體，承載著個人的元素。也就是說，我們從對方那裡接受幸福還不是事實的全貌──我們竟是從他那裡得到了幸福，這件事就是命運的恩賜，因為此事根本無從計算。抱得美人歸，誰不會志得意滿，但也就在愛情裡，有件事再讓人沒面子也必須接受。那就是，一時間，看似全部功勞都要歸於追求佳人所卯足的全力，這股力量正要為所有征服而來的愛情吹響凱歌，這時命運的寵幸將它的音符加入合奏，至此，冒險的要件悉數到齊，也可以說一場冒險剛落幕。

情慾種種跟比較概括的生活形式，像是冒險，其間的關係有更深的糾葛。冒險是生

活的飛地，是從人生在世的川流裡「扯下」的一段，它的開始和結束跟水流無關，偏偏它又連結著整體生命最晦澀難解的直覺和某些終極的意向，簡直像在阻礙水流，光憑這一點，冒險就跟僅僅由外「發生」在我們身上的意外插曲有所不同。回來談愛情。風流韻事縱使短暫，它的經過卻恰恰是「不上心又正中紅心」的混合，好像房外有道光掠過，一束光線打進房裡，或許會讓我們的生命燦爛一時。無論如何，愛情都滿足了某種需要，或不如說，只是因為那股需要，愛情才成為可能。人們要把那股需要設想成生理、心理，抑或形上的需要都不要緊，重要的是這股需要常存於我們存有的基礎或是核心，不為時間所動。即使光亮可遇不可求，才亮起，便暗去，人一般仍舊嚮往光亮；存有的這股需要，跟稍縱即逝的經驗，其間的關聯亦同此理。

　　從時間的面向來說，情慾事件有兩重時間，反映愛情裡懷有上述雙重關係的可能。情慾展現兩種時間標準：時而洶湧、突然消退的激情；另一方面則是永恆一刻的想法。後者從時間方面，表現兩則靈魂找到彼此不足外人道的歸宿，昇華交融。我們不妨將這種雙重性，跟智識內容的雙重存在作個比較。智識內容只在稍縱即逝的心理過程中、在意識無時無刻都在轉移的焦點中浮現，然而智識內容在邏輯上的意義，如果站得住腳，

那就永遠站得住腳，不管意識在我們想到這些內容的瞬間是什麼樣的情況，有效的觀念總是具備一樣的分量。冒險的現象是這樣的，它說來就來的高潮將它的結尾放回開端的視角裡。然而，冒險跟生命核心的關聯，使它跟一切偶然事件都不能混為一談。就此而言，「致命危險」就藏在冒險的風格裡。冒險這種形式，按其時間象徵來說，注定跟情慾內容相契合。

綜上愛情與冒險間可資類比的性質，冒險不屬於老年的生活風格，也是可想而知。關鍵在於，就冒險特有的性質和魅力來說，它是一種親歷的形式。單憑經驗的內容不成其為冒險。某人曾遭逢致命危險，或是征服女人，還過上一小段快活日子。某人不明就裡打了一場賭，結果大賺或大賠。某人喬裝打扮也好、矯揉造作也罷，犯險打入各種生活領域，返家簡直像從異世界歸來。這些統統不必然是冒險。這些經歷的實質由經驗中的某種張力實現，是這股張力才讓上述經歷成為冒險。一條河流經生命枝微末節的外部事物跟力量泉源之間，將兩者都沖進川流裡，這時上述經歷才成為冒險。當特殊的顏色、摯愛和節奏開始主導生命過程，甚至連生命過程的實質都被轉化，這時，一則事件才從單純的經驗變成冒險。然而冒險時凡事不做半調子，老年並不領情。概括來說，年

輕人才會認定生命的過程重於其實質，何其霸道；反之人到老年，過程放慢、靜滯下來，此時內容最要緊。不論是馬齒徒增還是老當益壯，老年的樣態都逐漸與時間不相干了，用什麼樣的速度、懷著什麼樣的激情經驗老年，似乎沒有差別。老人過日子通常是**全神貫注**，枝枝節節的興趣，既然跟生命的本來面目、生命內在的必然紛紛脫勾，就一一放下了。若非如此，那就是會精神萎縮，繞著瑣碎的細節打轉，上一件跟下一件搭不上邊，僅僅是外部、偶然的事物也叨唸不停。不論是哪種情況，外在命運和內在生命源泉都難以發生關聯，冒險又從何談起？兩種情況下，老人都無從感知冒險的反差特徵。所謂冒險的反差特徵是指，一方面，行動完全是從生命兜攏的脈絡裡撕出來，同時生命的全副力量和激切又注入行動中。

年少時，人側重生命過程，尤其生命過程的節奏，還有魚與熊掌可否兼得。人到老年側重實質，相較之下，經驗顯得越來越次要。冒險之所以是年少的專利，原因就在年少與年老的對比中，這組對比也可以表現成生命的浪漫精神與歷史精神的對比。未經中介的生活 2，也就是說任何時刻、將各種生命形式個別看待，只看此時此刻，這就是浪漫的態度。未經中介的生活讓人感受到生命湍流的完整力量，尤其從事物常軌割離出

來、又尚未跟生命的中心有所連結的經驗，更讓人感到淋漓盡致。這樣的生活總像要豁出生命，如此寬闊，容得下生命經歷過的各種元素互相映襯；這樣的生活，只能以生命的滿溢、四射的精力來滋養，而這些滋養只存在於冒險、浪漫主義和年少時光。反觀老年，老年具有一種鮮明、有價值，而且融貫的態度，就此而言帶有一種歷史情懷。這種情懷擴大來看是世界觀，限縮而言則是個人的過去，但不論擴大還是限縮，歷史情懷都帶有客觀的態度，敏於從回顧的觀點反思事物。歷史情懷專事沉思生命的實質，既然如此，未經中介的狀態也只能消逝。實質本來只能親歷，親歷的過程難以道盡，然而，但凡狹義、稱得上學問的歷史，都起源於傳達過程裡留存下來的實質。即使這段傳達的過程曾在親歷與歷史間建立聯繫，如今早已失落，必須以回顧的眼光，以建構設想中的形象的視野，藉由截然不同的紐帶，重新建立聯繫。[2]

側重之處經此轉移，冒險所有的動力前提都不復存在。前文提過，冒險的氛圍是，生命過程驟升到跟過去和未來全都無關緊要的程度，心無罣礙的活在當下，所以生命才能匯聚其中，無比激切，以至於事件是怎麼一回事常常變得無關緊要了。好比真正的賭徒上桌不是為了贏錢，而是為了賭局本身。一會兒大喜，一會兒大悲，賭徒看重的是情

緒的撕扯，看重的是決定悲喜、幾乎觸手可及的惡魔的力量。冒險屢屢教人迷醉的不是它給予我們的實質——要不是冒險這種形式，那些實質恐怕還讓人提不起興致——而毋寧是親歷實質的冒險這個形式，還有讓我們一口氣感受生命的激切和賁張，才教人迷醉。年少與冒險就是如此連結的。我們說年少「主觀」，意思不外乎…就其為實質而言，生命中的物質固然重要，但對年輕人來說，比不上承載實質的過程，也就是生命本身。人到老年變得「客觀」：老年，藉著已經逝去的生命，從擱在身後、於是彷彿不受時間打擾的實質，塑造了新的結構，也就是深思熟慮、不偏不倚的判斷，還有，免於「活在當下」的生命勢不可免的騷動。這一切都讓老年跟冒險絕緣，使「年老的冒險者」這種現象變得魯莽或不得體。冒險這種生活形式，原則上不適合老年。我們不難從這項事實，推導出冒險全部的精義。

　　生命有這麼長時間、這麼多因素都排斥冒險，儘管如此，從概括至極的觀點來看，

2　譯注：此句德文原文為「die Unmittelbarkeit des Lebens」，英文版譯作「life in its immediacy」，意思是少經反思、少經社會組織和制度介入的生活。好比只帶幾百塊和幾件衣物徒步環島，信步所至，隨機應變。

所有實際的人類經驗恐怕都有冒險的成分摻雜其中。冒險的元素無所不在，但它發生時常常至為細微，未經訓練的眼睛看不出來，而且多少被其他元素掩蓋。前文曾深究生命的形上學，將我們在世的存有當成一場整體、統一的冒險來思考，不過本段的論點就算跟前文分別看待，也不減其為真。單從具體的、心理學的立場看待冒險，每段單獨的經驗都包含一小撮冒險的特徵，假使這些特徵壯大到某種程度，就把這段經驗帶到冒險的「閾限」（threshold）上，而這些特徵中，「從總體生命脈絡剔出一段經驗」是冒險所不可或缺，而且影響深遠。不消說，生命任一部分固然屬於總體生命脈絡，但這部分的意義不會因此耗竭。反之，即使部分跟總體交織得天衣無縫，彷彿完全被川流不息的生命所吸納，宛如說話時未被強調的單字，話聲未落，單字已過，可是只要我們仔細傾聽，還是能將那則存有節段固有的價值辨認出來。這一節段依其本身的意涵，凌駕總體發展；但話說回來，節段仍屬於總體，拆不開的。

生命的內容有上述價值面的二元對立，生命的豐饒與糾葛由此而來，一次又一次，直至不計其數。從人格向周圍觀察，自我既有一個統一的歷史，就此而言，每段單獨的經驗都有其必然如此的緣由，同時又有其偶然。其偶然處，跟自我統一的歷史格格

不入，其間有一道跨不過的藩籬，而且渾不可解，就好像佇立在虛空中，任憑虛無牽

引。所以每一段經驗上，都罩著一道陰翳，這道灰階聚得越濃、輪廓越凸出，冒險於焉

成形。即使某段經驗已被納入生命的環環相扣之中，仍舊有某種被開端和結尾封裝的感

受揮之不去，這單獨一段經驗儼然有其鋒銳處，扎得我們難以承受。這股感覺或許會逐

漸褪沒，終於察覺不到，但還是潛伏在日常經驗裡，冒出來的時候往往讓我們大吃一

驚。要想在生命的川流裡丈量出一段距離上界，再窄，就不可能浮現冒險般的感受，或

者，丈量出一段距離下界，超過後，任誰都會產生冒險般的感受——都是辦不到的。然

而，冒險的元素或多或少已寓於萬事之中、屬於人類經驗的必要條件，否則任何事情都

不會成為冒險。

類似的觀察，也適用於偶然之事和意蘊深遠之事之間的關係。每樁際遇裡都有太多

僅僅是給定的、外在的、偶然的事情，多到我們恐怕只能從數量上斷定整體還算不合

乎理性、是否某種意義上還能理解，抑或這些紛至沓來的事情，跟過去的牽纏已經弄不

明白，跟未來的關聯也無從計算，整體是不是如同一團亂麻，解不開。可以領會和無從

領會的事情，可以強迫得手和只能等候垂青的事情，可計算和屬於偶然的事情，凡此種

種，混合到無止盡的程度，構成連綿現象，從小市民穩當的營生，一路綿延到最異想天開的冒險。少了這些現象，上述活動也不再是人類活動。冒險畢竟只占這條連續體的一個極端，連續體的性格必然也有另一個極端的成分。人之存有在這條刻度上滑移，不管移到哪個刻度，我們都同時被以下兩者的效應規定著：我們的實力，以及那些我們參不透的事物和力量，我們只能任憑擺布。人生在世，立足之地本來就危疑重重，這個問題的宗教版本，就是人類自由和神意預定的問題，還無人能找出答案。於是，我們全體都成了冒險者。我們在生命中的本分有其待處理的事務，此外，我們有目的、有手段，這些將我們置於一個向度內，而在這個向度內，如果我們沒辦法把根本無從計算的事情，當作彷彿可以計算的事情來處理，那恐怕連一天都撐不過去。即使有些事情我們暫且沒辦法獨力辦到，如果不按捺懷疑，使出渾身解數，那麼命運的力量也無從在冥冥中推我們一把。

生命中的實質持續被相互交織的形式所網羅，進而促成生命成為統一的整體。或是打磨技藝、塑造作品，或是虔誠領會、一心向神，或是有所不為、作道德評價，或是主體與客體的互動交織，凡此種種，還有其他組織生活的模式，都如同涓滴注入浪濤般，

時時貢獻於總體生命的川流。平庸的人生裡，這些形式浮浮沉沉，處於零碎又迷茫的境況，然而，當這些形式脫離那種境況，就成為純粹的結構，在語言中找得到一個名字。虔敬的情懷一旦全從它自身創造了自有的結構，亦即上帝，就成了「宗教」。觀審事物的形式一旦讓內容退居次位，而形式自有生命、僅聽從形式的要求，那就成了「藝術」。道德義務一旦僅因其為義務就獲得履行，不問履行的手段，也不問義務的內容早先是如何規定了意志，那就成了「道德」。

冒險也不例外。我們是地上的冒險者。張力標誌出冒險，而我們的生命處處都要撞見這些張力，不過，張力要藉由物質實現，甚至暴烈到凌駕於物質的地步，這時「冒險」才終於浮現。實質可被贏取或失去，人可以享用或忍受實質，何況其他生命形式也有通往這些實質的門徑，所以冒險並不在於實質。反之，是冒險動搖了生命的根本，以至於在人的感知裡，冒險變成一種生命的張力，變成生命過程裡可以彈性伸縮的一段，無關乎冒險的素材，無關乎素材間的差別，直到張力強得足以將生命撕開，連素材都拋下了。不消說，冒險只是存有的諸多節段之一，但它是這樣一種形式：這種形式在生命中只占微不足道的比例，個別的內容全都有偶然的性

質，偏偏卻具備神祕的能力，哪怕只有短暫的一刻也讓我們感覺：冒這次險、走這一遭，實不枉此生——甚至我們活這條命，只是為了冒這場險。

本篇初出於 Georg Simmel (1911). 'Das Abenteuer', *Philosophische Kultur*.

譯自 Georg Simmel (1998). *Simmel on Culture: Selected Writings*. SAGE Publications Ltd.

盧梭的感性
The Sentimentality of Rousseau

威爾弗瑞德‧諾伊斯 Wilfrid Noyce

呂奕欣◎譯

威爾弗瑞德‧諾伊斯｜Wilfrid Noyce，一九一七～一九六二

英國登山家，以他始於二次大戰前的登山文化開拓著名，他也是一九五三年成功首度登上聖母峰的英國遠征隊成員之一，對於該次成功有重要貢獻。他亦在一九五七年首攀安娜普納魚尾峰（Machapuchare）。但因出自對當地信仰的尊敬，在峰頂五十公尺前回頭。除了登山外，他在學術上亦頗有建樹。他求學於劍橋大學國王學院，主修現代語文，戰後於墨爾文學院（Malvern College）及母校查特豪斯公學（Charterhouse）任教。一九六二年，他在成功登頂帕米爾高原加爾莫山（Garmo）後下降途中遭逢意外，跌落四千英尺殞命。諾伊斯的著作頗豐，除書籍外亦有詩作及學術文章，以及登山指南，其中一九六〇年出版的《學術登山家》（Scholar Mountaineers）一書分析了十二位與山岳文化有關的作家與思想家，本書選文即是出自於此作。

啊，大自然！我的母親！我來到這裡，請你獨自照顧！

尚─雅克・盧梭（Jean-Jacques Rousseau）1 若來到山岳先知的肖像博物館，發現自己名列其間，肯定會大吃一驚。瞧不起盧梭的人會說，這人光是體魄之差，就沒資格入選其中。傳記作者曾寫道：「盧梭的雞眼迫使他以腳跟走路。他手臂有氣無力的垂下，腳步沉重，無法跳過水溝。」華倫夫人（Madame de Warens）2 認為，盧梭做點運動能有益健康，於是他練起擊劍，然而在教練眼中，他仍是無藥可救。後來，一七六二年在莫蒂埃（Motiers）3，盧梭得活動身體，以擺脫身體毒害，才到寒冷的戶外劈柴。他告訴我們，他獨自在聖皮埃島（St. Pierre）逗留時會搭船，在船上躺著作夢，「舒心放空」。但除了天生駝背，盧梭很早就罹患膀胱疾病，任何費力的運動都令他發疼，最後以失敗告終。我們當然會認為，尋找山岳名人時，盧梭是不可能帶來啟發的。

然而眾所皆知的是，人們對大自然與山岳的感覺益發強烈，是深受盧梭的影響。他會備受禮讚，不正是因為他開啟人對於山的感情，堪稱為山岳情感之父？遊客會湧入瓦萊州（Valais）與沃州（Vaud）的山區，不就是因為盧梭曾大加讚揚這些地方？確實，他

可能言行不一，實踐與宣揚的或許是兩種很不同的信條。他寫《愛彌兒》(Émile)談論教育，又把自己的孩子留在孤兒院門口。他或許鼓勵年輕人前往高山，到他俯視時都會頭暈目眩的地方，自己卻躺在船底。不過，情況也不盡然如此。他當然會躺著，但還多做了點事；他也漫步。他的確發現人得漫步，才能撰寫文章，甚至才能成為真正的自己。

不僅如此，他發展出一種信念，認為山不只是大自然美麗的一部分（許多人已開始視山為自然之美的一部分，在英國尤其如此），山本身就是不可或缺。在大自然的聖堂裡，山有自己的壁龕，他只願在此行走與禮拜。盧梭沉思，並且讚美。至於要無休止的思索人在山中生活能扮演何種更主動積極的角色，這任務就留給華茲華斯兄妹⁴與十九世紀

1 譯注：一七一二～一七七八，出生於日內瓦，啟蒙時代的日內瓦與法國哲學家、音樂家、文學家。本文提到的《愛彌兒》、《新愛洛伊斯》、《一個孤獨漫步者的遐想》對於浪漫主義及啟蒙運動有深刻影響。

2 譯注：全名法蘭索娃絲‧露意絲‧德‧華倫（Françoise-Louise de Warens，一六九九～一七六二），盧梭的老師，後來成為盧梭的情婦。

3 譯注：位於今天的瑞士。

4 譯注：指開創英國浪漫時期的詩人威廉‧華茲華斯（William Wordsworth，一七七〇～一八五〇），與妹妹朵莉絲‧華茲華斯（Dorothy Wordsworth，一七七一～一八五五）。

的先鋒吧。但我們可以先問，盧梭究竟在他的山中讚嘆什麼？

正如我們預期，盧梭要的山峰不是赤裸裸的壯闊崇高。他在一七六六年穿越海峽前往英國時，並不喜歡這次經驗，當然也不欣賞這片大海。「這片海會吸引陽剛性格的人。」盧梭的性格並不陽剛，此外，他是十八世紀的人，若果真享受野外本身，那確實是該世紀的先鋒。莫爾內先生（M. Mornet）[5] 指出，雖然盧梭播下浪漫主義的種子，但氣質和浪漫派不同。他無法接納原始的大自然，也不喜歡暴露於大自然的憤怒中。「他喜歡大自然露出微笑，心平氣和。」盧梭在《通信集》（Correspondence）如此自述：「只要有草，我不知道哪個寓所還會悲哀醜陋。但如果萬事欠缺，徒有沙與裸岩──則無須再提。」想當然爾，若從盧梭的個性與習慣來看，他不會到高山，過著苦行的生活。他「總熱愛大自然心平氣和、帶著笑容的心情，而非騷動時的氣勢磅礡。他雖然談到喜歡岩石、瀑布與洶湧急流，在作品中描述的段落仍以草原與森林為主。」看到《新愛洛伊斯》（La Nouvelle Héloïse）[6] 的主角聖普赫（Saint-Preux）口中說出：「我投身於岩石間」，我們都會微笑。從許多方面來看，聖普赫代表盧梭本人。盧梭最愛、也立刻引起眾人追隨，只有鐵石心腸能不為所動的，就是聖普赫看見的瓦萊非凡之美：「既狂野又有修為

的大自然如此結合，令人詫異。」盧梭在莫蒂埃遭受迫害之後[7]，到比爾湖畔（Lake of Bienne）的聖皮埃島，因為大自然在小空間的對比深深吸引他；他在這裡度過了四個月的快樂時光。這表示，山想要多高、多陡峭都可以隨心所欲，只要能俯視田野與美麗的森林即可。他會因為描述一朵花或一隻燕子的字而陷入狂喜，但是對於熱愛裸露懸崖或壑谷的描述卻不以為然。楊（Young）[8] 掀起風潮的「恐怖之美」（horribles beautés）與「英式

5 譯注：指法國文學史家與評論家丹尼爾・莫爾內（Daniel Mornet）曾在一九五〇年出版《盧梭：其人與其書》（Rousseau: l'homme et l'oeuvre）。

6 譯注：盧梭的一部書信體的小說。愛洛伊斯是十二世紀的法國女子，曾與教師相愛，但遭到家族嚴重反對，釀成悲劇。《新愛洛伊斯》呼應著這段故事，主角聖普赫與女主角茱莉兩人相愛，同樣家族的反對而無法結合。在本書中可透過兩人的通信，看出當時的社會、宗教、風土人情等豐富面向，亦有大量的自然書寫。

7 譯注：盧梭和許多重要人士發生意見不合，意見受到審查，《愛彌兒》出版之後引發許多人反抗，迫使他開始逃亡。他也是開明專制的擁護者，曾在莫蒂埃起草《科西嘉島制憲意見書》，但後來住宅被丟石頭，因此盧梭又得出走，和休謨前往英國避難。

8 譯注：指英國前浪漫派詩人與哲學家愛德華・楊（Edward Young，一六八三～一七六五），描述感傷與喪親之痛的作品相當聞名。

花園」（jardins anglais）都與盧梭的風格不合。

這「敏感的人」在山景中尋找的是秩序、對比、和諧，以及能呼應他行走步調的節奏。即使他無法或不願攀登陡峭高山，但只要狀況許可，就至少必能在山間發現他在漫步，接受山的啟迪。盧梭後來的影響力，關鍵就在這裡。後世會認為盧梭能以特殊的方式，「碰觸到」山谷與森林斜坡的精神，因而猜想盧梭在絕壁與山脊也能如此。位於盧梭故居夏爾梅特（Les Charmettes）上方的和緩山丘是理想的媒介，這座山脊（若能如此稱呼）讓他能平靜作夢，不受大自然逼人的氣勢威脅。在山頂可望見陡峭絕壁與高山，但都保持著安全距離。盧梭會說，山的美好不就在於平靜與安全感？從里昂（Lyons）到尚貝里（Chambéry）的路上有面山壁，下方就是懸崖。盧梭在高處俯視時覺得暈眩，他很享受這種刺激感，只要所在位置安全即可。「路的邊緣有矮護牆，避免意外發生。這表示我可以隨意俯視，體驗頭昏眼花的感受；喜歡陡峭之處實在奇怪，但因為這樣能讓我暈眩，而我很喜歡這感覺，只要身在安全之處。」安全感遂為他對山的要求之一。

同時，他喜歡感覺自己接近危險邊緣。這一回，他彷彿要強調這兩種感覺，於是找了大石頭，把這些石頭「推滾下」懸崖，開心看著石頭在底下粉碎。一邊觀看毀滅，一

邊要求自我安全，接下來就是考量人與山之間的關係。對他來說，安全表示遠離人類同胞對他可能的迫害。他年輕沒有錢，卻無憂無慮漫走到杜林，他發現「在山中，有一碗牛奶與奶油，有迷人的悠閒、平靜、單純，不知身處何處的漫遊之喜。」等盧梭上了年紀，在歷經揮霍與遭到迫害之後，在《一個孤獨漫步者的遐想》一書中明白指出要逃到大自然躲避。他回憶起自以為發現與世隔絕的阿爾卑斯山谷，又發現一家大型工廠比他還更早一步時，心中多麼惶恐。於是，大自然成了母親，也是女保護者，而山就成了守護純潔大自然的堡壘。「若能登高到人居之處的上方，似乎就能拋下所有低等的俗世感受。」

　　不意外的是，山是相對悠遠與穩固的，這概念會與這些撫慰人心的特質相連。山代表著世上持久穩定的特質，即使人類及其卑劣的迫害行為消失殆盡，山依然存在。聖普赫回到野外，一探過去和茱莉造訪過的地方時，若要求他自我控制，對他而言簡直是難以承擔的任務。他看見的是相同的阿爾卑斯山，想起那些冰河「持續蔓延，從太初之始就覆蓋著山。」既然山是比我們更久遠的創造物，它供養我們的這些地景會讓我們想起其他時間的自己，回憶過往的愉快時光或心上人的身影。「我攀登一處難度高的山岩

時，似乎能看見妳宛若小鹿，輕盈跳過。」「在這寧靜居所，一切皆令我思念妳。」這份情感（或可說是感傷）在《新愛洛斯》的第一部俯拾即是。大自然的任務之一就是提供這樣的會面之處，而此處的回憶就成了盧梭的「美夢」主題。

於是，大自然扮演起親子關係中的母親，雖然有時候扮成的比較像是富同情心的姊姊。如果某個人的情緒狂暴，那麼大自然的情緒也很適合來場風暴。聖普赫在給茱莉的信中如此寫道：「或許我所在之處加深了這股憂愁。此處陰鬱灰暗，又因為能呼應著我的心境而更加如此。若在較愜意的處所，我或許無法如此耐著性子承受。一排裸岩圍繞在山坡邊界，環繞我的住處，這個地方在寒冬肆虐下更危險。」他走出戶外，到最狂野的自然環境中尋找平靜。盧梭比較喜愛「露出微笑、心平氣和」的大自然，不喜歡暴風雨，相較之下，聖普赫比較勇敢。聖普赫或許也比創造他的人更能以第一人稱，有信心的說出較嚴肅的感受。他能同情最嚴厲的大自然。但無論大自然以何種樣貌出現，盧梭自己終究無法逃脫。他未曾想過人和身後的地景沒有連結；如果背後沒有山或鄉村，他必定會將背景以華麗宮殿填滿，但在宮殿裡，這人不會真正快樂。他在巴黎附近從來不覺得滿足。這裡才是他信仰的宗教，每天早上要登上夏爾梅特後方的山脊，唸出「禱

告」。與其說是禱告，不如說是沉思，而且無法在屋內的空間唸。「這行為具有更多的沉思與讚嘆，而非要求。」的確，這是意義最深刻的讚美之舉，是嘗試在有意與無意間放下自我，融入更浩大、更有價值的整體中。因此他通常會一開始就精準描述一個場景（在《一個孤獨漫步者的遐想》尤其如此）；而這個描述會漸漸從客觀角度，和描述者（也就是這個人）連結。之後，這個人似乎會消失在遐想與沉思周圍事物中。草原、森林與山脊提供「精神的搖籃」，一切都是和平、神聖、撫慰的。這個「盧梭教」的最終階段是涅槃，他會在涅槃中分解；他可作夢、讚美，但不是思考。他是最東方的聖人。

現在應可清楚看出，為什麼盧梭並非相當積極的登山者。出於顯而易見的理由，盧梭並不關注體能活動對身體的影響，而是關注體能活動帶來的夢想。在來到隱居處（Hermitage）之後，「我首先會安排我的漫步行程」這時他甚至尚未思考寫書或研讀時間的安排。先前說的漫步，帶他到山及山區居民身邊。但正如他會開始精準描寫一處場景，之後又會離題，隨性漫談起這場景對他的影響，我們也會開始懷疑，他對那些他聲稱志同道合的鄉村居民沒有興趣。至少盧梭對於這些人本身沒有興趣，就算有，也是因為這些居民支持他的理論——文明崩壞，住在單純土地的居民最快樂。盧梭先描述山間居

民，之後則是熱切論述他們的優點與悲傷。在他眼中，這些人只是不公不義的受害者，或是原始美德的典範。盧梭在一七二八年初次離開日內瓦之後，不久即厭倦那些提供吃住的熱情農民陪伴──於是，他就前往孔菲尼翁（Confignon）。後來，盧梭回來與華倫夫人相會，原本只給予他麵包與牛奶的農民發現他並非收稅者時，又給了他真正的晚餐，於是這群農民令他興奮。但打動他的並不是一個人，他也沒如實描述那個人物，而是一個訴說不公平的受害者的抽象形象。他筆下沒有幾個值得記住的鄉下人物，沒有人抓水蛭，或像朵莉絲・華茲華斯《日記》中吸引著我們的吉普賽人。瓦萊州農民令聖普赫印象深刻的，是山間快樂農民的集體特質，而不是個人。因此盧梭有時很脫節，很詫異為何鄉村居民不像他那樣，深受周圍環境之美打動。「為什麼創造奇蹟、打動人感覺的主宰者，沒能讓居民的心靈也在狂喜中提升？」對於任何曾在農地上工作的人來說，答案很簡單，盧梭卻永遠不會了解。事實上，他利用了這些人，卻未曾先諮詢。岩石野蠻而高尚，是因為純樸的人與山間居民是原始高尚的。那些人是方便盧梭闡述人類墮落理論的道具，因此他不留情的使用。他從不像索緒爾（de Saussure）[9]那樣秉持抱持興趣、毫不質疑的精神，停下腳步研究這些人。

所以，這就是怪異之處：這人本身並不喜歡攀登陡峭山嶺的想法，然而從某方面來說，卻帶動後來的人渴望探索陡峭山區。部分原因在於，他是在一個適當的時刻前來，展現出比當代後來的人更強的感知能力，因此更顯卓越。許多人也開始看到相同的理想。休謨（Hume）[10] 這樣說盧梭：「在整個人生歷程中，他只感覺。他好像一個被剝光的人，不光是衣服脫光，連皮膚也剝光了。」因此盧梭會比同胞更強烈感受到打擊與箭刺，即使那是他自己招惹的；但他也感受到高處的平靜，慰藉了許多跟隨他的後人。他強調其他人來了會看見什麼，並寫成文字，幫他們培養心態，視他為先驅。同樣值得注意的是，有些人認為，膽小的盧梭受到法國大革命的禮讚，攀登到他自己不敢攀登的高山上。他的人生很奇特。怪的是，希特勒與極權國家亦是源自於他的教條。伯特蘭・羅素（Bertrand Russell）[11] 主張，「俄國與德國的獨裁，尤其是後者，部分是受到盧梭教訓的結果。」因此，更奇怪的想法出現了……早在尼采之前，盧梭可能已催生了二十世紀的德國國家主義登山者。那些二人帶著鐵岩釘，扛起無盡的勞苦與危險，攀登到最難抵達的山岩上。這是宗教虔誠的「歸謬法」。對這些虔誠教徒而言，山就是一切的一切，除非遭到環境打擊，否則他們不會快樂；他們要在大自然之母最狂暴的情緒中成為一分子，但也會為了

自己或國家的榮耀而與她對抗。這樣的人是盧梭的繼承者。正如心理學家所稱，他也渴望回到母親身邊；他企圖透過她來逃脫，這是「退想」——因為他必然是夢想者——也實現他對自己的想像。盧梭若發現自己催生了何種後代，肯定會很驚訝，比我們一開始想的更驚訝。

本篇初出於 Wilfrid Noyce (1950). *Scholar mountaineers: Pioneers of Parnassus.*

9 譯注：斐迪南・德・索緒爾（Ferdinand de Saussure，一八五七～一九一三）瑞士語言學家，是現代語言學之父，創立了符號學，深深影響結構主義與解構主義。

10 譯注：指大衛・休謨（David Hume，一七一一～一七七六）英國哲學家、經濟學家和歷史學家，以懷疑主義與倫理自然主義為中心思想。

11 譯注：一八七二～一九七〇，英國哲學家。

文青登山家的養成——萊斯禮·史蒂芬

威爾弗瑞德·諾伊斯 Wilfrid Noyce

Leslie Stephen

呂奕欣◎譯

對我而言，登山是愉快的，只要沒有其他人攀登，也沒有人聽到我登山即可。

長久以來，人們會說唯有「征服」了大自然，才有閒情逸致，體會自然山岳的美學樂趣。在此之前，山脈就是蠻荒大地的嚴峻屏障，暴風雨藏身其中，亦是貧瘠的象徵。霍勒斯·沃波爾（Horace Walpole）[1] 在信中提到，住在這裡的都是「高山野蠻人」。不過，人類終於馴服平地，透過工業改革使其符合我們的用途，連最陡峭的岩石間的溪流都能供給發電，角落也成為牧場與耕地。這時，文明總算能創造出盧梭這號人物，他提出理論，認為這些岩石象徵著自古至今真正高尚的野蠻人。我們過去和這些高尚野蠻人

一樣，如今則必須再嘗試返璞歸真。盧梭的想法能打動人心深處，即使他喜愛的大自然是「心平氣和，帶著笑容」的——這想法令人莞爾。接下來，華茲華斯兄妹更積極熱愛崎嶇之地，他們喜歡這地方的嚴苛環境，人類尚未於此定居，以田與樹籬馴化。他們認為，山會為住在其間的居民上一堂實際的課。對羅斯金（Ruskin）[2]而言，山的形狀與顏色都詮釋著上帝的榮耀。但是，他不容許山中有信徒：想引介登山運動的人都犯下了擅闖聖殿之罪。我們也看到維多利亞女王——這個時代的代表人物——在馬特洪峰（Matterhorn）悲劇發生之後，認真考慮將登山列為非法。[3]維多利亞時代的人已夠富裕，不再只以純功利眼光觀看周遭。乍看之下，不願意遵守這項規定似乎很奇怪。他們的生活領域舒適，何必去探訪崎嶇的角落呢？愛德華．溫珀（Edward Whymper）的《攀行阿爾卑斯山》（Scrambles Among the Alps）大受歡迎，可說是往前一步；而透過文學感、幽默與敬意的結合，讓登山成為值得尊敬的事，則是更進一步，這成就則是來自於萊斯禮．史蒂芬的《歐洲遊樂場》（Playground of Europe）。

史蒂芬的這部作品兼具特立獨行與健全理智，這是拜他的背景與教養所賜，讓他能把一己之例變得如此有說服力。這項運動急需要他出手挽救，才不會成為專屬於「學術

人員與有閒知識分子」的專利。史蒂芬年紀輕輕時，似乎不知怎的就成為劍橋大學三一堂學院（Trinity Hall）的院士，一八五四年又成為神職人員。在進入劍橋大學之前，史蒂芬身體瘦弱，比兄長菲茨詹姆斯（Fitzjames）[4] 遜色許多。萊斯禮尚未學會走路，菲茨詹姆斯已能走上三十三哩。父母認為，萊斯禮不適合費力的工作，但是擔任數學院士與指導員必定相當適合。他在劍橋大學驚訝發現，原來自己具備過去夢想不到的體能技藝。

他會划船——或許稱不上優秀，但夠好了。「他可能永遠當不了好槳手，」萊斯禮的友人貝福（R. A. Bayford）寫道，「雖然是糟糕的槳手，卻是好教練。」的確，萊斯禮固然精力旺盛，但正因為是個差勁的槳手，因此對身手不矯健的人更加同情。「我從未接住板球

2　譯注：指約翰・羅斯金（John Ruskin，一八一九～一九〇〇），維多利亞時代的重要藝評家，也是工藝美術運動的發起人，博學多聞，作品強調自然、藝術與社會的關聯。

3　譯注：這是指在一八六五年，英國登山家、探險家、插畫家與作家愛德華・溫珀（Edward Whym-per，一八四〇～一九一一）率領七人團隊登上馬特洪峰，下山時卻有四人跌落山谷死亡。事發經過可見本書收錄由溫珀親撰《但是，繩索斷了！》一文。

4　譯注：指詹姆士・菲茨詹姆斯・史蒂芬（James Fitzjames Stephen，一八二九～一八九四），英國律師、作家與哲學家。

過，這輩子划空槳或槳入水過深的次數倒是不少。」萊斯禮發現自己的體能後，就投入划船聚會，在運動時會處於非理性狀態與「有著瘋狂熱忱」，他還把這股熱情送到登山圈，彷彿是要彌補多年來輸給菲茨詹姆斯的時光。他不僅划船，還會走路——與比賽：比方說，他會走兩哩路，和跑三哩路的索頓先生（Thornton）[5]較勁——索頓「後來是『克拉朋聯盟』（Clapham）[6]的成員」。他沿著曳船道路跑，經過田野和樹籬，從貝德福（Bedford）沿路到劍橋。一八五五年，阿爾卑斯山恰好出現在他的地平線盡頭。他需要的就是這山脈，為他填滿理想。

山填補了史蒂芬的三道鴻溝——身體、美學與宗教。山很能充分滿足他的體能需求。他第一次探索自己的力量時，曾不停的走與跑，沒有休息。之後，他造訪阿爾卑斯山。他在一八五五年來到奧地利，「靠近冰河，令我大為滿足」。這是小小的開始。那之後的許多年，他來到不同登山重鎮，攀登山峰，這些過程都在《歐洲遊樂場》出現。他日後在〈讚美散步〉（In Praise of Walking）這篇散文中，依然帶著些許羞愧的懺悔道，他最初對於山丘的熱誠，有一部分可能來自於羅斯金，但無法跟上「這位先知的崇高教誨。」他無法限制雙腿，不登上峰頂。「任何狂熱崇拜所帶來的影響，端視於崇拜者的性格。

在這次情況中，我擔心這股力量起了反作用。它激發我的登山熱情，吸收我的精力……」滿足身體和精神鑑賞同樣都是必須的，而在這件事情上，史蒂芬對維多利亞時代的心靈影響最強大。他對散步的滾燙熱忱會感染人。姑且說是為了消滅面對兄長菲茨詹姆斯時的自卑感吧，他發現這些年來，對菲茨詹姆斯越漸敵對（「我必須說，我越來越反對他的意見。」）；或可說是他需要在安逸的世界面前證明自己。他說，男人就要有男人樣，女人就要有女人味。無論如何，總之他感覺到一股絕對、難以抵抗的衝動，讓身體積極發揮，不是當個被動的崇拜者就好。同樣奇怪的是，雖然他在移動、發揮體能，心靈卻更平靜，對於競爭的渴望也消失了。曾試圖與萊斯禮挑戰艾格約賀隘口（Eiger-

5 譯注：指與史蒂芬有交情的威廉・湯瑪斯・索頓（William Thomas Thornton，一八一三～一八八〇）也是十九世紀知名經濟學家。

6 譯注：在十八世紀末到十九世紀初期，英國倫敦的克拉彭區所形成的團體，主要由英國聖公會福音派中一群富有的成員組成，成員有共同的政治與社會觀，鼓吹社會改革，廢除奴隸制與奴隸買賣，亦主張改革監獄系統。

joch）的摩根博士（Dr Morgan）[7]說，萊斯禮在平地時，似乎總在尋求最大量的運動。他就是以這樣的性格，出現在喬治・梅瑞狄斯（George Meredith）[8]的《利己主義者》（Egoist）的。另一方面，他到了阿爾卑斯山，卻會採用嚮導緩慢不匆忙的腳步。他不疾走，至少秉持著這樣的看法，即使別人仍描述他是「高山弟兄們中腳步最快的」，帶著淡淡的競爭氣味。「在阿爾卑斯山競走是令人憎惡的。」他在這時候不太說話，尤其討厭他稱為「滔滔不絕」的情況。他說，他甚至不思考。「我發現，有人會邊走路邊思考……」（他曾提到，在家鄉進行週日遠征時曾犯下這種罪，因而感到罪惡，也曾在關於徒步的散文中提到。）他認為穿著一雙釘鞋，發出單調的抬腳與踩地聲，是最撫慰人心的。漸漸的，

一八五五年之後，透過他那雙被朋友號稱是一對指南針的腿，移動為他帶來了寧靜。

當然，萊斯禮啟程來到此處，是直接穿越了羅斯金的砲火。雖然他讚美羅斯金，但應該也發現他的陪伴挺折騰，不是好事。一八六七年，萊斯禮在給諾頓先生（Mr Norton）[9]的信中寫道：「老實說，他對我有很奇怪的印象。他打量我的眼光顯然很怪異，彷彿我就是他宣稱討厭的高山登山者。就我而言，和他在一起並不自在。」其他地方又寫道：「羅斯金先生潦草寫下不悅的文字，指稱萊斯禮・史蒂芬是個自滿的人，說香蕉的

攀登的奧義

煙霧會讓阿爾卑斯山更美。」羅斯金勢必難免感到不悅，畢竟有人似乎在他的聖堂角落成立體育場，甚至用菸草污染。道格拉斯・弗列許菲爾德（Douglas Freshfield）[10] 說：「阿爾卑斯山對史蒂芬而言是遊樂場，但它也是座大教堂。」這人會在這座大教堂抽菸，即使他不能思考。因此當羅斯金在《芝麻與百合》（Sesame and Lilies）喊道：「法國革命分子為法國聖堂建造馬廄；你們在大地的聖堂打造賽道。」羅斯金批評的對象，就是山岳會（Alpine Club）的元老們。不過，在羅斯金面前，史蒂芬還犯下更大的罪。他膽敢以幽默態度看待山與登山；如果要說服同胞這項運動（就運動本身而論）值得追求，那麼幽默是必須的。它和板球一樣，必須缺乏實用目標。因此，他直接且幽默的輕視科學家與功

7 譯注：亨利・亞瑟・摩根（Henry Arthur Morgan，一八三〇～一九一二），曾擔任劍橋大學耶穌學院學者。

8 譯注：一八二八～一九〇九，維多利亞時代詩人與小說家。

9 譯注：查爾斯・艾略特・諾頓（Charles Eliot Norton，一八二七～一九〇八），美國作家、評論家與藝術教授，亦從事社會改革運動。

10 譯注：一八四五～一九三四，英國律師、登山家與作家，創辦《登山雜誌》（Alpine Journal）。

利主義人士，這些人前往山區或許是為了促進健康或觀測氣象等等，但這些理由對他來說都不正確。「在洛特峰（Rothorn）山頂，會有狂熱分子問道：『你得到什麼哲學觀察？』這對我來說完全摸不著頭緒，他們卻義無反顧，將阿爾卑斯山旅程與科學聯繫起來。」

相反的，他說自己無法在五千呎以上的高度運用大腦，因此有一次帶休謨的書去阿爾卑斯山時，一個字都沒辦法讀。因此，他看輕最積極的追尋者。他繼續以幽默的方式，人格化對羅斯金來說山所塑造出的「榮耀」形象，這在羅斯金的思維中是非常不得體的。

山是怪物，行為往往展現「奇怪的狂想姿態」，蹲伏在一旁，似乎準備猛然撲向旅客，或在夜晚向旅客友善的點頭致意。在白朗峰，「高山的冰冷谷口似乎要把你關在致命的擁抱中」。湯瑪士・哈代（Thomas Hardy）[11] 會在十四行詩裡，把史蒂芬比喻成崎嶇的施雷克峰（Schreckhorn）──或許是史蒂芬首登的山峰中最美的一座──並非偶然之舉。他之後也為山中的人物（例如嚮導），披上幽默描述的外衣。史蒂芬從不懷疑他們的能力與勇氣，曾說最好的業餘者也比不上三流嚮導，而山岳會也默默的乖乖接受他的判定。但說了這名言之後，他又準備好揶揄他最欣賞的領導者，為他們打造幽默個性，正如可能對英雄似的葛雷斯醫生（Dr Grace）[12] 所做的。我們會看見他對彼得・米歇爾（Peter Mi-

chel）煩躁不耐，因為彼得大清早在寒冷的施雷克峰下沒完沒了的咀嚼麵包、乳酪與肉。我們會和他一起對比奇峰（Bietschorn）上緊張的牧師微笑，或大力揶揄嚮導勞恩爾（Lauener）——他登上眼前最危險的冰峰，到夏慕尼（Chamonix）的嚮導前面尖叫，驚嚇他們，因為他們擔心即使是悄聲說話，也會導致山岩滾落，發出巨響擦過耳邊。這也是文學上的幽默，即使大量使用也有教養，從不粗俗。這就像眾所熟悉的但丁，他會把狂風吹過的洛特峰山脊保留給缺乏信仰的嚮導，或可以有趣的大加論述，有大量的指涉，有「舊派」與「新派」，有山中的龍、祭司與詩人。這是羅斯金永遠不會懂的幽默，是運動家的幽默、「狂熱分子」的幽默。他藉由對這種「單純」休閒時間的熱忱與自由自在，能貼近與碰觸英國人的心。

除了身體之外，史蒂芬也尋找美學上的滿足。他不是技術上的美學家。史蒂芬說，如果進一步追隨羅斯金，他或許比較可能成為繪畫的鑑賞家。但因為沒有追隨，遂成為山岳嚮導的好鑑賞家。他所見到的山景從此有了美學鑑賞的成分，不過，那不是他用來

11 譯注：一八四〇～一九二八，英國作家。

12 譯注：指威廉・吉爾伯特・葛雷斯（William Gilbert Grace），是板球運動發展的要角。

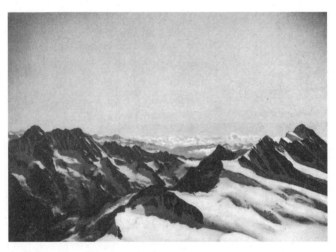

施雷克峰（Schreckhorn）與芬斯特拉峰（Finsteraarhorn）。（原作收錄
之木刻版畫，篆刻者為理查・泰勒〔Richard Taylor, 1871-1901〕。）

替這項運動正當化的武器，而是寫得像是後來才想到的追加之詞，這就是英國人的態度。在〈阿爾卑斯山的道別日〉（A Bye Day in the Alps）與〈白朗峰日落〉（Sunset on Mont Blanc）這兩篇文章中尤其明顯，他分析了所謂的「強烈感受」（sensation）。他在埃維昂（Evian）高處的當多什峰（Dent d'Oche）山頂，詳細描述身體攀登及在山頂上休息，還有半途中令人身心愉悅的休憩，稱之為「貪圖逸樂者的沙發」。他分析最能從風景中得到喜樂的方式。在山頂，他躺平在地上。「我敢大膽說，這是享受壯麗景觀的絕佳之道。你不該觀看那些外在事物，卻一邊感覺自己不應該太懶惰。」因此，他試著成為景色中的一部分，是「生氣勃勃的山頂」，達到堪稱佛教涅槃的境界。他說得對，這是最令人滿足的方法。他說這應該是在獨自一人，沒有同伴時做到，這也是正確的。但和真正的隱士或徹頭徹尾的唯美主義者不同的是，他不得不沿著「眼前平淡乏味的高山道路」下來。無論是在想像中或實際上，這位英國人都沒在高處逗留得太久。他會在晚餐前回來。在〈一個登山家的悔恨〉（The Regrets of a Mountaineer）結尾也是如此。他討論到這個問題：山是不是從下方欣賞最好。「人們總說，低處的視野是最美的，」但他主張，登山者才是那個在大自然餐桌上用餐的人，因此有資格談論。他已品嘗過所有的菜色與佳

釀，而山是只有他獨自一人品味過的香檳。他可以衡量與比較，可以享受多層次的強烈感覺，這些感覺構成表面經驗，史蒂芬對於山頂景致的描述，就足以證明他的理論。但他最後又會提出相同的結論。即使在〈白朗峰日落〉提到絕美山景時，也幽默地提醒道，我們雖然歷經崇高的時刻，但終究只是如蜉蝣一般可笑的生物，日落的燦爛美景也無法改變這個事實。「人仍舊屬於凡世，是世俗的；冰冷的腳趾與沾了乾冷雪花的鼻子，生動印證了人尚未成為不朽者。」或在〈冬季的阿爾卑斯山〉（The Alps in Winter），在抒情文字與他的出發地，兩者之間出現一股張力。他在描述陌生外表下的熟悉臉龐，也是他最靠近華麗辭藻的一次：「我就在詩意的邊緣。但不出幾個小時，我們又在火車站的飲食櫃檯，爭著喝咖啡。」

除了身體與美學滿足之外，史蒂芬在山區也找到崇拜的理由，並傳給後世。先前提過，他輕鬆得到劍橋大學的院士身分與神職。在一八五四年後，許多疑問浮現了。起初，他在禮拜堂讀聖經，「那些可疑的故事」令他心生煩憂。之後，他對於自滿的同事不滿意，「他們對於高教會派與低教會派[13]的爭議相當冷淡，卻自在與自滿的一口氣接受《三十九條信綱》[14]，不提那些令人尷尬的問題。」這些疑慮在他心中悶燒，直到一八六

二年爆發，於是他辭去教職，並在三年後離開劍橋。他在〈劍橋大學教師的素描〉（Sketches of a Don at Cambridge）與〈一位不可知論者的致歉〉（An Agnostic's Apology）中長篇陳述。最後，這些疑慮讓他不再信仰宗教。「我對於任何諸如宗教之事的信仰越漸黯淡。不太敢相信在兩年半以前，我仍以教區牧師的身分唸禱文。」教區牧師凱利先生（Mr Kelly）曾稱萊斯禮是「健碩基督教」（muscular Christiani-ty）[15]，如今萊斯禮改變了，但並不表現出憤世忌俗或酸楚。他是自己退出的。但在此同時，阿爾卑斯山出現，成為聖堂，多少應可填補空缺。他在《歐洲遊樂場》一書中寫這是神聖之處夠多次，但我們也記得他隱隱的笑意。即便如此，身為划槳手的他，還是會以詼諧的方式表達對船槳的敬意。但他也將特施（Täsch）附近道路的轉彎處描寫為「神

13 譯注：這是指聖公會的派別，主要用來區分對教會傳統持相反意見的教徒。高派重視古老的繁華儀式，低派則強調要簡化禮拜儀式，反對過度強調教會的權威地位。

14 譯注：英格蘭聖公會的教義文獻。

15 譯注：這是在十九世紀中期起緣於英格蘭的運動，希望透過運動來傳福音，並培養自律、自我犧牲、陽剛特質，建立品格與愛國情操。

聖的」，因為他曾在此遇見未來的妻子薩克萊小姐（Miss Thackeray）。文根納普（Wengern

Alp）也是「神聖的」：「對我來說，文根納普是神聖的——是神聖的山岳聖堂中最神聖

的，拜倫對這裡的景色利用顯得魯莽。」

雖然他藏不住笑意，他心中仍夠莊嚴蕭穆。事實上，山太神聖了，不該成為撰寫的

主題——當然也神聖得不該出現在「滔滔不絕」的對話中。他在《歐洲遊樂場》的序言

深深致歉：「我親眼看見自己的行為犯下缺失，那是我經常譴責他人犯的錯，而我提出

的主張或許留給敵人，反而更加明智。」但他熱切投身其中之後，他崇拜的事實透過了

「商店」的表面隱隱發光。[16] 無論如何，在阿爾卑斯山區，精神會受到刺激而提升，每當

我們看見山岳，就會提醒自己內在最好的一面。壞事就拋諸腦後吧，例如與菲茨詹姆士

不合或與教會的爭議。「那些瑣碎惱人的事件，無法刻在悠遠的雄偉紀念碑上。紀念碑

記載的，是過去曾令人與之聯想到的高尚、溫柔與純粹之情。」如果發明新的偶像崇拜

（一個相當多餘的任務）我會拜倒其前的應不是野獸、海洋或太陽，而是在巨山之前。

然而，無論什麼原因，山都不可能沒有些許陰暗的個性。」因此，群山向來是比我們更

巨大、卻更明確的創造物，連接著人，以及創造我們某種的力量。山的設計向來是令人假定它

背後有個設計者。以少女峰為例：「混亂的壯闊形式，意味著某種無孔不入的設計，細膩到人類的視覺無法理解。它不屑與所有凡間建築相比。」史蒂芬在這裡的說法，很接近神或創造力量的設計論。然而，山從來沒有回答究竟是誰創造了它們。「在巨石陣，我們會問究竟是什麼樣的人，能立起這些奇異的灰色紀念碑，而在山區，我們會直覺問道，什麼力量可鑿出馬特洪峰，又把韋特洪峰（Wetterhorn）放在巨大的台座上。」我們提問，但沒有答案。的確，背離教條式基督教的人不太可能找到答案，只有更多問號。

有人指稱，史蒂芬（甚至他自己的傳記作家也這麼說）對於山巒的愛是「不純潔的」，是預期山帶來的靈感會比從詩人或先知得到的更有價值。他樹立了聖堂，「但沒有人崇拜聖堂」。或許這是正確的，但至少在如此莊嚴表面居住的未知神，比人內心最深處已不再信仰的上帝好。史蒂芬終究是不可知論者，總渴望回歸到類似他所拒絕的造物主。

維吉尼亞‧吳爾芙（Virginia Woolf）[17] 在撰寫父親的回憶錄時，曾描述許多父親老年的畫面。他無法再登山，頂多只能「閒逛」，然而就連閒逛對他來說也比多數人費力。

16 譯注：萊斯禮曾在文章中批評山區的觀光客，把這裡想像成自己熟悉的商店店面。

17 編按：一八八二～一九四一，英國作家，被譽為現代主義與女性主義先鋒，為萊斯禮之女。

他依然會獨自走上好幾個小時，穿過康沃爾的荒原，正如當年梅瑞狄斯所稱的「太陽神阿波羅（Phoebus Apollo）化成的禁食修士」。在她的描述中，有兩項格外有趣的細節：他和孩子們的關係，以及對同胞的同情。他不許女兒抽菸，不贊成女性養成抽菸的習慣，卻給了她們選擇職業時的絕對自由。即使史蒂芬「沒有特別喜愛繪畫」，但女兒成為畫家並無不可。換言之，她們想做什麼就做什麼，只要遵循史蒂芬為自己設立的行為標準。「那種自由是價值成千上萬的香菸。」至於同胞，即使是疏遠的同胞，史蒂芬也會感到同情，就像洛斯‧狄金遜（Lowes Dickinson）[18] 也曾感到困擾的情況。他在第二次波耳戰爭（South African war）期間的夜裡醒著，想像負傷受苦的人，或者擔心更接近家鄉的人，「無論是理性或常識皆無助於使他相信，孩子來不及回家晚餐，未必是發生意外而殘廢或死亡」。他的「容忍」與「同情」這兩種特質，都是山的贈禮。正因為他已抵達宗教教條絕非一成不變的境界，於是他允許與要求自己與他人有寬容度。山給予那份自由，也給予信念，讓人相信世界有意義，也使得自由與否成了重要的問題。有了容忍，接下來就是同情。在這「巨山」之前，就像在其創造者之前，我們都一樣無足輕重。我們必須同情其他和我們一樣可憐的生物，必須依照某種人道的行為準則來接近他們，這

並非上天指令，而是因為這對大家來說是自然的，在這情況下我們能一起感受並擁有這準則。或許能說，這是沒有定論的哲學，史蒂芬也微笑看待這無定論的情況。他經常指稱自己不令人滿意的職業，「是樣樣通，樣樣鬆。」他或許會承諾，再經過十五年的努力思考，他會提出更令人滿意的東西。但至少，那準則是為了和平、幸福，甚至樂天的人生。他的同胞可以在一種清晰的兄弟情誼意識下，採納這個準則。「山屬於每個人。」[18]

本篇初出於 Wilfrid Noyce (1950). *Scholar mountaineers: Pioneers of Parnassus.*

18 譯注：高茲沃斯・洛斯・狄金遜（Goldsworthy Lowes Dickinson，一八六二～一九三二）是英國政治學家與哲學家，和布盧姆茨伯里派（Bloomsbury Group）文人團體往來密切，曾因為第一次世界大戰悲痛不已。

尼采與現代登山
Nietzsche and Modern Mountaineering

威爾弗瑞德·諾伊斯 Wilfrid Noyce

呂奕欣◎譯

心中帶著恐懼的人，會被恐懼征服；然而帶著榮耀者，則能面對深淵。

有人認為，弗里德里希·尼采（Friedrich Nietzsche）[1] 是造成現今諸多過度行為的元凶。如果兩次大戰之間的登山道德敗壞也要怪罪到他頭上，恐怕太過嚴苛。然而比起同時代的萊斯禮·史蒂芬（Leslie Stephen）[2]，受到尼采影響的人多得多，包括對山的態

1 譯注：一八四四～一九○○，著名語言學家、哲學家，對二十世紀的哲學影響極大，包括存在主義、解構、後現代主義與詮釋學都受到他的影響。尼采「上帝已死」的主張，成了存在主義的中心論點，而宿命論、虛無主義也經常與尼采的思想相連。

度。如果尼采的「超人說」在政治上帶來了希特勒，那麼在體能活動領域，尼采的後嗣無疑是施密特（Schmid）兄弟[3]，以及艾格峰北壁（Eiger Nordwand）的「征服者」，或者是在瓦茲曼山（Watzmann），起初拒絕回應救援者訊號的弗雷兄弟（Frey）[4]——他們仍相信自己的高山攀登能力，以及在山上慷慨赴死的意願。因此，我們必更詳加探究尼采，才能追溯出這位身體脆弱的德國古典學教授，與格林德瓦（Grindelwald）[5]街道上拿著鐵鎬與繩索、曬成一身古銅色的登山「虎將」們之間有何連結。

史蒂芬撰寫《歐洲遊樂場》（Playground of Europe）時，尼采尚在求學。年輕的他活力十足，在一八六八年之前曾懷有從軍的熱忱。他加入軍隊，成為主動積極的軍人，但後來發生了意外。他在一封信裡寫道：「有一天，我想俐落跳上馬鞍時失敗了，胸口撞擊鞍頭，左身側有強烈的撕裂感。」然而他繼續執行任務，什麼都沒說，直到傷勢過重，不得不進行醫療檢查。這次受傷可能損及他一生的健康。接下來的一場病，導致他更虛弱。他年紀很輕時，已獲選為巴塞爾大學（Basle University）的教授。一八七〇年，普法戰爭爆發。住在瑞士的尼采不得加入戰場，於是他到救護車單位擔任志工，卻在照料傷者時感染痢疾與白喉。他再也沒有完全恢復健康。從這時候開始，雖然尼采沒有慮病

症，卻對自己的體弱情況相當擔憂，甚至自稱有「神經」方面的問題。如果課堂上學生來得不多，他的心情就會大受影響。華格納的音樂「折騰了他六年」，直到後來兩人友誼告吹。一八七九年，他因為健康考量被迫辭去教職。在大腦失常之前，他仍過著知性生活，有幾年的時光住在義大利、尼斯，但最主要是住在恩加丁（Engadine）[6]，將這裡視為避難所，有幾年的時光住在義大利、尼斯，但最主要是住在恩加丁（Engadine）[6]，將這裡視為避難所。「如今我知道了一個可以重新恢復力氣、以嶄新力量工作的幽靜角落，」他過著健康所需的生活，在一八八一年，會「一天花五到七小時適當運動，」吃清淡飲食，主食是茴香籽麵包。

2　編按：詳見前文〈文青登山家的養成〉。

3　譯注：指法蘭茲‧施密特（Franz Schmidt）與東尼‧施密特（Toni Schmidt）兄弟兩人在一九三一年登上馬特洪峰。

4　譯注：指來自巴伐利亞的一對兄弟於一九三七年受困於瓦茲曼山上的事件，後來營救成功。

5　譯注：位於瑞士伯爾尼州中部的市鎮，是群山環抱的滑雪勝地。

6　譯注：位於瑞士阿爾卑斯山區。

我們不會料到，這樣的人會在山間積極運動。尼采寫作與思考時會尋求孤獨，即使

他明白孤獨是危險的，是在天才與瘋狂之間走鋼索。「孤單的我們，活得多麼危險！」

因此他並未要求自己做體能運動，而是在山上休憩。他頂多是在路上和群眾步行。一八

七二年，尼采在前往義大利的途中造訪了瑞士的庫爾（Chur）。從庫爾，他勤奮的參與

「施普呂根（Splügen）之旅」：

　　這是我最勤勉的一段路程，讓我覺得彷彿尚未認識瑞士。這是我的大自

然……這位於高處的山谷（五千呎）確實符合我的喜好——有純淨涼爽的空

氣，有山丘，有各種形狀大小的岩石，四周環繞著積雪的巍峨高山。但我最

喜歡的，是絕美的高山道路，我可以一次在上面走幾個小時，不必注意路況。

這段話描述出許多旅行者發揮體能的情況。「山與森林比城鎮要好」；湯瑪斯‧庫克

（Thomas Cook）[7] 的每個信徒初次從戈爾內格拉特（Gornergrat）[8] 朝著馬特洪峰讚嘆時，都會呼應這種感受。許多旅客也會在明信片上，寫下如同尼采對路易絲·奧女士（Madame Louise von O）的話：「我離不開山中的孤獨，但在此之前，我一定要再度寫信，說出我多麼喜歡妳。」但尼采並非在當時透過自己的演示，指出成為超人的路徑。

尼采是透過查拉圖斯特拉來創造出超人的。尼采剛從巴塞爾大學退休後的那幾年，寫出《查拉圖斯特拉如是說》（*Thus Spake Zarathustra*）作品中奇特的英雄查拉圖斯特拉是個複雜的人，能說出膽小的創造者藏在心中、不敢說出口的夢想，還付諸執行。他還會用尼采本人只敢在私人信件中使用的用語，抗議那個時代的人安逸穩定，對他們來說尼采的演說顯得太多刺。「閱讀莎士比亞：他筆下有這麼多這樣的人，如花崗岩一樣原始、堅強有力。我們的時代這樣的人太少了！」作者本人也稱不上是這樣的人，不過，有時會從山洞下山來與人連結、提出勸世言語的查拉圖斯特拉，是可詳細闡述這主題的人，因為他有力量。他蔑視女人，原因並非像尼采那樣不熟悉與害怕女人，而是源自於

7 譯注：一八〇八～一八九二，英國企業家，創辦知名旅行社，開套裝旅遊風氣之先。

8 譯注：位於瑞士的山脊。

完整的認知。他會因為強悍而感到喜悅，但不喜歡女性化。他在第一部說，強者是高山金字塔上最高的石頭；這些石頭的位置代表榮耀，會暴露在狂風、嚴寒與烈日之下。高山底下的山丘，就是為這些強者建立的基礎，能支撐起山頂岩石的高聳榮耀。

有趣的是，尼采把山頂與偉人的孤寂聯想在一起。他回想起另一個悲觀主義者阿爾弗雷德・德・維尼（Alfred de Vigny）[9]派摩西到山上，向上帝抱怨他孤獨的境況。尼采也知道孤寂不是快樂的事，是一種永遠無法被滿足的「渴望」（Sehnsucht）。「啊，我現在該帶著渴望，攀登到何處？我從所有山頂上，眺望著父母的大地。」然而查拉圖斯特拉無法不登高。在第三部的開頭，出現了山最重要的象徵。他再度出發登山。「我不喜歡平地。」對他來說，山與孤獨有關聯，也與危險和紀律有關聯。他在其他地方說過，人是

「超人的繩索」，也是「懸崖上的繩索」。因此，危險的觀念和聳立陡峭的山頂相連。「高處並不可怕，可怕的是斜坡。在斜坡上，視線會往下，手則要往上抓。在那裡，雙重意識使得內心暈眩。」在後來的章節〈幻影與謎〉中，這位強者登山時遇到的困難也很明顯：他得踩著會往下滑的石頭攀登：「默默踩著發出蔑視軋軋聲的小石頭，踩上會讓腳顯滑的石塊，於是我的腳奮力往上。」換言之，這位英雄必須往上，蔑視把他往下拉的魔

神。這段文字可看出，努力攀高時需要紀律與專注，才能登高而望遠。在尼采的理論中，紀律就是受苦，雖然受苦本身不好，但很可能帶來其他好處。「紀律會痛苦──很大的痛苦，你難道不知道，人類至今所有的高尚都是靠著紀律而來的嗎？」同樣的，「對每一個登山者來說，困難是必須的。」或者在更後面一些，在第三部的〈浪遊者〉中，他又回來談由危險的道路往上攀登與偉大的關係，並強化這個觀念。「你走上你的偉大之路。你必須有最強的勇氣，因為你背後已經沒有路。你的腳抹去後面的退路，而腳在路上寫著『不可能』。」

如此攀登的人會得到的獎賞，就是成為超人。尼采的英雄有時候離開榮格（C. G. Jung）[10] 提過的登山者太近，近得危險──那個登山者夢想自己能輕鬆的不斷往上攀登，但幾個星期後卻摔死，因為他踩到並不存在的支撐。「哎呀，」查拉圖斯特拉說，「我對最高最好的山已疲憊。我渴望從高山繼續上升、離開、成為超人。」在山頂上，他得到海的視

9　譯注：一七九七～一八六三，法國詩人，浪漫主義的先鋒。

10　譯注：卡爾．古斯塔夫．榮格（Carl Gustav Jung，一八七五～一九六一），瑞士心理學家，是分析心理學的創始人，影響相當深遠。

野做為獎賞。「最高的山必須從最深的深度升起。」但即使到了山頂，查拉圖斯特拉仍不滿足。他真正渴望的是提升到天空，明亮清朗的天空是一切的頂冠。在〈日出之前〉，查拉圖斯特拉如此歌頌：

　　我獨自閒晃——為何我的靈魂在夜裡與迷宮般的路上會飢餓？而在登山時——我究竟在尋找誰，除了在山上的你？

　　我的漫遊與登山只是無助者的必要與權宜之舉。我的意志只願飛翔——飛入你懷裡。

　　查拉圖斯特拉通常不重視雲，甚至不喜愛雲，雖然那是山之美的主要來源。「還有什麼比漫遊的雲更惹我厭惡的？……」雲是會產生陰影、造成模糊的創造物，讓英雄堅固的輪廓不再清晰。但正如我們會開始看到的，他並不是愛山本身。他認為山和人一樣是條「繩索」，通往超人統治的天堂。查拉圖斯特拉與尼采總是主張，人類分成強者與弱者，一方的適當功能是統治，世界就是為他們而創造；另一方則只適合「奴隸道德」

（the slave morality）。基督教助長這種奴隸道德，但查拉圖斯特拉不會因此像基督那般仁慈；他會很嚴苛：「我只讓他們看我山頂的冰與冬天——我的山頂並非周圍綁著太陽光帶。」在陽光的隱喻下，他最後寫道：「查拉圖斯特拉如是說，離開山洞，散發著光芒與強壯的氣息，就像從黑暗山岳中出現的朝陽。」

《查拉圖斯特拉如是說》這本書本身就很困難，漫無目的、滔滔不絕，又充滿詩意，在晦澀難懂的言語中，可看出大戰期間歐陸登山哲學的線索。登山活動的發展分成幾個階段。首先是史蒂芬與嚮導帶領登山的年代，那時如果沒有嚮導就去登山的人，是不太敢在山岳會大門出現的。到了十九世紀末，由於登山者的偏好與經費考量，無嚮導帶領的登山習慣開始生根，但仍強調安全攀登。葛福瑞‧溫斯洛普‧楊（Geoffrey Win-throp Young）[11] 與朋友在攀登阿爾卑斯主要山峰時，有時有嚮導，有時沒有嚮導。在兩次大戰之間的後期階段，英國登山者大致上遵循著萊斯禮‧史蒂芬的傳統。歐陸登山「虎將」會比英國人更常在沒有嚮導的情況攀登。並急切環顧四周，看看哪裡尚有未登峰。

11 譯注：一八七六～一九五八，英國登山家與詩人，撰寫過幾本知名的登山著作。作品可見本書前文〈丈量勇氣〉。

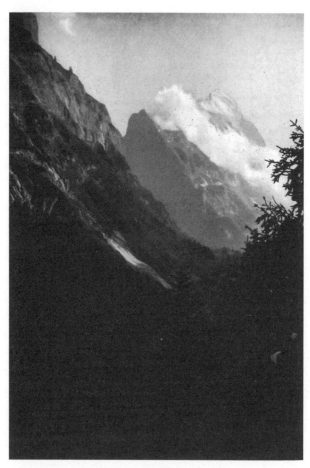

艾格峰北壁。(原作收錄之木刻版畫,
篆刻者為理查·泰勒〔Richard Taylor, 1871-1901〕。)

他們攀登到諸多岩面：前往瓦茨曼山冬季攀登，以及義大利三峰山（Drei Zinnen）、大喬拉斯峰（Grandes Jorasses）和艾格峰北壁。他們靠著鐵製岩釘、繩索與鐵鎚攀登，面臨無比的危險與困難，許多人在嘗試過程中命喪黃泉。這種登山的嘗試多由受希特勒激發的德國人完成；而在墨索里尼的支持下，多洛米蒂幾條難度高的路徑則是義大利人的戰利品。如果我們探究這新流派的某些共同特徵，就會驚訝發現，竟回歸到尼采及查拉圖斯特拉虛無縹緲的渴望。

首先，我們得保持謹慎，別以為這些成就是為了獲得物質獎賞。確實，有些攀登者只是為了尋求工作。而在最艱苦的攀登後，勝利者當然能累積諸多榮耀，下山後亦有慶功與款待。然而對於這群抱著雄心壯志的人來說，獎賞與知名度從來不是真正的動機。

相反的，正如米德（C. F. Meade）[12] 所寫：「這群有豐功偉業的英雄奇才，有時會因為涉入耀眼的名氣而沮喪」，因此和查拉圖斯特拉一樣，尋求速速回歸孤獨狀態。

一九四八年，在《瑞士登山協會會刊》（Swiss Alpine Club Journal）有一篇重要的文章，

12 譯注：指查爾斯・弗朗西斯・米德（Charles Francis Meade，一八八一～一九七五），英國登山家與作家。

標題是〈登山者弗里德里希‧尼采〉（Der Bergsteiger Friedrich Nietzsche）。文章出自維也納的瑟普‧沃切爾先生（Herr Sepp Walcher），他引用尼采說明山帶來啟示的典型段落，以強化自己的論點：「但他們變得孤單，成為諸多孤獨者的一部分。他們的兄弟姐妹越來越少。」沃切爾告訴我們尼采的論點：「我爬的山越來越高，但一起攀登的人越來越少，」我們的結論必定會是現代登山者較喜愛孤單的隱蔽所。究其原因，是認為他們對平凡人的生命是深深悲觀。在這一點，他們類似尼采大師。他們受到的影響，是「對於生命的輕蔑是深深埋在無意識心靈之中，表面上不會透露出悲觀或絕望，只有導致行為出現時才會影顯。」兩位嘗試攀登莫根洪峰（Morgenhorn）北壁的巴伐利亞人就是典型，這面北壁相當致命，但他們會說：「對我們德國人而言，沒有什麼可以失去。」尼采也是悲觀主義者。他視叔本華（Schopenhauer）[13] 為師。查拉圖斯特拉就像年輕的巴伐利亞人，相信「自我毀滅的熱情」，唯有靠著毀滅或逃脫自我，才可能贏得高度。他總是這樣說：「為了看得多，必須遺忘自己。」

我們已看到，把危險視為完整生命元素的觀念，和尼采的思考向來相去不遠，他甚至在私人信件中提到孤獨者的危險。風險因素當然是德國人在戰爭之間登山的「必要條

攀登的奧義

件」，有趣的是，也和尼采完美之人的理論有關。恐懼危險是必須的，因為克服恐懼能帶來好處。在〈危險與恐懼〉（Gefahr und Furcht）一文中，沃切爾先生引用這句話：「他心中知道恐懼，但克服了看見懸崖的恐懼，不感到害怕。」他自己更說：「我們會比恐懼強大、比危險強大，我們會掌控兩者，因為我們知道，每次征服就是朝著完美更進一步。」一名義大利登山者在描述兩次戰爭期間登山時，他的話呼應了沃切爾：「這是意志的掙扎，對抗低劣的恐懼與直覺；是證明與意識到我們精神的力量；是確認對自我與人生的信仰。」

在超人的演進中，征服恐懼是必須的，而談到超人的未來時，尼采相當擔憂。我們應該給予他愛、效忠與忠心（而不是給我們這一代的人）。「我教你們超人。人應該是要被超越的……你們做了什麼超越他？」同樣的，在弗里茨・貝赫托爾德（Fritz Bechtold）[14] 的《南迦帕爾巴特峰冒險》（Nanga Parbat Adventure），我們在結論中學到，德國登山家光是與

13 譯注：阿圖爾・叔本華（Arthur Schopenhauer，一七八八～一八六〇），德國哲學家，開創唯意志論，影響相當深遠。本文提到的華格納與尼采都很崇拜叔本華。

14 譯注：一九〇一～一九六一，德國登山家，是德國喜馬拉雅山基金會的創辦人之一。

山中的危險奮鬥，並光榮死去，就是替未來的登山者鋪好了路。「回家時帶著巍峨高山的贈禮，肯定非常榮耀；然而更高尚的是，為此目標而奉獻生命，替日後前來的年輕心靈鋪路，給予光芒。」因此，只要有這樣的動機，並符合神意，那麼死亡就是榮耀。（當然在其他時候，神意可能是其他方向。一九三五年，德國人計畫再度攻艾格峰北壁，卻碰上暴風雪的威脅，導致不得不中止。其中一人說：「看起來神意要我們免於一死。」死亡本身並不重要，只要攀登者準備好面對死亡的可能性即可。）

前面提過，尼采說，人如果想贏得更崇高的地位，必須做好受苦與死亡的準備。這個觀念在他的理論中至關緊要。受苦經常被視為是邪惡的；事實上，他說，那是成為善的方法，因為受苦會帶出原本隱藏起來的善的特質。沒有人能指控現代的歐陸攀登者逃避受苦。相反的，他們一而再、再而三自討苦吃，彷彿那是證明男子氣概的唯一方式。

保羅・鮑爾（Paul Bauer）[15] 堪稱是他的世代中最了不起的登山家，在嘗試攀登金城章嘉峰（Kanchenjunga）[16] 卻沒能成功之後，就以這樣的語調寫下這段文字：

我們需要一些方法，證明一個人堅毅無懼，準備做出最大的犧牲，而他

現在最嚴重的逆境之下，能如何達到這些美德。

渴望獨自達到最高的成就。我們輕蔑的反抗當時的精神，必須一次又一次展

有一種新的狂熱出現非尼采式的特色：國族主義。國族主義或許是較現代的信仰疊加在舊信念時的徵兆。厄文（R. L. G. Irving）[17] 在《登山傳奇》（The Romance of Mountaineering）中曾經以長篇文字進行研究，其中引用了一份義大利刊物為實際發生的國際競爭提供的正當化理由：「我們的戰爭將全在山上發生。」這個多山的國家為了鼓勵執行困難壯舉的習慣，「在運動中給予勇氣的獎牌、由元首交給卓越運動員最高獎項……會頒發給以第六級標準攀登上新山峰的登山者。」的確，有一名登山者在大喬拉斯峰罹難，於是政府發了弔唁電報給登山者親屬，因為他「死於榮耀之地。」

15 譯注：一八九六～一九九○，德國登山家與詩人。

16 譯注：位於印度喜馬拉雅山區，標高八五八六公尺，是世界第三高峰。

17 譯注：指羅伯‧洛克‧葛萊姆‧厄文（Robert Lock Graham Irving，一八七七～一九六九），英國作家與登山家，曾任溫徹斯特公學（Winchester College）校長。

這發展中最能令尼采不悅的，莫過於一位特別的德國人——希特勒。然而就目前為止，他會同意：強者應該統治（希特勒會補充，只有德國人才能被稱為強者）。他對「強」的定義是生命的完滿程度。查拉圖斯特拉在一次令人印象深刻的演說中，提到「顛倒的殘疾人」(Reversed Cripples)，嘲笑「耳朵，大得和人一樣的耳朵」掛在杆子上，而杆子上還有「浮腫的悲慘小靈魂」，民眾告訴他那個人是個天才，不過查拉圖斯特拉知道，那就只是個顛倒的殘疾人，全身只有一個器官真正成型。查拉圖斯特拉要的是生命，是能活著、能完全享受的力量。他並未設法回答那些提出反對意見的人（例如皮古〔A. C. Pigou〕）[18]。他們指出「在我們的意識中，生命並非只要活得越久就越好」。大戰之間的登山者依循他的想法，要求生命是要「透過喜悅得到力量」、要求豐盛、要求「對活著的愛」，能承受必要之苦，以求通往最高尚的體驗。我們或許能引用沃切爾先生的話，他在〈喜與樂〉(Lust und Leid) 中提到：「喜樂與痛苦皆為生命的需求中，蘊含著和尼兩者就能讓經驗具備高度、深度與滿足。」這種對生命不加批判的需求，光是這采呼應的天真，也呼應著德國人自願的政治性眼罩。他們不想問為什麼。一九四〇年，慕尼黑曾出版了一本書，作者恩尼斯·葛羅布 (Ernst Grob，瑞士人) 描述瑞士人和德國人

攀登難度甚高的錫金邦喜馬拉雅山天鑱峰（Tent Peak）。「一股狂野的慾望侵襲我們，於是我們與這巨人爭鬥。我們不問理由，不問關於存在或不存在的問題。我們完全臣服於山的魅力、臣服於經驗──這樣對我們來說就夠了。」（摘自恩尼斯·葛羅布的《喜馬拉雅山中的三人》〔Drei in Himalaja〕）。

於是，尼采影響了一個他幾乎沒意識到的領域；畢竟他寫作時，登山才剛剛誕生。他去世時失去意識與理智。他傳遞給兩位獨裁者的政治哲學，似乎在一九四五年已經隨著獨裁者崩潰而灰飛煙滅，雖然是否真已消失仍有待觀察。不過尼采不知不覺啟發的登山狂熱，幾乎能確定並未死亡，也不會死──只要不成功的戰爭所帶來的悲觀持續著。

未來，登山者需要在兩個領域嘗試和解，一方面是對完整生命的愛──這是良善的，但另一方面則是一種人性的考量，要在所有事物中取得平衡。生命是這些因素的綜合，之

18　譯注：指亞瑟·塞西爾·皮古（Arthur Cecil Pigou，一八七七～一九五九）英國著名經濟學家，曾指導過許多經濟學者，這些人在世界各地都占有重要地位。皮古喜歡登山，並將這項運動引介給許多人，包括本書作者。在這裡，他認為尼采所稱完整與和諧的生命發展，究竟精確的意義何在？是要達到某種數量上的適當比例嗎？這是非常困難的。

間的比例必須要好好調整。為此另一位瑞士人，也就是葛羅布的兄弟，在那篇登山冒險紀錄中寫了這段序言：

生命是一首歌，有節奏，有顫動，
有給予和索取，有犧牲與偷竊，
有滿足與拒絕的滋味；
而在苦難之後，在某處，
將有和解的寧靜。

本篇初出於 Wilfrid Noyce (1950). *Scholar mountaineers: Pioneers of Parnassus.*

meters FM1005

選 編 者	詹偉雄	
譯 者	李屹、呂奕欣、林友民、劉麗真	
責 任 編 輯	謝至平	
行 銷 企 畫	陳彩玉、楊凱雯、陳紫晴	
封 面 設 計	王志弘、徐鈺雯	

發 行 人　涂玉雲
總 經 理　陳逸瑛
編 輯 總 監　劉麗真
出　　　版　臉譜出版
　　　　　　城邦文化事業股份有限公司
　　　　　　臺北市中山區民生東路二段141號5樓
　　　　　　電話：886-2-25007696　傳真：886-2-25001952

發　　　行　英屬蓋曼群島商家庭傳媒股份有限公司城邦分公司
　　　　　　臺北市中山區民生東路二段141號11樓
　　　　　　客服專線：02-25007718；25007719
　　　　　　24小時傳真專線：02-25001990；25001991
　　　　　　服務時間：週一至週五上午09:30-12:00；下午13:30-17:00
　　　　　　劃撥帳號：19863813　戶名：書虫股份有限公司
　　　　　　讀者服務信箱：service@readingclub.com.tw
　　　　　　城邦網址：http://www.cite.com.tw

香港發行所　城邦（香港）出版集團有限公司
　　　　　　香港灣仔駱克道193號東超商業中心1樓
　　　　　　電話：852-2508623　傳真：852-25789337
　　　　　　電子信箱：hkcite@biznetvigator.com

新馬發行所　城邦（馬新）出版集團
　　　　　　Cite（M）Sdn Bhd.
　　　　　　41-3, Jalan Radin Anum, Bandar Baru Sri Petaling,
　　　　　　57000 Kuala Lumpur, Malaysia.
　　　　　　電話：603-90578822　傳真：603-90576622
　　　　　　電子信箱：cite@cite.com.my

一 版 一 刷　2021年12月

攀登的奧義
從馬洛里、尼采到齊美爾的歐洲山岳思想選粹

The Meaning of Mountaineering
The Collected Essays of
Late 19th Century
European Thinkers

國家圖書館出版品預行編目（CIP）資料

攀登的奧義：從馬洛里、尼采到齊美爾的歐洲山岳思想選粹＝
The meaning of mountaineering : the collected essays of late 19th century
european thinkers／詹偉雄主編；李屹，呂奕欣，林友民，劉麗真譯.
一版.臺北市：臉譜出版，城邦文化事業股份有限公司出版：
英屬蓋曼群島商家庭傳媒股份有限公司城邦分公司發行，2021.12
　　面；　公分.－（Meters；FM1005）
ISBN 978-626-315-026-3（平裝）
1.登山 2.山岳 3.文集
992.7707　　　　　　　110016153